匯 聚 百 工 專 業 一 起 想 像・共 同 創 作

官產學藝
共創的里程與未來

在此，透過張基義與龔書章兩位前輩以不同視角，由「官、產、學、藝」的面向觀察，帶出臺灣文化社會過去十年的發展與現狀，剖析〈聆聽花開的聲音〉這件作品如何在「共創」的命題下，發揮每位參與者的極大值；又如何善用設計翻轉、提升人民的文化智慧。

張基義

本書是豪華朗機工累積十年創作歷程，第一本熱情又務實的創作紀實。這十年的養分帶來的成長，才得以在 2018 臺中花博與中市府、在地企業共創出〈聆聽花開的聲音〉這件集大成之作。想請兩位老師從您身處的專業領域來觀察，過去十年間（2010~2020 年），臺灣文化社會最大的改變為何？

張：我認為，「2011 臺北世界設計大會」❶ 與「2016 臺北世界設計之都」❷是過去十年間兩個重要事件。這是〈文化創意產業發展法〉於 2010 年立法後，臺灣首次發生的國際設計活動，包含平面設計、工業設計與空間設計匯流交鋒，逾 3000 位國際專業設計師齊聚臺北。我們同時嘗試一些整合和展示，讓大眾不再認為設計是單一、小眾的專業，或是製造程序中，最尾端才進行的外觀或包裝，開始啟動臺灣的展覽風潮。我為這一年下標為：「臺灣正式跨越設計領域，打開、與世界連結的一年」。

受到臺北世界設計大會的影響，成功申請 2016 臺北世界設計之都，這是設計開始進入公部門的分水嶺。臺北市各部門主管都要上設計思考課程，設定大方向的議程與跨單位合作的藍圖，不再只是個別切成細碎專業的各司其職，讓大家從中找出設計可切入、共創的可能性。可以說，2016 年是臺灣公部門開始

正式導入設計的一年。

龔：確實在這十年間，我觀察到「策展」是很重要的關鍵字。展覽啟動了當時 30～35 歲左右這群人之間合作創新的可能性，其中包含一些從英國、荷蘭等歐洲回來的年輕人，相較於我們這群 45 歲左右被歸類於「硬核」的專業人士，他們並沒有馬上進入臺灣設計核心與主流體系；而在成立自己的獨立工作室之前，這群年輕人嘗試結合不同領域的人，一起做些有趣、（在上一輩眼中看來）看似不務正業的事。選擇用策展活動、架設網站、創作議題的方式發聲，像是開放地討論音樂與建築的關係，或是用駭客精神在工業化大量製造的邏輯中，加入巧思並動手改造成為 Design it by yourself，主題都緊扣社會意識與脈動潮流，不再只是探討各自的專業項目。

這十年是重要的「盤整重構期」，臺灣的共創意識從啟蒙到成熟。當上一世代的人還在堅守本位主義 —— 設計人慣於做出以視覺美感優先的產品，而學者則想將熟悉的專業知識性來單純回應社會裡「跨領域」的氛圍 —— 這都只是重新再包裝、再編輯而已，並沒有真正地跨越自身的界線。但「盤整重構期」階段的人，則是從血液裡自然地接受共同創作的可能性，熟悉在不同領域找到資源，將自己所長推廣、相互交換建議產生新

的創作，不再只是籌碼的交換。大眾受社群媒體影響、改變溝通模式，樂於接受和過去大相逕庭的設計藝術內容，是一個很正向的「覆水難收」，整個世代都開始義無反顧地往共創的方向前進。

從兩位老師的談話中發現，臺灣文化創意的發展形式無論是由民間推動向上（例如 2015 米蘭世博外帶臺灣館募資），抑或是由政策推動的大型活動（臺灣文博會、臺灣燈會等），與公單位的「跨領域」或「共創」其實並不是近期才出現的新鮮概念。想請教從兩位的建築背景中，觀察到臺灣最早開始產官合作的時空背景與原因？

龔：我和基義是同期，在當時正經歷一個相信「明星世代」的時期。當初的臺灣慣於將資源放在已成熟的、國際獲獎的設計師身上，公部門總認為臺灣要與世界接軌的方式，就是將明星級設計師推上國際舞台，而鮮少著力於新生代的培育或提供舞台。不過當時從 1990 年代開始，以實踐大學為首的謝大立、官政能、姚政仲、安郁茜等人都很有見地的將產業專業人士積極邀請聘任，而為學界帶來了嶄新的面貌。

直到 2000 年，「設計」開始在臺灣的政府公部門和教育受到重視，一方面成立設計相關學院和創意設計中心，另一方面在

政府機關也開始重用了相關的設計顧問，才會有今天臺灣眾聲喧嘩的設計群相。

張：我剛回臺時（1994 年），已是臺灣經濟高峰的尾端，逐步在走下坡。如果以建築來談，當時設計能量幾乎都集中在房地產，公部門除非是有名氣或政商關係好的明星設計師，基本上也很難拿得到好案子。對年輕人來說，打入不了公共領域，更別提什麼共創了。能觀察到產官跨域或共創的發展脈絡，最早是宜蘭縣長陳定南邀請建築博士林盛豐擔任顧問，透過公共工程進行地貌及環境改造，再配合大型活動跟城市區域行銷，推動地方發展的「宜蘭經驗」；爾後，1999 年 921 大地震隔年 5 月，由教育部推動「新校園運動」，找來很多熱血年輕建築師、學者，以新思維改造校園。從遴選建築師的制度，成立「新校園運動合作社」到演變為「建築改革社」，後續持續影響各地校園建築風貌變革。

龔：早期建築這門專業是被定位在很高階、硬派的位置，建築凌駕在工業設計、平面設計之上。如果仔細觀察，建築雖具備社會意識，企圖改造國土的地景或是創造新的生活方式，過程中仍難以脫離「建築」的本體，發想仍舊固守在建築的空間、構築和美學之上。一直以來，建築師總是非常關心時代性、公共性與社會性等論述議題，但建

築的這種社會意識卻總表現在「再現」的空間形式上，而不完全等同於社會設計（social design），同時也並未與社會其他領域充分合作。確實直到 2000 年教育部所倡議的「新校園運動」，才引動了一群志向相同的建築師，開始從各種向度來尋求建築在臺灣城鄉的在地文化和場所精神，而黃聲遠、謝英俊等則是其中的代表性的建築師。也正因為這群當初的青年建築師開始在專業領域上有了新的社會向度的思考，讓新世代的你們，更有勇氣地用自己的語言來面對社會進行共創、畫出另一條拋物線。

張：經歷過明星時代、下一世代的擾動，我們都發現到：「共創」，不僅是一起創作，更是跨世代、跨領域、跨區域的合作。就像快 20 年前，看到荷蘭鹿特丹建築雙年展❸，將基礎建設的土木工程，包含河川整治、橋樑設計、農業地景，加入建築師、平面設計師與媒體關係的人都結合在一起，做出超大型國家設計展。因為荷蘭填海造地國土的背景，善加規劃每個環節、創造合作，這讓我受到很大的鼓舞與刺激。我隱隱約約意識到，臺灣也會走到這條路上吧！

「官、產、學、藝的共創」是個看起來很龐大的命題，但如同在本書傳達的是：不只是藝術家，身在每個專業領域、有意願參與其中的人都是「共創者」。兩位老師認為處在不同領域的人，應該如何開啟第一步的對話？您能否想像或是期待下一個十年臺灣的文化社會會是什麼樣貌？

張：過去資訊交流的平台有限，現在藉由網際網路、社群媒體的發達，任何新的想法、概念，都能很快速地平行分享、被看到。這不只是跨越產業，還橫越了國境，相互影響。我們已經從以往縱向樹狀階層的連結，轉換成橫向多點式的接觸，這是個完全相連的生態系統裡。我們要充分清楚地了解：未來不會是由「一個人」來決定世界的走向。在這個複雜的生態系統裡，找到適合的平台、或是自己創造新的平台，即便在尚未完全成熟的現在這個時間點之下，建構夠好的養分，讓對話慢慢形成。

就像我現在的角色是「橋樑」，經過產業、學界與公部門繞了一圈，我發現「專業」其實並不是這麼困難，臺灣一點都不缺乏專業的優秀人才。難的是溝通、甚至可以說是「政治」，唯有把溝通跟政治做好，專業才有機會進場，各自發揮最好的功能帶來共創。就像我經常引用激勵演說家 Simon Sinek 的「黃金圈法則」❹（The Golden Circle），我們要深化大眾認同的價值、清楚設定共創會帶著眾人前去的目標，塑造動機、驅使不放棄的精神。

龔：我們所處的這個時代愈走愈快，我得讓自己保持體能走得很前面啊（笑）！我想比起過去的明星時代，臺灣現在比較像是「共和」（republic），眾人一起論述、交換意見與彼此辯證。保持變動性，建立一個動態的、開放的、游擊機制的協作。我的很多朋友都唸我總是不務正業，不做建築而策展、總為政府服務、盡力總投入在這些曇花一現的事；但是我深深意識到自己的核心理念是：「展覽並不是『活動』，而是一場『運動』！」透過展覽中心論述的宣示、倡議或是機制建構，讓展覽成為一個整合了議題、現象與論述的平台，傳遞給大眾重要的「價值」，進而積極地回過頭來影響政府部門的治理。我總是相信要能讓大家認知到真正核心價值的所在，去有機會創造我們這個社會的實質變化。

未來的 10 年，在盤整重構期中耳濡目染成長的新世代又將迭代上來，成為最重要的驅動中心。這波共創浪潮世代的人，有沒有辦法再持續往前邁進，關鍵在於是否充分透析官、產、學、藝之間的攪動混血，真正理解、並且不再分彼此，不再以藝術圈、建築圈為名畫地自限。我相信當大學不再以傳統的人文、法、商、工學院來分類知識和專業，而

是重新打破傳統學院界線，回歸我們最
關心的抽象思考、時間記憶、心理感
知、社會公共、環境場域等研究學院之
時，我們就更值得期待「共創」會帶來
的下一代文化社會樣貌！

| 簡介 | CHARACTERS ─────────────

張基義，現任台灣設計研究院院長、世界設
計組織 WDO 理事、國立交通大學建築研究
所教授、學學文創基金會副董事、臺東設計
中心執行長。曾任臺東縣副縣長兼文化處處
長、交大學總務長及建築研究所長、A+@
Architecture Studio 主持人。著有〈當代建築
觀念美學〉、〈歐洲魅力新建築〉、〈看見
北美當代建築〉。1994 年哈佛大學設計學院
設計碩士、1992 年俄亥俄州立大學建築碩士。

─────────────

龔書章，現任國立交通大學建築研究所教授、
TDA 台灣設計聯盟第 6 屆副理事長，台灣設
計研究院「公共服務委員會」召集人。長期
關注城市與文化間的治理及跨域服務設計思
考，以城市策展人身分進行許多容納文化藝
術的跨界，讓設計在不同空間、城市裡與不
同的人對話。1992 及 1993 年分別獲哈佛大
學建築研究所建築碩士以及設計碩士（主修
建築歷史與理論）雙學位。

❶ ────────────────

2011 臺 北 世 界 設 計 大 會（2011 IDA Congress Taipei）
是國際設計聯盟（IDA）協辦，包含國際平面設計協會
（Icograda）、國際工業設計社團協會（Icsid）與國際室
內建築師暨設計師團體聯盟（IFI）等，本屆大會為國際設
計聯盟成立後首次舉辦，也是首度將三大盛會合併舉辦，
逾 3,000 位來自國際的專業設計師前來與會。同一時間，
經國際設計聯盟授權、中華民國經濟部暨臺北市政府主辦，
為期一個月（9/30 ～ 10/30）的臺北世界設計大展。因此
也將 2011 年定為臺灣設計年。

❷ ────────────────

世界設計之都（The World Design Capital，簡稱 WDC）由
國際工業設計社團協會（ICSID）所認定並授獎的城市推動
計畫。自 2008 年起，每兩年由全球投件申請的城市中選出
一個城市作為代表。

❸ ────────────────

鹿特丹國際建築雙年展（IABR, International Architecture
Biennale Rotterdam）創始於 2001 年，有別於附屬在整個
威尼斯藝術體系下的活動，鹿特丹建築雙年展是獨立籌劃的
展覽，主題聚焦國際城市、尤其是發展中國家的城市問題，
對當下及未來重要趨勢提出獨到且先鋒的觀點。

❹ ────────────────

The Golden Circle，將工作拆分為 3 種層次的同心圓，最
外圍的是「做什麼？（what）」，指當前要完成的目標，
像是每天的工作目標、例行任務。第 2 層是「怎麼做？
（how）」，指的是為達成任務所採取的行動策略。最後核
心層次才是「為什麼？（why）」，也就是行動前的起心動
念，明白什麼事情會讓自己產生使命感，進而保持驅動力。

創作是純然的相信
透過共創匯集臺灣能量

豪華朗機工

2010 年 1 月 1 日由「豪華兄弟」張耿豪
與張耿華、「朗機工」陳志建與林昆
穎正式組成的藝術團隊「豪華朗機工
LuxuryLogico」，迄今已過了十一個年頭。
從專注團隊創作而前五年不做個人作品
的「旅行中的集團」開始，至今逐步在
創意上更為穩健地運籌帷幄資源與人
力，也從四人藝術團隊延伸分支專案管
理制的數十人公司組織。這十年生命歷
程中，成員們各自在海外駐村、結婚生
子，團長耿豪罹癌到病逝，在不停歇間
斷的藝術創作中，順著由命運指引的路
途，凝聚一處又散向開展新人生的階段。

「創作」，和整體環境、感受有關。好
比「狩獵」，為了進行狩獵、精進效益，
產生了工具的需求，因此製作出獵刀等
武器。當下時空背景與感受當中，才因
應而生符合適用的物件，如同創作的
過程，擁有一個神秘而自主的生命力，
經過經驗的累積疊加，回應環境周邊的
召喚，在每個時間點一一發生。說來也
很有趣，豪華朗機工成立至今從未設立
數字型的遠大目標，也沒有發願要成為
像誰一般的明星藝術家，許多的「剛剛
好」都不是未卜先知。在冥冥的自然運
行法則中，只是不斷地發想、畫圖、對
話，放手去做。

「從一個純然、沒來由的相信，用盡全
力去嘗試、去做之後，發現原來我們的

主張一直隱藏在此當中。」起初談的是比較虛空的名詞：「混種」與「共創」，其實用一般大眾的理解來看，「混種」可以等同於大家所知的跨領域，而「共創」談的就是橫向連結的合作。

這十一年來，豪華朗機工與很多個人或單位一起創作了許多作品，參與其中的所有人都是耗費大量心力、時間與能量，只可惜臺灣總是容易相信片面的東西，耽溺在媒體上的成功結果與錦上添花。誠如豪華朗機工的故事裡少見陰暗面，好像一路順遂、平步青雲成為炙手可熱的寵兒，但其實我們只是充分理解「藝術」這條路要持續、穩健地往下走，好的、壞的都會參雜其中。

當我們發現真實層面的過程與聲音無法被忠實呈現，如何匯聚小團隊的力量，讓埋首苦幹的人們相互對話，讓真正第一線做事、花心力的人擁有話語權，就成為豪華朗機工這幾年的核心主張。不可否認「共創」現在還在一個口號的階段，因而我們需要更努力在實質的橫向連結上。過去我們也會希望與某個技術、某個企業合作，但現在我們不會再用「期待」的心情看待，因為所有事件走到一定的發展階段，當大家都能理解共創時，一起動手執行之際，便會自然而然地到位成形。

橫向連結，不只是合作而已。所有的共創都像是一座山，我們要爬到山頂，而不是期望一步登天地飛上去。橫向連結不是完成一件作品，而是完成一股匯集的能量。

2018臺中花博〈聆聽花開的聲音〉到2020臺灣燈會重啟而成〈聆聽花開‧永晝心〉，是豪華朗機工成軍十年的集大成之作，匯集官產學藝各方力量，精彩演繹實證時代當下臺灣共創精神。但比起「共創」二字被標題化、形象化，我們想談背後真正的實踐而不是呼喊口號，當聚集於此的所有參與者都理解共創是什麼一回事，完全投入其中獲得的開心程度、成就感與報酬都會成為下一次的能量。

我們透過〈聆聽花開的聲音〉共創全記錄的文字化，提供所有共創者的經驗值，傳承延續給更多願意共同投入臺灣藝術創作環境的人們，從小型藝術團隊、公司體系、產業鏈結，甚至是國家組織，看見臺灣所需要的「調頻」與「共創」連結力量，我們都能盡己所能，讓臺灣被世界看見。

雖然聽起來有點理想化，但我們相信，豪華朗機工一定可以和大家一起共同達成。

01

02

CH1 CH2

03

CH3

枝繁葉茂

抬起藝術家拋下的天真
浪漫的企業家

傳產發展的現實面 / 資
金 vs. 資源 / 這是咱臺
中的代誌 / 白手起家的
共鳴 / 從彼此競爭到相
互幫忙的橫向連結 / 啟
動 AUTORUN

04

CH4

繁花盛開

創作的協奏
無與倫比的美麗

跨域介面整合 / 有來有
往的協作節奏 / 務實文
本的奇幻想像 / 這次我
們玩得很開心 / 信任自
由發揮的高手展演

05

CH5

生命循環

已準備好下個
新起始的通過點

後續保存與運維 / 臺灣
文化社會的成長提升 /
延續至傳產的力量 / 理
想性、認同感、榮耀感 /
藝術創作的意義 / 生命
週期循環帶來的成長

附錄

APPENDIX

從感動到行動
挑起名為「橫向連結」的美學之役

▶

經過八〇年代加工出口經濟轉型的奮鬥，快速進行工業化帶來臺灣經濟起飛，爾後受到全球經濟放緩趨勢與網際網路泡沫影響下遭受重挫，財政盈餘轉為赤字，2001 年甚至出現自 1947 年以來的首次負增長，失業率攀升歷史新高。傳統模式經過了兩代人，創作者從談論國家到生活，觀察到臺灣長久缺乏橫向連結或系統整合，因此豪華朗機工以「共創」為核心主張，是一個清晰的社會議題，不只是藝術創作，而是真實的挑戰。

回顧臺灣的文化公共事務歷程，可簡略分為三個階段：第一個階段是九〇年代社區運動帶起地方的覺醒；第二階段進入大眾普遍認識「文化創意」，進而認知各領域都需要文創的力量；第三階段則是近十年間，公共事務開始導入設計與創意，由政府主導大型展演活動如「臺灣燈會」、「臺灣文博會」❶、「台灣設計展」❷等，或是品牌意識形象提升如「雙十國慶主視覺」、「臺鐵美學復興計畫」❸等，打破了過往主管機關主導的甲乙方形式，由藝術設計為中心軸帶動全體人民從設計翻轉、提升大眾的文化智慧。「2016 臺北世界設計之都」、「2017 臺北世界大學運動會」、「2018 臺中世界花卉博覽會」更是藉由國際連結，讓臺灣走上世界舞台的契機點。

儘管由上而下推動的大型整合展演對創作者而言，確保了最大的能見度與一定

聲量的話語權，經濟層面上也有定時提撥經費的保障。但是，綜觀環境條件下，仍舊有兩個本質上的問題點：一是公標案的程序繁複、二是產業間橫向連結的缺乏與薄弱。

過往公標案除了評選過程的不公開、各朝派系的人脈關係之外，流於形式的公文、報告與會議常是拖累製作進度的主因。臺灣產業早期從殖民、省籍對立時代便是「任務模式」，五十年經歷政權的更迭，帶來的是短期循環，而不太有一輩子或綿延五代的長期規劃；大環境談的並非整體性，而是「百花齊放」的比拼，帶來橫向連結薄弱的現況。

這兩個本質性問題，豪華朗機工卻在〈聆聽花開的聲音〉看見不同的契機。

❶
臺灣文博會正式名稱為「臺灣文化創意設計博覽會」，由文化部自 2010 年起策辦，經歷數次重要轉型，已成為國內文化創作領域年度盛事，同時也是文創商品與圖像授權交易的重要平台。

❷
台灣設計展由經濟部工業局主辦、台灣創意設計中心（2020 年升格為台灣設計研究院）執行，每年針對在地生活、文化及產業發展特色，運用設計思考詮釋新時代的意涵，並以展覽呈現在地設計。

❸
交通部臺灣鐵路管理局為提倡交通美學，成立「臺鐵美學設計諮詢審議小組」以設計導入美學觀點，從提升車站、建築及路線、車輛、網路及媒體行銷、企業形象到商品開發。

這個初期規劃原為 300 萬的單一作品標案，在創意概念的傳達得到主管機關（臺中市政府）的全力支持之下，得以跳脫傳統公標案的 KPI 思維，不止單一藝術作品來定位，而是提升至臺中花博點題的共創作品，並在核心零組件全部「臺灣製造」的願景之下，原有預算規模竟能從 300 萬經過共創整合，一路推進至到 7,200 萬高規資源！時間、預算與技術整合的三大關卡，都無法阻礙這朵地表最大機械花的完整綻放。〈聆聽花開的聲音〉最大的突破是將政府機關、土木工程、產品製造、電子技術等硬體端的整合，並且與音樂、聲音、燈光等創作美學達成橫越軟硬體的最強聯名。

豪華朗機工在〈聆聽花開的聲音〉之中具備多重身份，是核心創作的藝術家，也是共創的一份子，對發出標案的主管機關來說，是下包廠商，卻也是計畫的靈魂中心。不過，豪華朗機工解讀所謂的「角色」，都只是相對條件關係的一種定義，用老派一點的說法，我們是同一條船上的人。因應所面對到不同對象，作品主張擬定四個面向：對臺灣協作、臺中在地榮耀、國際指標、繁花盛開的生命美學，分別對「政府」、「產業」、「媒體」與「大眾」四個系統對話。

為了避免落入同溫層的曲高和寡，豪華朗機工常從「場域」思考觀眾需求。過去在美術館展出，即便觀眾有「看不懂」的疑惑，也都能被所拋出觀點的激烈碰撞而有新一層解讀。相較美術館，臺中花博的觀眾層面更廣、難以精準描繪輪廓，因此〈聆聽花開的聲音〉直接捨棄過於嚴肅與哲理性的思考，但並非投其所好刻意做出討喜的創作，而是希望站在「啟發者」的角度，提出新的思維與挑戰，進而讓觀眾能思考創作本質的「為什麼」。即便沒有進入這層面的思考，也能從純粹的互動中，運用身體感受科技藝術帶來的直覺，創作與自然、環境間的相互關係，都是推廣藝術教育願景的一環。

接下來，讓我們從一名「科技花農」視角，透過 300 天的耕耘日誌，看見整個面對公單位、團隊內部整合、外部共創夥伴、創意夥伴以及展後延伸的開花歷程，也看見生命循環的奧秘，體會帶著共創精神往前走的動能！

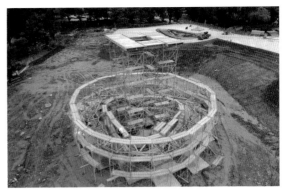

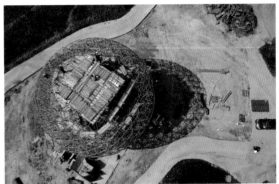

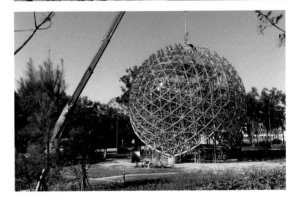

▶ 聆聽花開的聲音
　看見花開的樣子

群花瞬間含苞盛開，綻放的視覺感動，
延伸參數式設計特性，廣邀產官學藝
共同加入，像花與蜂的互惠。以花的
生命力及繽紛綻放的姿態為概念發
想，以系統桁架搭設出含苞待放的巨
型花朵，結合馬達、燈光、音響系統，
打造一座複多性運動裝置。

科技花農的
300 天
開一朵花的生命循環

2017　　2018

MONTH　**12**　　　　**01**　　　　**02**　　　　**03**

WEEK　00　　02　　04　　06　　07　　09　　11　　12　　13　　14　　15　　16

- 一文馨獎頒獎典禮，收到口頭邀請@臺北華山 1914
- 一創意發想一主題概念與草圖，討論開始@北投工作室
- 一豪華朗機工與臺中花博設計長概念對焦會議@臺北
- 一豪華朗機工一張耿豪草圖手稿繪製@新店慈濟醫院
- 一創意發想一創意草圖持續進行
- 一創意發想一作品初步提案@北投工作室
- 一創意發想一首次現地場勘@臺中后里森林園區
- 一工作會議一首度與主管機關提案，獲得認同@臺中市政府
- 一專案行政一作品內部協作團隊確立
- 一創意發想一提案草圖、主張、初步設計成型
- 一工作會議一花博大型策展會議，作品獲得支持@國立臺灣美術館
- 一創意發想一企畫與作品模型初版
- 一專案行政一整體製作估算出爐，經費超標
- 一專案行政一提出共創形式整合資源
- 一專案行政一展開設計與資源整合階段
- 一專案行政一以作品架構分析可行性資源，提出共創名單
- 一實體設計一首次拜訪亞大金屬，進行設計討論@臺北亞大金屬
- 一工作會議一首度與上銀科技提案，獲得支持@臺中市政府
- 一專案行政一與上銀微系統展開合作@臺中上銀科技
- 一實體設計一喇叭管製作討論@臺中神岡
- 一聲光機內容一與帝凱科技展開總控系統討論@北投工作室
- 一工作會議一與顧問周鍊老師光環境及效果討論會議@臺中市政府

官方事件　共創事件　**藝術創意進度**

04 — 17
- 專案行政—首次拜訪義力陳新春副總討論土木工程共創@臺中義力營造
- 專案行政—首次拜訪上銀卓永財總裁及總經理蔡惠卿@臺中上銀科技

05 — 21
- 實體設計—與亞大金屬及結構技師進行桁架結構會議@臺北
- 專案行政—首次拜訪張正岳董事長@臺中瑞助營造

— 23
- 工作會議—贊助企業會議@臺中市政府
- 實體設計—與帝凱及大銀進行馬達組裝模組討論會議@臺中大銀微系統
- 共創工作—首次共創企業全體技術整合會議@臺中瑞助營造

— 24
- 工作會議—預算審查及進度整合會議@臺中市政府
- 專案行政—首次拜訪廣源討論地坪鋪面共創@臺中廣源造紙
- 專案行政—首次拜訪利茗機械討論馬達減速機共創@臺中利茗機械

06 — 25
- 豪華朗機工—團長張耿華病逝
- 製作測組—義力營造於基地開工動土@后里森林園區

— 27
- 製作測組—地下機房涵洞拆模@后里森林園區

07 — 30
- 聲光機表現—與飛映首次聲光機控制器會議@臺北飛映數位
- 製作測組—單朵花運動裝置作動測試

— 31
- 豪華朗機工—團長張耿豪畢業典禮@臺北第二殯儀館
- 製作測組—單朵花運動裝置戶外測試
- 製作測組—喇叭管加工製作@新北市樹林區

— 32
- 工作會議—〈聆聽花開的聲音〉裝置執行進度會議@臺中市政府
- 製作測組—三組花運動裝置串接與控制

08 — 33
- 聲光機表現—與音樂總監陳建騏首次會議@臺北好多聲音

— 34
- 製作測組—馬達防水箱組裝教學@臺中上銀科技
- 公開活動—共創企業工作坊@臺中上銀科技
- 製作測組—花運動裝置戶外壓力測試@臺中大銀微系統

科技花農的
300 天
開一朵花的生命循環

2018

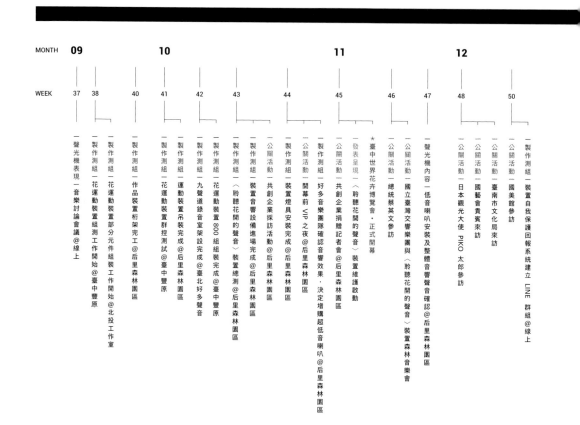

MONTH	**09**			**10**							**11**				**12**	
WEEK	37 38	40	41	42	43	44		45	46	47	48	50				

一 聲光機表現 — 音樂討論會議 @線上

一 製作測組 — 花運動裝置組測工作開始 @臺中豐原

一 製作測組 — 花運動裝置部分元件組裝工作開始 @北投工作室

一 製作測組 — 作品裝置桁架完工 @后里森林園區

一 製作測組 — 花運動裝置群控測試 @臺中豐原

一 製作測組 — 運動裝置吊裝完成 @后里森林園區

一 製作測組 — 九聲道錄音室架設完成 @臺北好多聲音

一 製作測組 — 花運動裝置 800 組組裝完成 @臺中豐原

一 製作測組 — 〈聆聽花開的聲音〉裝置總測 @后里森林園區

一 製作測組 — 裝置音響設備進場完成 @后里森林園區

一 公關活動 — 共創企業採訪活動 @后里森林園區

一 製作測組 — 裝置燈具安裝完成 @后里森林園區

一 公關活動 — 開幕前 VIP 之夜 @后里森林園區

一 製作測組 — 好多音樂團隊確認音響效果，決定增購超低音喇叭 @后里森林園區

一 公關活動 — 共創企業捐贈記者會 @后里森林園區

一 發表呈現 — 〈聆聽花開的聲音〉裝置維護啟動

★ 臺中世界花卉博覽會・正式開幕

一 公關活動 — 總統蔡英文參訪

一 公關活動 — 國立臺灣交響樂團與〈聆聽花開的聲音〉裝置森林音樂會

一 聲光機內容 — 低音喇叭安裝及整體音響聲音確認 @后里森林園區

一 公關活動 — 日本觀光大使 PIKO 太郎參訪

一 公關活動 — 國藝會貴賓來訪

一 公關活動 — 臺南市文化局來訪

一 公關活動 — 國美館參訪

一 製作測組 — 裝置自我保護回報系統建立 LINE 群組 @線上

官方事件　　共創事件　　**藝術創意進度**

The Life Cycle
of
THE SOUND OF BLOOMING

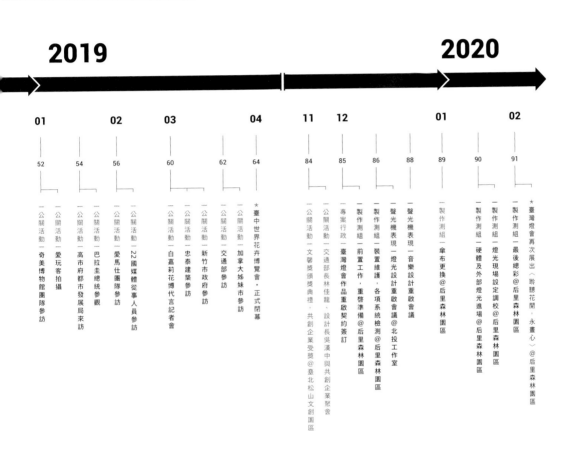

2019

2020

01 **02** **03** **04** **11** **12** **01** **02**

52 54 56 60 62 64 84 85 86 88 89 90 91

一公關活動一奇美博物館團隊參訪

一公關活動一愛玩客拍攝

一公關活動一高市府都市發展局來訪

一公關活動一巴拉圭總統參觀

一公關活動一愛馬仕團隊參訪

一公關活動一22國媒體從事人員參訪

一公關活動一白嘉莉花博代言記者會

一公關活動一忠泰建築參訪

一公關活動一新竹市政府參訪

一公關活動一交通部參訪

一公關活動一加拿大姊妹市參訪

★臺中世界花卉博覽會・正式閉幕

一公關活動一文馨獎頒獎典禮・共創企業受獎@臺北松山文創園區

一公關活動一交通部長林佳龍、設計長吳漢中與共創企業聚會

一專案行政一臺灣燈會作品重啟契約簽訂

一製作測組一前置工作，重啟準備@后里森林園區

一製作測組一裝置維護，各項系統檢測@后里森林園區

一聲光機表現一燈光設計重啟會議@北投工作室

一聲光機表現一音樂設計重啟會議

一製作測組一傘布更換@后里森林園區

一製作測組一燈光現場設定調校@后里森林園區

一製作測組一硬體及外部燈光進場@后里森林園區

一製作測組一最後總彩@后里森林園區

★臺灣燈會再次展出〈聆聽花開・永畫心〉@后里森林園區

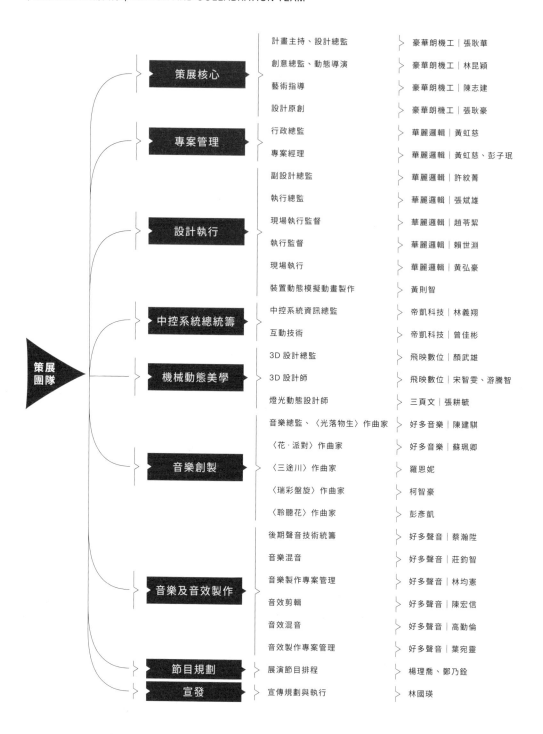

策展
團隊

策展核心
- 計畫主持、設計總監 　 豪華朗機工｜張耿華
- 創意總監、動態導演 　 豪華朗機工｜林昆穎
- 藝術指導 　 豪華朗機工｜陳志建
- 設計原創 　 豪華朗機工｜張耿豪

專案管理
- 行政總監 　 華麗邏輯｜黃虹慈
- 專案經理 　 華麗邏輯｜黃虹慈、彭子珉

設計執行
- 副設計總監 　 華麗邏輯｜許紋菁
- 執行總監 　 華麗邏輯｜張斌雄
- 現場執行監督 　 華麗邏輯｜趙苓絮
- 執行監督 　 華麗邏輯｜賴世淵
- 現場執行 　 華麗邏輯｜黃弘豪
- 裝置動態模擬動畫製作 　 黃則智

中控系統總統籌
- 中控系統資訊總監 　 帝凱科技｜林義翔
- 互動技術 　 帝凱科技｜曾佳彬

機械動態美學
- 3D 設計總監 　 飛映數位｜顏武雄
- 3D 設計師 　 飛映數位｜宋智雯、游騰智
- 燈光動態設計師 　 三頁文｜張耕毓

音樂創製
- 音樂總監、〈光落物生〉作曲家 　 好多音樂｜陳建騏
- 〈花·派對〉作曲家 　 好多音樂｜蘇珮卿
- 〈三途川〉作曲家 　 羅恩妮
- 〈瑞彩盤旋〉作曲家 　 柯智豪
- 〈聆聽花〉作曲家 　 彭彥凱

音樂及音效製作
- 後期聲音技術統籌 　 好多聲音｜蔡瀚陞
- 音樂混音 　 好多聲音｜莊鈞智
- 音樂製作專案管理 　 好多聲音｜林均憲
- 音效剪輯 　 好多聲音｜陳宏信
- 音效混音 　 好多聲音｜高勤倫
- 音效製作專案管理 　 好多聲音｜葉宛靈

節目規劃
- 展演節目排程 　 楊理喬、鄭乃銓

宣發
- 宣傳規劃與執行 　 林國瑛

伺服馬達 控制核心技術	1. 馬達（含剎車）、驅動器 2. 控制系統硬體及程式開發 3. 馬達系統相關線材 4. 馬達散熱系統及變壓器材	上銀科技股份有限公司 大銀微系統股份有限公司
機械傳動核心技術	馬達減速機	利茗機械股份有限公司
機電配置整合工程	1. 電力、網路電信配線工程 2. 現場裝置、燈光安裝、佈線工程 3. 佈展期間大型機具租賃	瑞助營造股份有限公司
桁架及基礎 整合工程	1. 基地基礎工程 2. 地面配管 3. 基地鋪面及完成面工程 4. 球型桁架製作施工	義力營造股份有限公司
單元結構金屬組件	裝置單元結構組件及相關金屬件 1. 銅製喇叭造型管件 2. 裝置主體結構上三角骨架 3. 裝置主體結構下電控馬達箱 4. 安裝固定件組 5. 金屬走線槽及配裝零件	際峰機械鈑金股份有限公司
地坪鋪面再生磚 運維支援	1. 地坪鋪面磚料 2. 試營運展期管理維護	廣源造紙股份有限公司
傘布	傘布	大振豐洋傘有限公司
照明燈具	1. LED 燈件 2. 燈控系統 3. 相關電源訊號線材	台灣昕諾飛股份有限公司
安裝測組工程 及展期運維	1. 環控系統設備硬體及風速（含安裝） 2. 音響系統及安裝工程 3. 場外測組工程 4. 展期管理維護	亞洲大學人工智慧學院 中國醫藥大學暨醫療體系 財團法人台中市文教基金會

共創
團隊

橫向連結的團隊意識
凝聚大臺中隱形冠軍技術之作

72 小時

組一台工具母機的臺中精密工業地圖

✱ 〈 聆聽花開的聲音 〉 后里森林園區

① 上銀科技股份有限公司　　② 大銀微系統股份有限公司　　③ 義力營造股份有限公司

④ 瑞助營造股份有限公司　　⑤ 台灣昕諾飛股份有限公司　　⑥ 利茗機械股份有限公司

⑦ 廣源造紙股份有限公司　　⑧ 際峰機械鈑金股份有限公司　　⑨ 大振豐洋傘有限公司

⑩ 亞洲大學 人工智慧學院　　⑪ 財團法人臺中市文教基金會　　⑫ 中國醫藥大學暨醫療體系

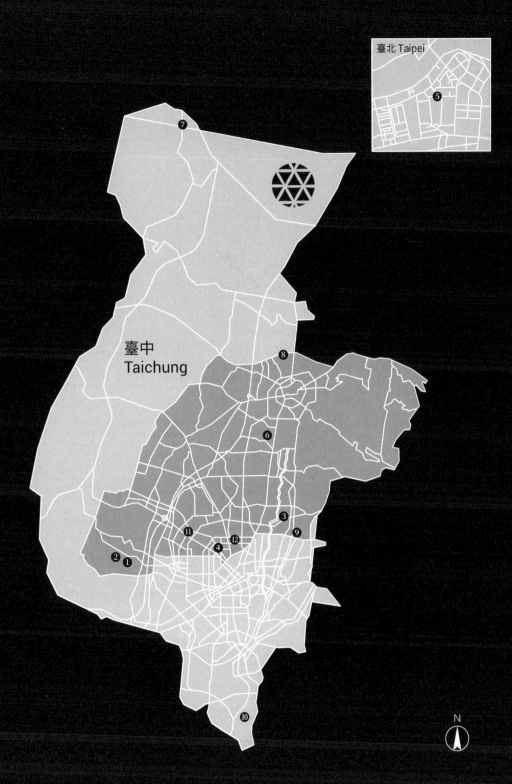

臺北 Taipei

⑤

⑦

臺中
Taichung

⑧

⑥

③
⑨

⑪
⑫
④

②①

⑩

N

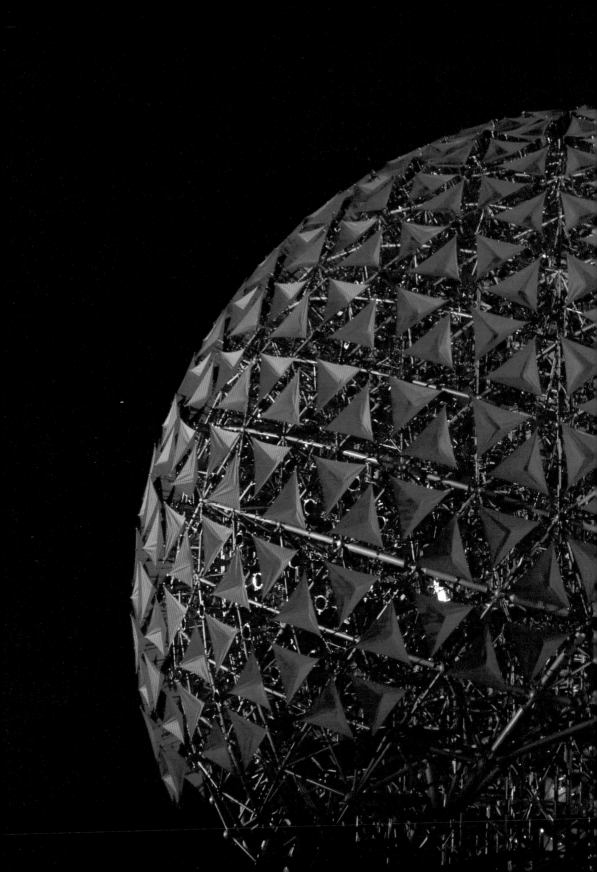

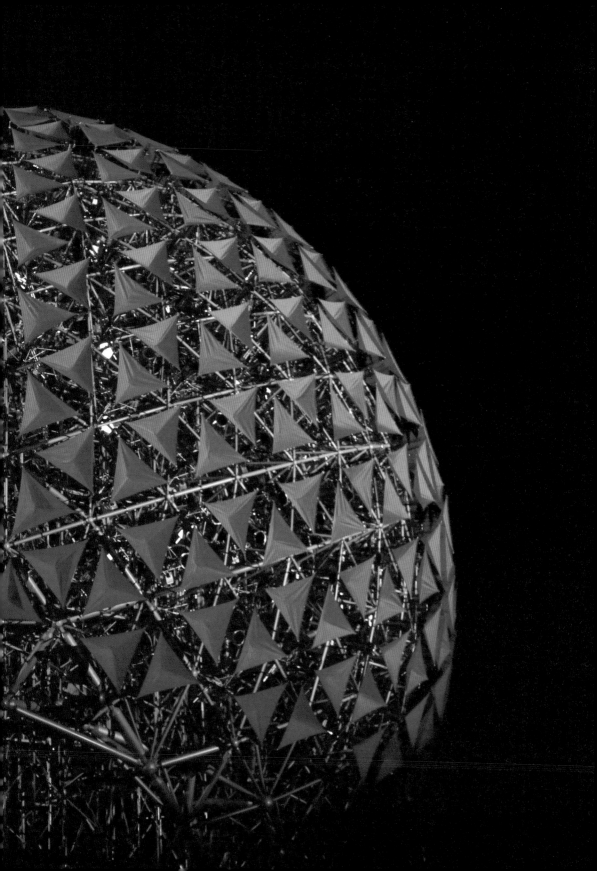

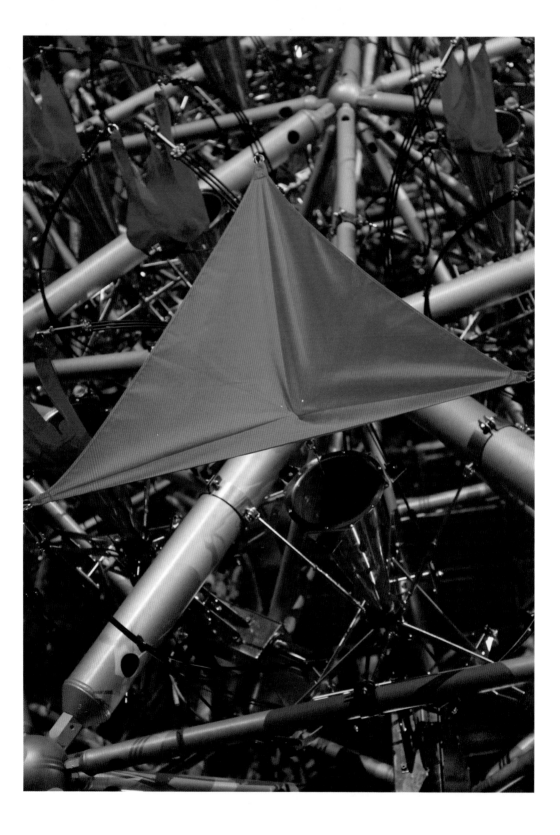

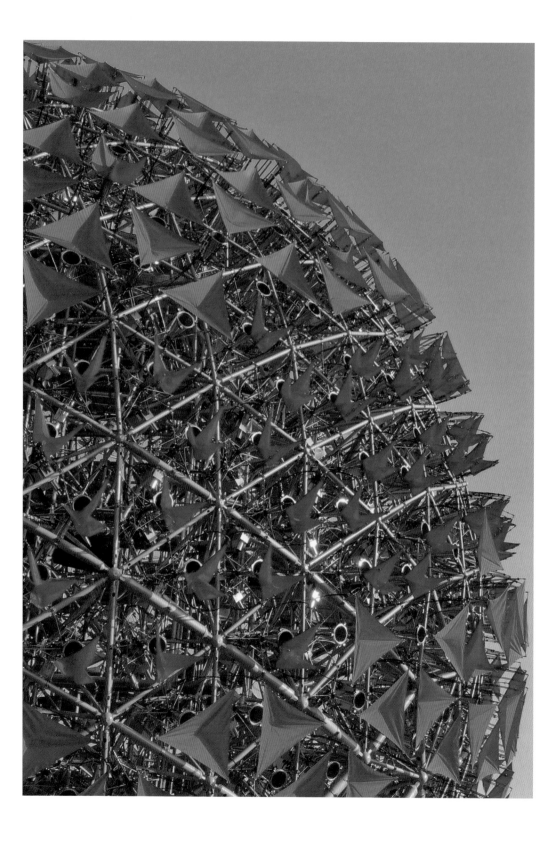

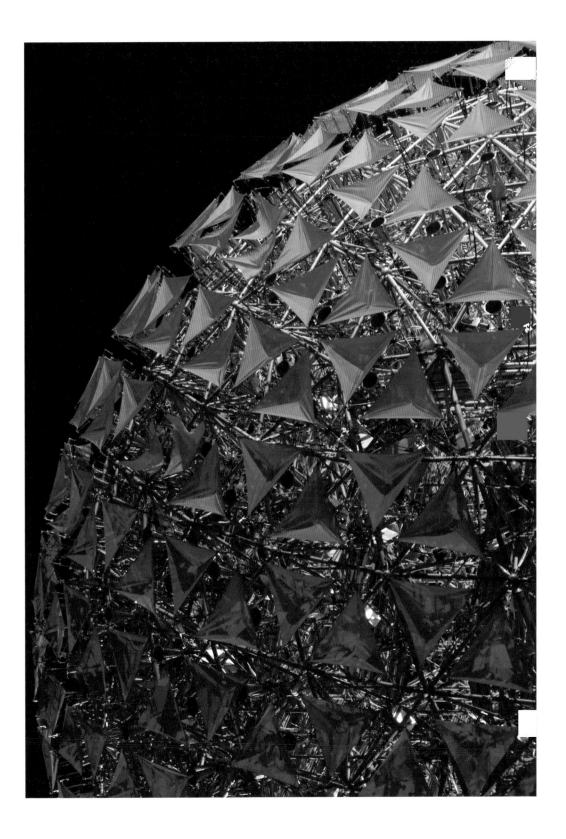

Chapter
One

01

整地播種

從臺灣這塊土地長出的藝術家團隊

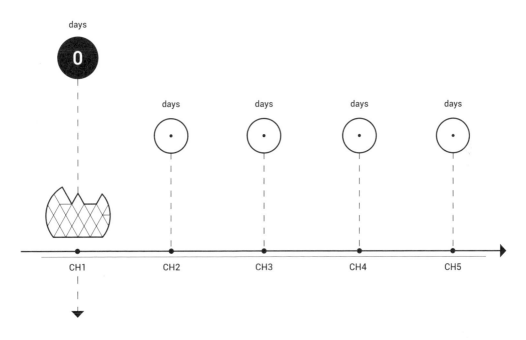

從被謠傳豪華朗機工要加入臺中
花博「策展團隊」的那一天起……

種子

第 0 天

沒有種過花草植物的人，總以為將種子放入土裡就是開始。不過，事情經常不是外界想像得那樣簡單。栽植前的基本工作是「整土」，清除雜草或其他物質使表土疏鬆，讓空氣流通有助於貯積水份。完成後，在播種前可以多一道工夫是「催芽」，促使種子中養分迅速分解運轉，利於生長速度、也會更為茁壯喔！

"

豪華朗機工是誰？混種跨界帶來藝術創作圈的新
生力量，經過十年累積，經過台電溫羅汀專案、
臺北世大運洗禮後，醞釀下一場共創的線索。

"

▶

彎進只容得下一輛三噸半貨車寬度的巷
弄，留心後方隨時疾駛而過的小貨車。
沿途窺視整排後廠的敲敲打打、火光四
射，時不時伴隨著一抹和眼前情境不符
的蛋糕甜味，還交雜跳 tone 的清潔劑化
學檸檬味。那個鼎鼎大名的藝術家團隊
工作室真的在這裡嗎？拿出手機再次確
認收到的訊息：

「不要照著地圖應用程式的方向指示，
會被帶去奇怪的地方喔。」

穿過小巷，停著幾台貨車、轎車交錯的
空地，頓時大大的天空在此開闊。緩步
到估計有 17 度的斜坡前，不禁歪頭，不
會有比這裡再奇怪的地方了吧。

沒有工作室招牌、也沒有門牌號碼，只
見造型奇特又閃閃發亮的機械結構體零
件四散，與老地磚、舊式鐵窗花的圍籬
相依，有種微妙卻不違和的平衡感。像
是穿越一個現實與幻想的虛擬通道：這
裡就是豪華朗機工與合作夥伴們，共創
的機械裝置複合多媒體創作世界。

來訪前，透過搜尋引擎讀到的報導旁敲
側擊，關於「豪華朗機工 LuxuryLogico」
這個由四位臺灣藝術家張耿豪、張耿華、
陳志建與林昆穎所組成的團隊，最常被
連結的關鍵字是「混種創意」與「調頻
共創」兩大主軸核心。隔著螢幕讀到的
他們，像是熱血沸騰的藝企合作代言人、
又像混沌虛空的哲學家，這個非典型的

創作團隊伴隨 2018 年臺中花博亮點作品〈聆聽花開的聲音〉的集大成，十年間寫下臺灣藝術領域跳脫歷史軌跡與固有模式的新頁，在各方評論家好奇豪華朗機工是打哪兒蹦出來之前，已然成為設計藝術領域中叫得出名字的存在。

不過，最近也不乏有私下對話提到：「現在公部門要做大型機電整合藝術裝置，八九不離十都是豪華朗機工啦！」這類難以判斷究竟是褒抑或是貶的耳語。

確實從 2016 年「台電七十週年公共藝術設置計畫」，四個年輕小伙子們由內而外、從大廳到周邊整體區域的五件作品在公共藝術領域打響名聲；緊接 2017 年臺北世大運，盛大的開幕式由永遠的第四棒陳金鋒大棒一揮點燃聖火台，也打破溫層，跨足至設計與文化圈；這股豪華朗機工的火持續燃燒，2018 年臺中花博開出這朵地表最大機械花〈聆聽花開的聲音〉，真正地連大眾都知曉「豪華朗機工」這個名字。加上媒體採訪、演講邀約、擔綱評審、顧問，大型藝術展會、作品創作邀約接連而來，不僅成為炙手可熱的目光聚焦點，也成為公家機關指名欽點的合作藝術家。

這趟來訪，我能單刀直入地問問，他們是否有自覺到底是紅什麼嗎？還是，會因為豪華朗機工紅了，就端出明星藝術家的高冷架子呢？

正躊躇在這個難以踏入的大門口，思索該如何定調這本書，要寫出〈聆聽花開的聲音〉的成功方程式呢，還是豪華朗機工的熱血奮鬥戰記會比較吸引讀者的目光呢⋯⋯

「你來啦！」出聲的是林昆穎，他是豪華朗機工中第一個接觸到的成員，也是無論第一次、還是第九十九次見面，始終維持中間值理性派的常溫男子。帶著不慍不火、從容感的昆穎，或許是受過哲學思考與古典音樂訓練的緣故，擁有極佳的邏輯思辨能力，擅長理性梳理和歸納。當團隊在作品發想的創意期，昆穎將天馬行空的討論透過語彙文字，整理出一套豪華朗機工專屬的觀點論述。抽絲剝繭、層層解析判斷，不會急著下定論或給出答案，但對於專案關係裡的角力或事件走向，他總是可以犀利地一語中的。

嘗試把兩種方向設定先提出來探探口風，昆穎的眼神堅定，「我認為，這本書的主體並不應該是豪華朗機工，」他停頓了一下，接著說：「〈聆聽花開的聲音〉創造的不只是一件成功的作品，是凝聚官方、產業、藝術等各方人馬的共創模式，而『共創』帶來的，更不會只是曇花一現的亮點，而是需要被延續、傳承的教育意義。」

儘管只是試水溫的第一次發問，進入耳中的瞬間就充滿著各種遠大的意涵與願景。不過，仔細想想昆穎好像並沒有給出答案啊⋯⋯

唯一可以確信的是：這本書的採訪任務，絕對沒有這麼容易就能完成的。

▶ 豪華朗機工的現在：北投工作室

不華麗也沒有刻意營造藝術風格或
設計氛圍，卻處處可見手工創作的
軌跡，與四散的藝術概念。豪華朗
機工總是說「來我們的工作室走走」
而不是「來辦公室坐坐」，因為工
作室就是個敲敲打打、實驗與實踐
創意的地方。

▶ 豪華朗機工的原點：
UrbanCore 城中藝術街區

自 2010 至 2012 年，豪華朗機工在
UrbanCore 度過青澀的起始。與舞
者周書毅、林祐如、劇場藝術家程
鈺婷、服裝設計師陳詩恩等，透過
對人際動力場綿密的觀察，不再停
留「為編導權威提供技術服務」的
單向關係，由眾人深度交流後結晶
而生的實驗劇場〈一日〉、〈等於〉、
〈M〉也在此發生。

> "創作是由小而大，真的不是一步跳級。"如同做實驗的過程，每一步都是累積，必須先有邏輯，才能搜集資料、分析，進而創作。

▶

1+1+1+1>4，互相依存又各自獨立的性感關係

關於「豪華朗機工」，輸入關鍵字按下搜尋，大約 0.54 秒會出現超過七萬筆資料。多半從 2017 年臺北世界大學運動會之後開始遞增，到 2018 年臺中世界花卉博覽會更是幾乎成為最大亮點團隊之一。成軍十年之後的這個時間點，不免有點好奇，人氣水漲船高成為媒體寵兒之前的豪華朗機工是什麼樣子呢？

當然，問當事人可想而知不會有什麼太有趣的答案，於是目標鎖定豪華朗機工身後不可或缺的重要人物：擔綱行政、專案管理的黃虹慈。這位自稱和藝術八

竿子打不著的女孩兒，主修西文，畢業後沒有投入就業市場而是去了一趟小島的走跳，2010 年回台不久，就因豪華朗機工在臺北市立美術館首次展出〈日光域〉的場佈工作被抓去當人手，自此一路相伴。自嘲生長在重男輕女的大家族中，「奴性」很強，擅長經手處理各種大小雜事的性格，成為和自由奔放的藝術家們共事的重要關鍵看守人，也是親身參與豪華朗機工從藝術家團隊成長為公司營運體制的創始夥伴之一。

虹慈回憶，來到現在北投的工作室之前，大家都窩在舊城區裡的四層樓老公寓❶。和現在這個偌大倉庫佔地相比，豪華朗機工的四位成員各據一方，另有安置自

己的舒適圈。慣用身體直覺做設計的「豪華兄弟」張耿豪、張耿華，在淡水另有工作室，常常不是在工廠和師傅交陪，就是野放在山裡溪間；需要獨立空間安靜思考的陳志建住在老公寓頂樓，經常待在樓上，工作室的空間可以說是專屬於林昆穎，他是唯一會坐在辦公桌上進行工作作業的人。不過，這個老公寓空間與其說是「工作室」，其實只有討論作品才會聚集四人於此，說起來還更像「豪華朗機工交誼廳」。

誠如人們所熟知「藝術家性格」：自由奔放、不受拘束、不擅長業務營業、也不太與人溝通。嚴格說起來，最一開始的豪華朗機工，壓根不像是個氣勢磅礴、想要大破大立的野心團隊（雖然現在來看仍然沒有什麼特別大的野心就是了），這好像也是常見的藝術家聚合團體？

虹慈笑了笑，露出可愛的小虎牙，因為在豪華朗機工之前她也沒有接觸過「藝術家」，因此不確定他們到底在藝術圈中該被如何歸類、定位，只知道這四個人在距今十年前結成之初，便訂下前五年不發表個人名義作品、也不主動投標拿公家機關案子的約定。團隊創作不比個人自由與隨心所欲，當時適逢三十歲、年輕氣盛的豪華朗機工卻願意做出這個大膽的決定，讓我很是詫異，在臺灣土生土長、成長就學與創作，怎麼會不知道這個大環境底下單靠「藝術創作」維

生是何等不易？但是，正因深知單打獨鬥的能量有限，唯有凝聚多人力量、透過「整合」將能量加乘，比起獨立藝術家，「團隊」更有機會開拓創作的規模與尺度，也才會被更多的人看見，這其實正是豪華朗機工一直不斷強調的「共創」，起始點是從自身團隊內部力量的整合開始。只是此時的他們，誰也沒有察覺到這點。

關於豪華朗機工團隊優於個人的創始理念，實在有違我對藝術家重視自我意識的認識（可能也是普世對藝術家的偏見），不過當愈是認識他們，愈深入探究，就想起不久前為了採訪共創單位南下，負責開車的耿華淡然地說了一句：「很多事，不是單靠一個人可以完成的。」

張耿豪與張耿華是前後相隔八分鐘出生的雙胞胎，兩人的長相幾乎是複製貼上，並同樣選擇藝術這條路。不過，哥哥耿豪熱衷數位科技創作，慣於縝密計畫後才動手執行，而弟弟耿華總是邊做邊想，偏好動手作的機械動力雕塑；性格上耿

豪是眾人一致公認的暖男，而耿華則是直腸子通到底的火爆小子。兄弟倆各有獨立創作，也有共同合作，一直是彼此不可或缺的左右手。因耿豪就讀國立臺北藝術大學科技藝術研究所，和昆穎、志建玩在一塊，他將與生俱來的協作力把「豪華兄弟」與「朗機工」兩個團隊自然接連，完美接合四個不同的頻道，一直走到現在。

「UrbanCore 城中藝術街區」為忠泰建築文化藝術基金會於 2010 年推動的計畫，位在中華路一段與延平南路所圍塑之區塊。進駐藝術協會與創作團體，讓藝術與創意群聚效應在此醞釀，建立國內外藝術創作的交流平台及生活網絡，與社區民眾產生對話。

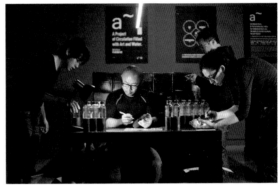

▶ 豪華朗機工的組成：
 1 + 1 + 1 + 1 > 4

性格各異的四人達成前五年不做個人
作品的協議。深知單打獨鬥的能量有
限，唯有凝聚力量、透過「整合」加
乘，團隊合作更有機會開拓創作的規
模與尺度，才會被更多人看見。

回到和虹慈的對話上，由她作為一名搖滾區前排的觀眾視角，細細觀察豪華朗機工自 2010 ～ 2020 十年間的創作發展，從獨立藝術家組成團隊、一直到現在擁有數十位員工的公司體制，從中切分出幾次重大的轉折點，包含工研院虛實跨界成果展覽、台電公共藝術計畫、臺北世大運再到最近期的臺中花博。透過一次又一次在過去基礎上堆疊經驗，因應大環境需求，發展出獨特的枝幹，慢慢找到一條明確屬於豪華朗機工的方向跟道路。

豪華朗機工初期是以美術館單一裝置作品或企業邀請的創作合作計畫為主，輔以藝術應用的展覽商業案。無論是舞者友人的實驗劇場〈一日〉、〈等於〉、〈M〉，還是和小學生一起創作的藝術計畫〈天氣好不好我們都要飛〉，透過嘗試與反覆驗證，豪華朗機工逐步建構從「整合」到「共創」的概念，不僅關乎創作者，需要的是更多製造的人、更多相關組織參與其中，他們深刻意識到，一件作品不會僅靠藝術家的創作發想就可以完成，美好的作品會是在很多人、很多組織的共同創作能量中長成該有的樣貌，不見得會是最一開始的設定；他們逐漸摸索出「豪華朗機工模式」。

像是摸著石頭過河，沒有依循著誰的腳步，也不設定明確營收數字目標的情況下，「解密國家寶藏— 2014 虛實跨界展覽」這個和藝術擦不太上邊的展覽，讓豪華朗機工跳脫框架、成立了商業公司，正式發展出經紀與製作為基礎的公司體制「華麗邏輯有限公司」，成為第一次的轉捩點。

思索如何平衡創作的自由度與填飽肚子的現實，而將「豪華朗機工」與「華麗邏輯」一分為二，兩者之間互相依存又各自獨立，更為邏輯性地運作。

▶ 〈解密國家寶藏 - 奇想樂園〉
　　2014 虛實跨界展覽

經濟部科技專案「奇想樂園 - 互動
科技館」當中，工研院、華麗邏輯
與帝凱科技以闖關解謎方式貼近大
眾，以 18-35 歲為目標族群，展現
18 個產業科技研發機構、41 項新技
術，將科技與文化雙頭引動，成為
華麗邏輯的第一個正式出道作品。

「當時有點莫名奇妙，何不就叫『豪華朗機工有限公司』就好了？不過，後來了解藝術圈為了劃分『藝術創作』與『商業營運』，通常會將之獨立運作，我們其實並不算是特例。雖然實際要清楚劃分這兩件事並不太容易。」虹慈提到當時登記於臺北市政府文化局演藝團體❷的豪華朗機工，演藝團體非營利的性質在營收分配和商業公司都大不同，當案量逐漸變多的情況下，他們決定在演藝團體「豪華朗機工」之外，另行成立「製作」為主軸的公司體制。

「當然還是有很多人疑惑『豪華朗機工』與『華麗邏輯』之間的關係，但簡單地來說，『華麗邏輯』就是經紀人的角色，大家就會聽懂啦！」真不愧是熱愛研讀各種電器說明書的女子，虹慈非常擅長以淺顯易懂的小量資訊，讓普通人也能立即與藝術家的邏輯搭上線。

在華麗邏輯團隊裡，即便沒有藝術管理的相關學經歷、也沒有機工機構的訓練，仍能有條不紊梳理大量的資訊與各路合作單位關係，除了虹慈是華麗邏輯裡不可乎缺的運轉中樞之外，其他包含設計、製作與行政管的每一位成員，也都用著個人特色，來顯示出豪華朗機工所呈現的多元；他們從來就不僅只是聚焦在抒發意識的藝術創作之上。

依據《臺北市演藝團體輔導及管理自治條例第三條》，演藝團體是於臺北市設立登記，並從事音樂、戲劇、舞蹈或雜藝等演藝活動的「非營利團體」。

▶ 支持豪華朗機工的幕後團隊

很幸運團隊中擁有不同特質的成員，
像是慈母心的行政管理 Meggie、鳥
毛的首席設計小許、幹大事的落地
公務員小趙、修車的大藝術家阿淵
等，共同努力與前進，互相影響成
長。有時拌拌嘴、吵吵鬧鬧，人生
往往是如此，唯有相加在一起，才
有剛剛好的平衡。

台電公共藝術計劃的大計畫之下有數個子計畫，像是一場饗宴，在一個主廚之下有不同的行政主廚料理不同菜色，各有所長。

▶

以「詐騙」為起始的一次升級，脫離純粹創作的浪漫

確立「豪華朗機工」與「華麗邏輯」的任務劃分之後，透過幾次作品的號召之下帶來了設計與製作的新血們，團隊內部整合算是初步完成。就在此時（約2013～2014年間）豪華朗機工意外接到來自「台灣電力公司」的創作邀請，起初還以為遇上詐騙集團，耿華不避諱地直說，「我們都不信，公家機關怎麼會找上我們這個名不見經傳的小團隊！」

從現在的時間點回看，關注公共藝術領域的人會發現「台灣電力公司」已從過去國營事業、硬梆梆的工程形象中華麗轉型，無論是活化文化資產、電力展覽還是企業形象館的設立，都引起熱烈的討論，和年輕藝術家、設計師的合作也不是什麼太稀奇的事。

不過，這一切的開端，據聞與被豪華朗機工誤以為是「詐騙」的「七十週年公共藝術設置計畫」密切相關。為了實證這段「詐騙合作邀約」的始末，我特地走訪位在臺北捷運綠線上的台電大樓，約好營建處建築組時任公共藝術課課長侯力瑋❸（後簡稱為侯課），一方面請他回顧這段與豪華朗機工結識的往事，一方面也想親眼見見這個對業主台電、與創作者豪華朗機工都產生重大影響的作品，到底有何過人之處。

等待侯課的同時，我的目光不自覺被大廳中心的巨型機械裝置攫住，定睛一看，這個龐然大物竟以一種優雅而滑順的動態緩緩運轉著，既帶有工業機械的結構卻又如此纖細柔美，完全符合台電現在的形象！

「〈太陽之詩〉很美吧！」臉上堆滿著笑容，可以看見他的眼中閃過一絲驕傲，侯課坐在我的身邊，等待我回神。

這件作品真的會讓人忘記時間，就這樣目不轉睛、靜靜地看著啊。侯課提到，最初的起點正是從這件作品開始。在事情被「搞大」之前，他以「開放大廳成為美術館」為概念，打破長久以來「公共藝術＝雕塑」的刻板框架。侯課與營建處團隊仔細規劃與研究，找到幾位屬意的臺灣新生代創作者，其中〈太陽之詩〉預定於大廳中心挑高天花板的位置，以不斷運行的「太陽」作為核心意象，象徵台電 24 小時不斷地把電力提供給大眾，守護著整個臺灣光明。

❸ ─────────────────────

侯力瑋任職於台電承辦公共藝術業務的營建處，過去所學是建築設計。初期接觸到年輕藝術家，發覺彼此思維邏輯雖有些不太一樣，卻能從一次次合作中學習與練習，成為公家機關與藝術家、設計師之間最好的溝通橋樑，深受大家尊重與喜愛。

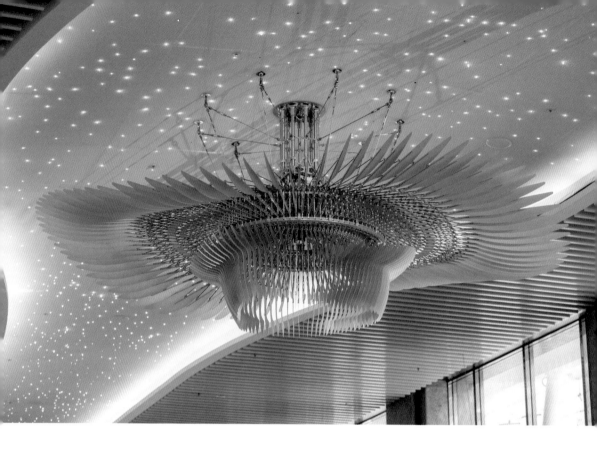

▶ 台電大廳藝術改造：太陽之詩

象徵台電能源供給角色，從基礎建
設、能源多元化到節能減碳時代，
身為照亮全民的太陽，複多而永續
的完美運作是其永遠無法懈怠的使
命。運用鋁合金、不銹鋼等輕量材
質，以一萬三千個零組件與馬達打
造而成，由環型機械製造上下波動
的循環軌跡創造光芒浮掠的動態，
形塑出太陽形象。

怎麼說是把事情「搞大」了呢？其實，除了大廳之外，「七十週年公共藝術設置計畫」是一個內外整合的超大型計畫。過去台電大樓惡名昭彰的「掀裙風」風切，與建築沉重封閉的形象，皆依循喻肇青教授❹團隊提出「與自然來電」的核心理念，去改善台電大樓周邊環境和舒適度，實際內容則有公共區域的藝術設置、與周邊里民互動的工作坊、設計參與計畫等。

因為國營機構的身份無法比照一般企業委託，超過一定金額須依照程序公開徵選，侯課在研究新生代藝術家階段時，發現豪華朗機工這樣特殊的組成與承接北美館、工研院案子等經歷，應該很適合大樓外的戶外公共藝術設置標案，特別希望親自邀請他們參與投標❺。

「別看我們現在這麼要好，當初我們（台電）完全是被當成詐騙集團給無視了呢！」無論是發 e-mail、打電話至工作室都沒有取得正面回覆，眼見時間越來越近，侯課最後才透過共同參與計畫的專家學者協力，輾轉由豪華朗機工熟識的老師們接洽，再三重申真的不是詐騙集團，才開啟第一次的接觸。

「豪華朗機工本就不太清楚『公共藝術圈』的運作方式。加上侯課來信也沒有表明是台電公共藝術課，我們都當作是來鬧的！」

❹ ————

喻肇青教授專注於永續城市及永續社區之空間規劃與營造，探討空間專業理想落實於現實生活的理論與方式法，在論述中進行反思，回饋實踐。除參與都市與社區相關建教研究與專業建言之外，亦曾積極投入災後重建、社區營造、文化資產保存與活化之服務學習工作。喻教授於本書編輯期間 (2020.07.12) 病逝，感謝老師長年的付出與指導。

❺ ————

公家機關與藝術家合作方式有四：「指定價購」、「委託創作」、「邀請比件」和「公開徵選」。前兩者皆為經公家單位評估後列述理由，指定選出公共藝術購買或藝術創作者進行提案。在社會價值觀與公家單位相關考量的通則下，多為獲獎無數的國際級知名藝術創作者享有。至於「邀請比件」和「公開徵選」則是需依循正式法規與行政流程進行比稿，招標期間生出一個完整的提案，進行後續投標。

受寵若驚的豪華朗機工第一次接收到公標案的邀請，其實內心很是猶豫。耿華提到，當初除了規定前五年不做個人作品之外，四人心照不宣的默契就是不主動投標案，主因當然還是因為對公務體系的不熟悉，那些繁複又瑣碎的流程規定、固定成型的需求規範與預算，都不適藝術創作的條件。但是實際接觸了侯課、理解整個計畫的概念與願景，豪華朗機工相當心動，卻仍對公標案制度感到卻步，陷入進退維谷的掙扎。

因為下不了決定，昆穎和耿豪、耿華就決定把問題帶回家來尋求長輩的建議。萬萬沒想到，昆穎的阿嬤與耿豪、耿華的阿公絲毫沒有糾結、異口同聲說：「做啊！憨囝仔，怎麼會有人跟錢過不去！」

畢竟是生長在篳路藍縷開創時代的阿公阿嬤，大概也覺得這幾個孩子一直以來都在做些奇奇怪怪的事，公標案又怎麼會難倒他們？豪華朗機工無形之中被注入了一股強心針，遂下定決心投標。

因為沒有多餘的時間沙盤推演，很快地成員們便自動自發進行標案申請的分工，由擅長邏輯分析的昆穎梳理計畫架構以及文字撰寫，手作與機電裝置能力極強的耿豪與耿華繪製設計圖面，美感細膩的志建則透過動畫展演作品想像，搭配上建築背景設計師紋菁的空間規劃，最後再由專案經理虹慈準備相關文書審核資料。

過去團隊都只知道做自己擅長的事，也從未深入了解組織分工的意義，卻都在「台電七十週年公共藝術設置計畫」奠下了重要的基礎，成為豪華朗機工自成立華麗邏輯以來的第二個轉振點。同時開啟豪華朗機工探索公領域新關係的一次實驗，將過往單點式的公共藝術推向整體的環境改造。

花了兩年時間，藝術家們點亮溫羅汀一道不一樣的光❻。有限的製作時間之內，豪華朗機工完成五件作品，主題緊扣著「與自然來電」的核心理念，配合當時「臺北世界設計之都」開啟國際注目的

亮點。侯課說，透過「七十週年公共藝術設置計畫」的翻轉，許多藝術家開始對台電改變觀感，不僅於此，豪華朗機工的創作也延伸至周邊，夜晚居民會坐在此處聊天休憩，讓台電被更多人看見。這是豪華朗機工第一次跨越室內外環境的整體規劃，在他們藝術創作的生涯當中，尺度與規模都被調高一個層級。

這次的合作經驗，不僅是豪華朗機工對公標案的一種學習與創作的升級之外，更加深刻地體認：如果人們日常生活經歷都是美好的，自然而然就會視「美」為基本，進而成為每個人的生命經驗。公共藝術是屬於每個人的生命經驗，應該要打破界線；時代潮流一直在前進，不應一成不變死守著呆板的規則。

昆穎為這段經歷整理了一個小結論：「公共建設可說是與人最為接近的美感狀態，跟空間、人、時間、天候狀況等都有關聯，不僅是個人的發想。」

完成這個合作計畫至今，我請侯課從公務承辦角度來看豪華朗機工，他認為比起其他藝術家的自由與浪漫不羈，他們是個高度自律、非常有規律的創作團隊。儘管工期中因為耿豪生病住院、昆穎與志建在海外駐村人力不足、進入最後工期天天都下雨的各種狀況，耿豪還出動全家老小到場協力組裝，「我跟張家的老小都熟得不得了，大夥兒好幾夜都一起坐在大廳裡鎖螺絲呢！」五件作品仍如期完成，將作品產製過程像是生產線般理性規劃，如規如矩、負起責任地在時間表上推進，並且作品成果果真如同提案中一樣美好、甚至更加令人驚豔。

「其實，我就是站在『食好鬥相報』❼的概念啦！」侯課笑瞇著臉說道，這就是文馨獎頒獎典禮上，毫不猶豫推薦豪華朗機工加入臺中花博的原因。

❻ ────────────────────────────

以台電大樓為城市改造的基地，進行以溫羅汀街區為行動場域之藝術計畫。藉由八件永久性公共藝術作品，上百場藝術行動與工作坊，透過跨領域的多元藝術活動，創造非場域感的公共藝術計劃。

❼ ────────────────────────────

臺灣閩南語常用詞，意指口耳相傳，有口皆碑。

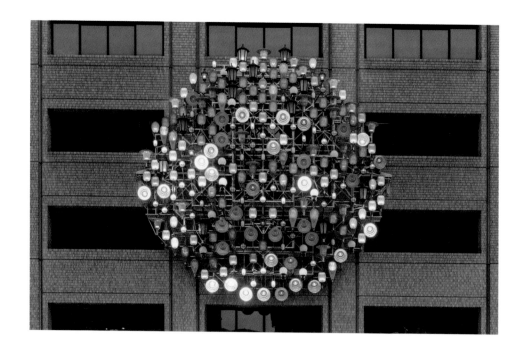

「台電大樓戶外成為了一處花園，藝術表演成了慶典的延續，而民眾齊聚在這美好的下午，共享著枝頭上熟成的親切果實。」

＿＿文字引用〈給新溫羅汀一道不一樣的光〉，台電總管理處，2016。

▶ 台電大樓藝術改造：
「日光域」、「樹雨霧」、「鏡山水」、「河飄風」

從探討自然能源與台電歷史著手，希望在意象上流動、具象地「動」起來，快如蜂鳥取蜜，亦可緩如盤樹錯根。延伸以光、風、水等自然為題，四組件作品皆為與自然發生協作，風吹發電飄動光群，回收古燈電控太陽，雨水造霧電桿樹群，鏡面變形山水傢俱。結合光能飄帶、植物造景、日夜燈景的基本思考，達到破風、遮雨、景觀共生、能源回收利用等效能，成為景觀融合的一部分。以自然的力量、再造事物的共生與新舊科技的混合，呈現台電大樓四周為一歷史記憶、循環再生、複多動態的「永恆流動的花園」。

▶ 台電大樓藝術改造：
「日光域」、「樹雨霧」、「鏡山水」、「河飄風」手稿

每一次的創作，從無到有的過程，都是從一張幻想草圖衍伸。台電七十週年公共藝術設置計畫中的子計畫「一個美好的下午」當中，延伸出這四件公共藝術作品，而本頁所刊載的手稿皆出自耿豪之手，形體到色彩，部件到技術分析，幻想就從這裡展開，逐步踏實。當時應和著 2016 年臺北設計之都，引起設計與藝術領域的諸多關注與討論，台電也在之後出版了一本〈給新溫羅汀一道不一樣的光〉專輯，收錄所有藝術創作與工作坊。不過，這四件作品的手稿可是首次公開呢！

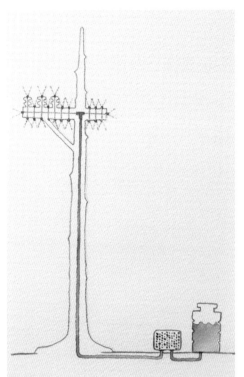

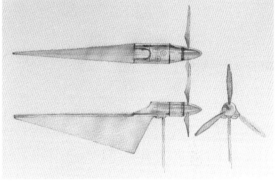

> "
>
> 面對突如其來國際型、臺灣地標代表的創作邀請，to be, or not to be 的抉擇，是理性的邏輯闖運算，抑或是藝術家生涯的豪賭？
>
> "

▶

成長不是幻滅，
不美麗的事也需要學習

「我收到豪華朗機工要加入臺中花博的詢問訊息，你是不是答應了什麼？」

「沒有呀！我說我們需要內部討論跟評估，沒有答應啊……」

2017 年年末，作為藝術家代表前去參加文化部文馨獎頒獎典禮，耿華肩負秘密客驚喜任務，代表獻花給公部門首次獲頒文馨獎的台電董事長。他人還在典禮現場，就接到昆穎從工作室打來的電話。耿華回想數十分鐘前發生的事，侯課半開玩笑地說：「豪華朗機工剛結束臺北世大運的案子，看來現在很閒，應該可以加入花博策展團隊喔！」明明只是插個花參加頒獎典禮，不就是場邊閒聊的話題嗎？滑開手機竟已湧入了幾條訊息，耿華睜大眼睛，似乎已經傳開：「豪華朗機工要加入花博了！」

每每回想起這段莫名成為策展團隊之一的過程，耿華笑說：「神奇的三分鐘就『被加入』，無人按呢做啦！」其實，早在文馨獎頒獎典禮之前，豪華朗機工就曾不只一次被徵詢要不要在臺中花博創作作品、加入策展團隊。但是，當時他們剛結束臺北世大運聖火台設計製作、開幕式典禮導演群的工作，正覺得需要一段空白來好好喘息，加上不菸不酒的健康寶寶耿豪舌癌復發，接連著台

電公共藝術設置計畫與臺北世大運兩個超大型專案，再怎麼創意泉湧的人，都還是會像是用到最後一刻被擠得扁扁的牙膏那般，歪歪扭扭地躺著。

當時，豪華朗機工也沒有意識到臺中花博的這件作品會搞得這麼大。（根據筆者貼身觀察，變成這麼超展開，豪華朗機工需負起最大責任！）評估距離開幕不到一年、博覽會概念都還沒搞懂，這對在意作品與周邊環境相互呼應的豪華朗機工來說，都不是太有利於發揮。而最讓人心生畏懼的，仍是需要與政府機關打交道的標案形式。

關於這個狀況，我們得再次回到豪華朗機工十年發展歷程的時間軸上。如果說，

台電公共藝術設置計畫是豪華朗機工探索與公部門關係的入門第一堂課，2017年首都臺北市舉辦的「世界大學生運動會（Universiade）」，大概稱得上是一次重要的期中考試。

相較台電公共藝術課，臺北世大運層級拉高到首都市府，且當中需要運籌帷幄，豪華朗機工之上有總策劃，總策劃團隊需向北市府全權報告，重要情況也要彙整至國際大學運動總會（FISU）做出最終決策。由於牽扯單位層面廣，決策、各方執行未經過統合與整理，也未能有單一的溝通管道，一來一往確認細節與可行性相當耗時。加上豪華朗機工第一次的提案與里約奧運聖火台❽外型太過

相似，遭到 FISU 裁定重新來過，讓原本充裕的製作時程大受壓縮。行政流程的固化與費時，都是超出創作範疇的「重要瑣事」。

許多過來人會說，公共工程、公共空間設計碰不得，過程審核繁瑣，也不見得能務實評選出最好的團隊，多的是跟創作無關、無法掌控的變因。同時，只要牽涉到國際級的活動，規模龐大、佔地遼闊，區域與責權切分交錯，主管機關、藝術總監、策展人、顧問等各方角色定義不明確，公務體制的行政作業流程、採購法規限制、機關組織的溝通管道、職權凌駕專業之上等與創作無關的事務，往往都讓人退避三舍。

當然，臺北世大運對豪華朗機工結成以來所堅持的「共創調頻」也是一次很精彩的實踐與演繹，將在之後章節再一一細述。只是這裡也需如實陳述：成功的大型公共藝術創作絕對不會只關乎「創作靈感」，那些報章雜誌在美圖與寓意深遠的理念以外不會明說的瑣事，其實

對於藝術家來說，都是創作體力與精力的消耗，自然也包含那些企圖改善世界的熱情。不美麗的事，也是需要學習才能帶來成長的。

臺北世大運與臺中花博有許多本質上類似之處，也可以說在臺灣國際性大型活動的標案都會遇到的「時間」、「預算」與「技術整合」，三大關卡同時並存。這讓豪華朗機工對此感覺到種種不明確與疑慮。為此，豪華朗機工獲邀一次機會參與中市府的籌備工作會議。一進到會議室，耿華思索著這次好像跟以往的「甲方會議」有點不同，但又說不上來，此時，西裝筆挺、看似建設營造公司的大老闆們走進會議室，被逐一引導到後排，設計師與策展人竟然被安排在會議室最前面第一排，耿華暗暗一驚，「臺中花博的策展模式，似乎不太一樣？」

8

里約奧運聖火台為美國藝術家、動力學雕塑家 Anthony Howe 所設計，發想概念為「複製一個太陽，用律動模仿它源源不斷發出的能量和光線。希望人們可以從火炬台、從奧運開幕式、從整場奧運會了解到：人的潛力以及他所能達到的，是沒有極限的。」

• 臺中市政府提供

▶ MEGA EVENT 的魔力

臺中花博上至策展人、園區負責人、
下至承包工班、工讀生,大家想的
都是同一件事:如何更好、更美。
這大概是具劇場特質、大規模文化
活動的魔力,博覽會的魔力,國家
級活動的魔力。訴求大眾參與,強
調國際能見度,乘著這股力量形成
一個模式、變成能量。

心中存有一絲疑惑，會議持續進行。當一位策展人簡報策展概念結束，現場委員試圖做反向指導，話才講到一半，當時的會議主席也是臺中花博執行中樞、時任建設局局長黃玉霖便大方地說：「來來來，委員，這次我們好好聽策展人們的。」就是這幕打動了耿華。回臺北的路上，他反覆思索，如果創作的環境能夠不像之前行政公務流程的繁複，豪華朗機工有沒有可能再創造一個超越臺北世大運聖火台的共創奇蹟呢？

以往政府公務員訓練和體制，趨向保守、缺乏創新，主要是因為官務體系並非目標導向，而是交辦方向後按照法律程序走。時任市長、也是臺中花博靈魂人物林佳龍在一次講座中談到，「但是，臺中花博不僅呈現要令人驚艷，還要能留給這座城市、對臺灣一個永遠資產。以『策展人』為主，來優化執行體系，這樣的作品才會有靈魂。」

過往官場文化總是不斷在重演「成功就收割、失敗就切割」。但〈聆聽花開的聲音〉當中，許多公務員拿著前途、行政責任進行一場共創，對於豪華朗機工來說，也是成敗與共的承擔。這已不僅是公共藝術作品的創作，過程中也會重新設計組織的文化與士氣。豪華朗機工看見籌備制度的改變與新的花博運作模式，都和以往公共工程、公共空間設計標案體系不同，也看見主管機關在視野的高度與尊重專業的態度。投入的公務員們更熱愛他們的工作，引以為傲，同時提供共創企業家如何在他們組織裡放入設計思考與創新。

所以，接下來的故事要談的，並不是豪華朗機工的設計創意有多麼了不起，也不是豪華朗機工有多麼厲害橫向連結官產藝。而是，經過經驗堆疊與累積，與專案裡每個角色竭力發揮所長的合作無間，如何創造出誘使更多人願意投入的「臺灣價值」。

It's important how it grows

標題這句文字來自冰島創作女歌手碧玉
Björk 的一句歌詞，昆穎說，這是豪華朗
機工用來作為自我介紹的簡報中其中的
一個標題，也是他們一直以來所相信的。

對豪華朗機工而言，在台電公共藝術設
置計畫裡，開啟了公共藝術與整體環境
周遭的對話；在世大運，利用橫向整合
梳理和公部門的對話技能。這些看似和
創作無關的養成，就像是遊戲裡闖關的
關卡，層層破關並不是主要目的，而是
在這樣的過程當中成長、強壯了自己的
能力。〈聆聽花開的聲音〉的確是豪華
朗機工集過去創作媒材之大成，但這是
一個未知實驗的過程，不是歌功頌德的
成功傳記，而是由小而大、無法越級打
怪的踏實累積紀錄。

豪華朗機工的組成談的是「混種」與「共
創」，無論是對外合作、團隊營運架構、
預算配比或成員關係等，「跨領域的合
作」就是豪華朗機工的核心。共創沒有
標準公式，經過這些年經驗累積堆疊的
評估，「人」永遠都是豪華朗機工的最
優先考量，當專案中有理想者、精算者
與製作者的角色並存，就沒有突破不了
的難關。

沒有〈天氣好不好我們都要飛〉就沒有
共創雛形；沒有台電公共藝術設置計畫
就不會走向環境整合創作的思維；沒有
臺北世大運自然也不會有挑戰國際指標
作品的念頭。試想，沒有經過這個整地、
催芽過程，這朵地表最大機械花還會盛
開得如此美麗嗎？

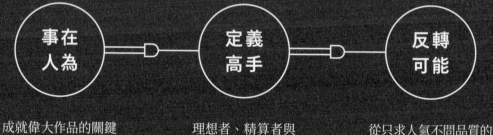

成就偉大作品的關鍵
來自於參與的「人」

理想者、精算者與
製作者的齊心協力

從只求人氣不問品質的
泥淖中轉化成長

成就作品除了創意，
關鍵是「人」

「事在人為」的解釋是成功與否決定於人的努力，也可引申為成就事件的關鍵在於「人」之上。回顧豪華朗機工十年創作歷程，從早先橫向連結創意夥伴、跨越業別與加工廠師傅搏感情，不知不覺「撈過界」來到上游發案的公務員。

經過「台電七十週年公共藝術設置計畫」，豪華朗機工意識到與公家機關共事除了諸多眉角要看顧，有時也需要點運氣，除了主事決策者需要具備眼界與高度，還有第一線承辦窗口願意溝通與嘗試創新。幸運地認識亦師亦友的侯力瑋課長，他提到因為豪華朗機工及其他

藝術家，得以讓台電成為公部門第一次拿到文化部文馨獎。侯課站在期望創作者有展現舞台的公務角色，建議他們一步步往上走、透過一次次指標性的專案，讓大眾認識豪華朗機工的作品有多麼棒，也才能從創作平台的高度看見藝術家的成長。這才埋下豪華朗機工與臺中花博結緣的種子。

匯集高手的演員表
導出一場精彩共創巨作

對豪華朗機工來說，機械裝置複合多媒體的創作從來不是以「技術」為最優先

考量，緊緊相扣、連結的是「人」。他們對專案的判斷也有一套理性的分析與評估，除了三大難題「時間」、「資金」與「技術整合」之外，豪華朗機工會像導演般檢視演員表，完整架構劇本的角色是不是都到齊，那就是「理想者」、「精算者」與「製作者」三類型的高手：

· 理想者

或稱夢想者，帶領專案的每個人做個很美、很棒的夢，通常會是最常被提起的名字。不需十八般武藝樣樣精通，但能強健地表達主張與願景，並具備高度號召人心的能力。

· 精算者

負責執行統籌，多半是與藝術家或設計師直接面對面的人，只要時間、人力或金錢的配比明確，顧及縱軸橫軸與整個鋪面，當運作經過規劃與適當流程，就會產生流暢的節奏感。

· 製作者

端看合作模式為何來界定。如果受邀創作，豪華朗機工同時也是製作者。不純然指生產製作，而是各自專業領域中，對內容有高度掌握、做出相對應最佳安排的人，帶有極高技術含量。

各位可以嘗試歸類手邊任一專案人物表，若是缺少了任何一個角色，很常見的狀況是，初期談合作時感覺良好、讓人躍躍欲試，進行至執行階段時卻會不自覺在某階段夭折：少了心術正善理想者的登高一呼，會令人內心感到沮喪、不明白為何而做；考量種種利益資源協調的精算者如果不在，只剩熱血與熱情，會讓專案比重偏向不特定方向、時間金錢也會無端被浪費；致於失去製作者，相信大家都不難想像，成果品質一定令人相當遺憾。

〈聆聽花開的聲音〉起點來自豪華朗機工的夢想提案，他們兼具理想者、精算者與製作者的三個角色。而單靠豪華朗機工是無法成就作品走到今天，無論是市長、局長、策展團隊或參與硬軟體創作的共創者，每位成員也都各自兼具三

種角色。正因過去官場只求人氣不問品質的態度完全不復見，各方協力合作的責任與義務，才造就〈聆聽花開的聲音〉的與眾不同，並獲得一起成長的智慧。

「事在人為」的實踐
是我們都挽袖動手加入

回到故事的最一開始，侯課建議持續挑戰指標性專案，那麼，如果臺中花博不是國際級指標性的創作平台，豪華朗機工會承接嗎？

「如果主政者不認為臺中花博是一個國際指標，我們就要透過藝術家的角度、透過實作經驗證明，這件作品有多麼具備指標的高標。」因為豪華朗機工的創作不是只憑感覺，而是理性的分析，加上各種要素判斷，匯集各方高手迎刃而解已知的各個難關，那些未知的可能性便能成為點綴作品的光芒。

有了夢想者、精算者與製作者的齊心協力，豪華朗機工給了一個帥氣的結論：

「不需要備案，要做，當然就要做到好！」

Chapter
Two

02

落地扎根

由紙上躍入現實 迸裂創意的生成

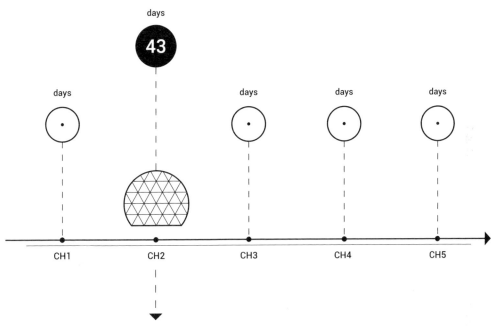

days

43

days

days

days

days

CH1　　　　　CH2　　　　　CH3　　　　　CH4　　　　　CH5

耿豪用紅色鉛筆畫出了一個
高 12M、直徑 15M 的球體裝置的那一日

整地、催芽之後，接著得靠種子自身的努力成長茁壯，穩穩扎根是重要的關鍵。種子植物具備向下扎根的趨地性，助於吸收土壤中的水分與礦物質，牢牢地將自己固定在地面，不怕風吹草動。根部健康，肥沃的地力也才有用武之力，切記勿犯揠苗助長這個求好心切的心態啊！

"

我們四人一起創作時，會刻意丟掉擅長的部分，學習另外一個領域與模式，建構完整對話的語言與創作習慣。

"

▶

紅色的捷運線指向豪華朗機工所在的北投工作室，過了民權西路站，從地底下爬升後的視野一片寬闊，如同前去和他們見面的心情。從市內前去的路程迢迢，習慣帶上一本書和一紙空白的訪綱，大概從第三次見面以後便不再設限一問一答的公式作業，畢竟他們好像從來沒有真的要回答問題的樣子。從最開始的忐忑，到最近幾次一打開錄音檔就是三小時起跳的漫談，別說什麼明星藝術家的高冷，連所謂藝術家天團的排場一次也沒有見過。我們總是會先從最近在忙什麼聊起，捉住一些豪華朗機工行事的蛛絲馬跡，或是從臺中花博〈聆聽花開的聲音〉後續開展而來的關係延伸，漸漸描繪出我所觀察到的「豪華朗機工」。

之後的故事中，各位也會發現共創單位的企業董仔、策展團隊的夥伴，對豪華朗機工都有著各自不同版本的解讀。不過，最饒富趣味的是，當豪華朗機工的三位成員談及團隊論述思考與觀點，無論是聚在一起或是個別訪談，卻都像是由同一個頻道所發送的訊號波。明明個別皆有著極為獨特的思維與各自擅長的領域，用著各自的語彙與情緒，卻會給出幾乎一模一樣的論述，每每讓我覺得神奇不已。

回歸〈聆聽花開的聲音〉的正題，這次創作概念的發想，某種程度上來說，植物繁複的細胞分裂與豪華朗機工的團隊整合性極為相似 —— 那是從自然有機混

合而來，慢慢生長的狀態，看似無法預測，卻擁有內在整體性的運行邏輯。

由外而內瞭解豪華朗機工的十年累積後，現在是時候來進入最難解的部分：深入豪華朗機工的創作思維之中，從無邊無際的發想進入腳踏實地的製作。

作為平凡大眾的我們經常會對「創作過程」有某些綺麗想像：貼滿各種顏色便利貼場景的 brainstorming，團隊成員熱烈地交換意見；又或是獨自一人沈浸自然景緻或交響樂的美感世界中，靈光乍現，接著流暢地一氣呵成畫下草稿，瞬間變成萬眾注目的焦點！之類的；常常會有人認為，藝術創作是種個人情感抒

發，看不懂的就稱為藝術。但「公共藝術」是門特別的科目，跟空間、人、時間、天候狀況……等都有關聯，這是透過「台電七十週年公共藝術設置計畫」所獲得的小結論。事實上，「創作」從來都不是件光鮮亮麗的事。這些年和創作者們密切往來，才漸漸明白：作品迸發的能量有多大，內裏所承擔與付出的就有多重，當中包含著與現實抗衡、妥協的各種局面，就像張耿華的玩笑話：「會不會做壞了，我們集體被送去南沙群島啊？」每一難關都不只是幸運、不只是有人脈就可以一筆帶過。

這座地表最大的機械花〈聆聽花開的聲音〉，是在什麼樣的狀態之中發想成型？又如何從 300 萬預算，一路加碼成為實支預估超過 7,200 萬的史無前例巨型公共藝術案例？豪華朗機工從創意概念到設計落實之間，那些帶有與想像反差的階段歷程，那些看似天馬行空的渾沌概念，在一次一次辯證中，愈顯清澈。

不均等的 1/4
排列組合花的姿態

「〈聆聽花開的聲音〉作品的自然性非常特別，沒有經過任何一場正式會議、沒有排排坐在桌上討論，而是慢慢地形塑、被捏合成為最終大家所見的樣貌，如同植物繁衍散播的傳遞性。」豪華朗機工成員當中安靜寡言的陳志建，用緩緩的字句敘述作品的開端。他是學景觀建築出身，研究所主修數位藝術，擅長複合影像媒材，在〈聆聽花開的聲音〉當中負責機械動態與燈光氛圍的美感設定。志建總是帶著一抹淡淡的微笑，澄清的雙眼專心注視著輪流發言的耿華與

昆穎，時而點點頭、時而像是想起某些回憶似地露出笑容。說話的語調中有一種和緩頻率，散發著一股透明、又像是安全距離的保護層，滿難想像他在工作狀態中的執拗、毫不妥協的樣子呢……

時間回朔至 2017 年 12 月末，雖然因設計導入花博制度面，而有了「這次我們聽策展人的！」展現別於過往對公標案的甲乙方不對等的既定印象，看起來前景一片光明。不過，承接公共藝術創作委託畢竟不是憑感覺，豪華朗機工多半都是在對整體專案有全盤的瞭解、對於創作有概念雛形之後，才會正式確認接下工作。因此，在正式提案之前，豪華朗機工都維持在接觸階段，並未對臺中花博主管機關鬆口允諾參與創作。

第一場關於臺中花博創作主題的會議，當時團長張耿豪的身體狀況比起台電計畫時期虛弱，由耿華與昆穎代表參加，帶回了「花神」這個題目，預算規模為 300 萬，製作完成單件動態公共藝術裝置。會議上談的是花博的核心精神，並

探索作品的創作方向：主軸是自然界的詮釋，整個區域除了花神之外，尚有樹神、河神等元素。整體來說，沒有觸及到作品實際呈現，也無法想像建構后里森林園區的最終樣貌，彷彿置身山嵐的縹緲當中。

因為沒有特別獲得花神捎來的靈感，於是豪華朗機工四人非常認份地開始著手資料搜集。對一個全男子的創作團隊來說，「花神」這題目乍看在刻板印象的認知上偏向柔軟、偏向女性，我於是有點好奇地問了志建，拿到題目的第一時間有沒有這樣的感覺？

志建在記憶中打撈了半晌，緩緩地吐實：「其實，我完全沒有想到這一面耶。」當下他立刻聯想到的是另一件很棒的作品，由英國鬼才建築師海澤維克❶以「植物」為出發點的「上海世博英國館〈種子聖殿 Seed Cathedral〉」。60,000 根中空、透明的壓克力桿，置放形狀、種類各異的種子於其中，彷彿從建物本體生長而出，隨著微風吹過輕輕搖曳，散發出既柔軟卻又無比強韌的生命力。

這正是植物的迷人之處！他們討論，花神或許也可拆解為「花」與「神」兩個部分：「花」是種子植物特有的生命繁衍階段樣態，藉由展現鮮豔的姿態吸引不同生物協助授粉播種；「神」應該是臺中花博聚焦吸睛的亮點，所賦予的最核心精神概念，一種形而上的「神性」。

第一次討論初步梳理出創意發想的第一步，也就是訊息的分析與解構，找出幾個可能的方向。少了耿豪的三人各自帶著可能性回去資料蒐集與概念發想。就算時間再怎麼緊迫，豪華朗機工也絕對不省略這個紮實的前置作業。

Thomas Heatherwick，英國新世代備受矚目的設計師。創作涉獵產品設計、家具、公共藝術、雕塑、建築、公共工程及總體都市規劃。主要代表作品為 2010 上海世博會英國國家館「種子聖殿」、2012 倫敦奧運聖火火炬、倫敦帕丁頓盆地可捲曲收納的捲動橋、倫敦新巴士及陀螺椅等。

豪華朗機工之間有非常良好的默契，彼此互相補位，換得更多自由發揮的空間。四人在思考發想的方式大大不同：陳志建是想破頭、不斷推翻昨天的自己，只要唯一一個最好的結果；林昆穎是不斷拋出 100 種可能性，用分析法找出最佳的解法；張耿華則是會等待靈光一閃，認定是最適合的想法；擁有天生協作力的張耿豪屬於收斂型，他會待大家都提出各自想法後一一歸納出最終的樣貌。

團隊結成初期因期待四人能有均等的作品貢獻，常常在發想階段消耗大量時間在彼此辯證，以致核心概念太多、太複雜，弄巧成拙，反而變成四不像。逐步漸進後，豪華朗機工發現「混種」並不是要將每個人的 DNA 打散之後平均排列，在志建的觀察中，當四人一起創作時，反倒會刻意丟掉所擅長的那一塊，「透過傾聽與學習，多方地了解另一種領域與工作模式，我們是這樣建構出完整對話的語言與創作習慣。」

回到〈聆聽花開的聲音〉作品的時間軸

之上。有了創作默契的根基，志建和耿華前往臺東「南方以南藝術季」場勘，沿途兩人閒聊著臺中花博應該還可以玩些什麼，像是透過多點控制以及機械裝置創造可控制的開花裝置等，以植物聯想結構與動態表演的想像、與觀眾互動，展現出作品自身的力量。

在豪華朗機工的創作邏輯當中，一直以來都希望跟環境社會有互惠的關係，從第一年開始的「照顧計畫 Project Woodpecker（啄木鳥計畫）」，如同啄木鳥與樹的共好關係，他們師法自然，用舒服的方式探討人與環境、文化的關係。這件作品當中，無論是機械動態也好、燈光變幻也行，都是展現生命力的手法，而幕後的豪華朗機工如何給予生命的動態，是琢磨這作品的概念思維，更是團隊重要的核心。

▶ 照顧計畫：
　　2012〈天氣好不好我們都要飛〉

與台新銀行文化藝術基金會合作，
豪華朗機工先畫出一隻立體鳥，印
出 37,200 張不同角度與造形，上山
下海 258 間小學讓小朋友一人畫一
張，經過兩年收集完成，合成 360
度立體連續動畫。與小朋友一起幻
想塗鴉的旅程中，探討地域性、社
會性、人類心理學及資訊美學。

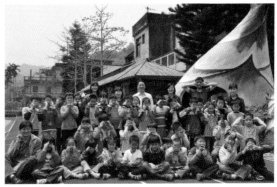

▶ 成長與成熟的思維蛻變

〈聆聽花開的聲音〉像是一個分水
嶺，過去豪華朗機工會置時間、預
算於度外，只為求一個擁有高度的
作品。現在對於美學與理想都會有
一些權衡，在追求「純粹境界」與
「完整表述」的不同情境，有了更
成熟的選擇。

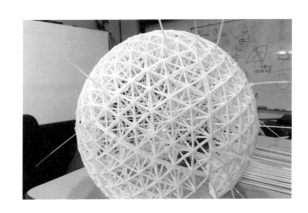

或許受到大自然山海環抱的影響，在開花裝置的動態設定基礎之上，有了「蜂的群聚性」發想，採花蜜的同時傳遞花粉、延續生命循環，因而有了「蜂巢」的雛形。兩人越聊越起勁，除了可以用喇叭花為原型，延伸出當蜜蜂飛行時震動翅膀的聲音，可比擬為花與另一媒介所產生傳播生命的一種聲音，進而開始想像「花開的聲音」。這是一個很有趣的點，雖然展演場域是「花卉博覽會」，但是真正要在此看見花開的樣子、聽見花開的聲音幾乎是不可能的，那麼是不是透過這件作品，就可以將植物生命的完整過程表達，更呼應「花神」之上自然界的詮釋這個核心概念了呢？

當晚，耿華迫不及待地帶著這些想像傳達給在醫院的耿豪。病榻上的耿豪也絲毫沒有一刻遲疑，立即掌握討論出散落的元素，快速地透過手繪稿溝通，考慮動態上的轉換，提出由六個三角形取代一個六角形的建議，增加更多層次的動態與控制。「你們看一下，覺得怎麼樣？」耿豪的草稿紙上，用黑色鉛筆線條勾勒出幾個球體與不同視角，紅色鉛筆畫著三角形與運動軌跡。

「不會錯！就是這個了！」幾乎是異口同聲，成員們給出最高正面評價。志建從種子植物開始發展、蜜蜂的傳遞花粉到蜂巢結構，步步推敲，協助演進；耿華馬上對先前在大自然中靈感乍現的開花裝置，進行 3D 的裝置評估；昆穎善用理性面的分析，從美學角度定義作品與花博的能量、與觀眾的對話，引導出更具體而微的作品語境；而耿豪一如往常地聆聽成員們說出口與沒說出口的話語，用圖像畫出大家交集的最大公因數。

於是，〈聆聽花開的聲音〉概念發想，只經過兩次非正式的會議程序，便就此拍板定案。

昆穎如此回憶耿豪：「他很擅長拍照與手繪，我們的形象照多半出自於耿豪的鏡頭，他總是抓得住每個人真實而美好的樣子。有時只是在瞎聊，他也會忽然停下來開始動手畫畫，把語彙的討論透

過圖像呈現，好讓我們繼續實際地往下討論。回溯絕大部分豪華朗機工的作品草圖，幾乎都是耿豪畫的，而且跟完成品不會有太大差異！」

昆穎難得地感性回憶。仔細想了一下，第一次站在那顆由 697 朵小花所組成地表最大機械花〈聆聽花開的聲音〉前，我便震懾於高達四層樓高的龐大量體與自身渺小的強烈對比。瞄了一眼手上的筆記本，我怯生生地舉手發問：我記得最初標案規格，好像……只有 300 萬而已。但是，這個作品一開始就被耿豪設定得這麼大嗎？」

「對喔。一開始差不多就是這個大小。」耿豪拿出了花博基地平面圖，直覺地在 7,000 平方公尺的比例圖上畫了一個圓，而輸入進電腦測量圓的實際尺寸，就是 15 公尺。

志建有點羞赧，接著說：「所以，豪華朗機工經常在超支、賠錢做作品……」

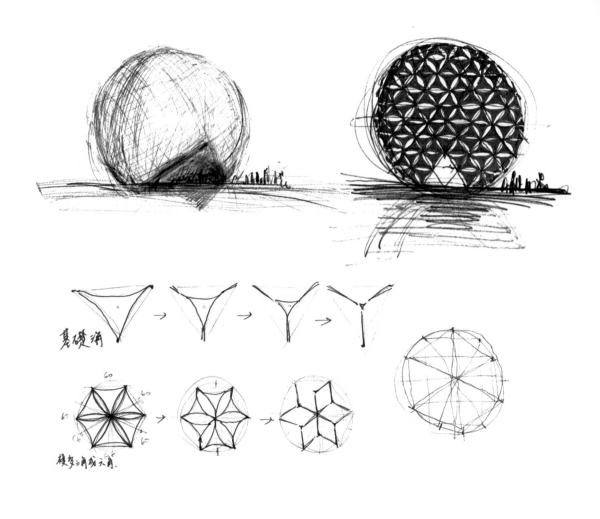

▶〈聆聽花開的聲音〉耿豪的手稿草圖

豪華朗機工的作品草圖大部份都出自
耿豪之手,他擅長將天馬行空的想像
具體化,多半作品最終樣貌也與手稿如
出一轍。這次也是一樣,雖然耿豪已
入院治療中,仍快速地整理發想元素、
加深細節。他仔細比對作品基地圖,
以帶有距離的視角,畫出一個像蜂巢

又像種子的球形結構。慢慢走近,可
發現球體是由喇叭花的形狀結構而成,
細看花型來自六個三角形,是開闔、伸
縮的關鍵,使得花開運動的排列組合
更為豐富多元。最後,耿豪用紅色色
筆來回塗勻,成為〈聆聽花開的聲音〉
第一版也是最終版的手稿草圖。

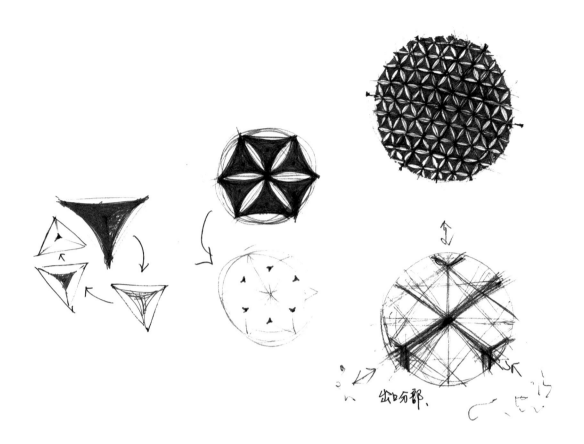

"

〈聆聽花開的聲音〉是集過去創作媒材之大成，
從創意完成、發想討論、草圖、概念，變成一個
美麗模擬圖，是一趟扎根的歷程。

"

▶

搞不懂預算
精算能力卻極佳的藝術家

回溯過去的作品，豪華朗機工的創意發想都相當「有機」，沒有預設經費預算門檻、也不會特別切分時間規範，在實際進到設計實作階段前，四人聚集一起針對「緣起概念」、「核心主張」及「未來發展性」進行多重討論與辯證，是作品第一步的「創意期」。創意期並不列在制式的專案規劃時程之內，因此創意迸發所耗費的時間有長有短，也有過好幾個禮拜都沒有結果的，而不妥協的豪華朗機工在核心概念未能完整獲得四人認同的情況下，也不會輕易進入設計階段。成軍以來，幾乎沒有太多次像〈聆聽花開的聲音〉只經過兩次討論就完成概念發想與創意。

但是，下一步就面臨現實面的問題：這完全不是 300 萬規格可以完成的作品！依照一般標案的思維，這算是什麼問題？縮小尺寸規模不就解決了。然而，對於豪華朗機工來說，問題並不在於「縮小」以符合「預算」。〈聆聽花開的聲音〉這件作品的核心精神相當單純，是展演自然界生命力的完整循環，要能深刻打動人心、使觀眾駐足停留更長的時間，並且放在國際舞台上仍是相當有份量與記憶點。因此，高 12 公尺、直徑 15 公尺的規模非常有必要。

豪華朗機工向花博團隊先行提報初步的構想與草圖，並且也誠懇說明了超越原先規劃中園區作品量體，預期與觀眾產生的互動、所帶來的效益等。幸運的是，臺中花博團隊、臺中市政府團隊，多方進行了很實際的對話討論後，初步回應豪華朗機工：如果整合后里森林園區的作品預算，用來集中火力專心製作，或許有可能調配經費規模為 1,000 萬，但這將會變成非單一作品製作的委託，而需要讓此件作品成為后里森林園區當中的最大亮點。

提出的創作概念受到肯定，但是喜悅沒有停留太久，豪華朗機工便開始進行設計工作。考量到臺中花博國際展會 A2/

B1 等級❷，作品須具備量體的吸睛與聚焦功能，豪華朗機工便從「花的運動」、「聲光機動態」以及「表現形式」開始著手，耿華立刻打開 3D 軟體開始畫圖建模。創意和想像可以很天馬行空，但真正進入實際製作和設計細節時，加工製造、組裝程序等可行性，才是落實執行的重要關鍵，創意完成之後緊接而來的是腳踏實地的「設計期」。

進入設計期，最重要的是作品「尺寸」、「材料」與「工法」。發想初期就曾思考過在「花卉博覽會」的載體當中，要實際親眼目睹甚至參與到「花開的過程」，是不太可能的，因此這朵機械花的設定是透過數位輔助設計、電機控制

與硬體測試來模擬機械運動模式，讓概念能逐步落實，創造聲音、光影、機械的感官效果，同時呼應周遭環境變化的可能性。

由於概念提案確認的時間點已經來到 2018 年 1 月下旬，距離開幕也只剩十個月。當下四人共有的默契是，這件作品的動態基礎放在熟悉、操作過的工法之上，實驗性不能太高，接著便立馬與好夥伴帝凱科技進行溝通與評估。在完成高 12 公尺、直徑 15 公尺的外觀設計、機械動態與運動表現之後，豪華朗機工不僅評估細部的各結構部件，包含馬達核心系統、減速機、桁架、燈、傘布等，除此之外，連同營造工程、地面鋪面、

測組工程，以及展前間的管理維護，都一一考量規劃，清楚完整將前置作業、部件生產製造到展覽維護，如工廠嚴格的生產線般制定 SOP。結果，這個球型運動裝置評估出 4,000 萬的製作框架。

美從幻想開始，
集體幻想帶來進步的動能

4,000 萬！！！

相信不只是我、或是讀到這個段落的你，其實連豪華朗機工團隊內部，除了負責詢價的耿華與專案管理虹慈之外，拿到這份預算表之際，大家臉上的表情都五味雜陳。「檔案傳到我這裡，我當下的

反應只有：『這離 1,000 萬實在也太遙遠了吧！』」昆穎回憶，創意發想如同順水推舟般順利，沒有想到竟然只是戲劇化的開端。

為此，當晚立即召集所有人開了一場緊急線上會議，討論該如何壓低成本。只是這個討論顯得相當無力，因為已經為了削減製作支出，將部分部件從拍賣網站上購買標規品❸替代訂製，再怎麼緊縮，也只不過將預算降低至 3,600 萬。豪華朗機工相當清楚明白，欲成就〈聆聽花開的聲音〉成為國際型亮點作品，「花的運動」、「聲光機動態」以及「表現形式」的完整性是絕對無法折衷讓步的，也不可能從已經完成的設計期再開倒車回去創意期修改概念，因此必須改變想法與做法。

❷ ——————————————————————

世界園藝博覽會為追求園藝生產利益及技術精進而舉辦，概分為各國代表參加的國際園藝博覽會（A 類）與具國際性的國內園藝博覽會（B 類），詳細規範會期、內容範圍、場地規模與國際參與者等，細分為 A1、A2、B1、B2，由國際園藝家協會（AIPH/IAHP）認定。

❸ ——————————————————————

標準規格品，擁有明確的規格、型號，經使用證明性能良好的機械設備進行定型並系列化，反之則為特殊規格或訂製規格。使用市面上一般販售的標規品可減少訂製成本，也能減少製作時間，但相同的便會設限作品的可能性。

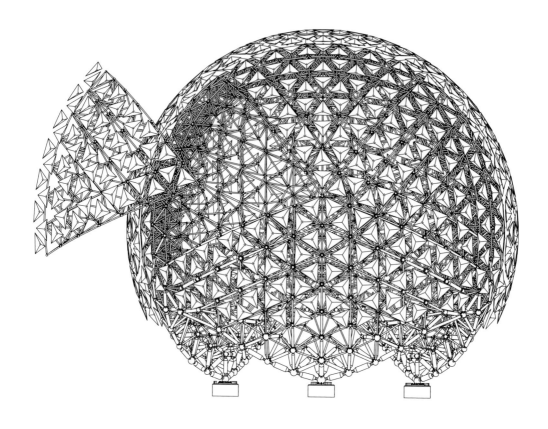

▶ 〈聆聽花開的聲音〉桁架立剖面圖

「設計，是被開立許多條件的題目，我們想出符合各條件的方法來解題。」設計師許紋菁和豪華朗機工搭擋合作將近十年，她談到這件超出想像的大型動態作品〈聆聽花開的聲音〉，笑稱：「因為是個喜歡算數學的理工宅，所以做得很開心！」

從圖面的幾何型到實際立體分布位置、機械安裝，線路等，因為是群控，會有順序規則，每個細節完全沒有容錯空間。當時因尺寸未定無法要求廠商計算，小許和耿華兩人便硬著頭皮計算一整夜，完成最重要的基礎設定，讓後續作業流程能以此為基準調整。

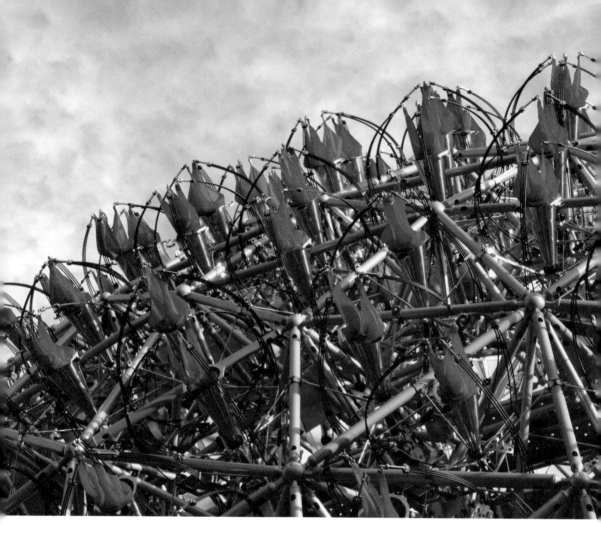

▶ 〈聆聽花開的聲音〉零組件工程圖

結構與零組件都非常複雜，運算、跑圖都經常會讓電腦風扇轟隆大轉、差點當機，卻不繁瑣炫技呈現出自然有機的美感，是本作品最為特別之處。

硬體部分可分為整體結構的系統桁架與花運動裝置兩大部分，其中花運動裝置

單元部件是由防水動力機組、運動裝置骨架、玻纖桿套件及傘布組所組成。耿華試算某部件單價 135 元，一組 2 個，每朵機械小花用到 3 組，總計需要 697 朵小花：「光一個小零件就將近六十萬！假設其中一個環節的設計出錯、組裝不起來或不耐用，真的哭都沒有用！」

項次編號	零件名稱	數量	項次編號	零件名稱	數量
1	防水盒-001	1	9	喇叭管-001-DEMO-03	1
2	Flue pipe 001	1	10	Glass fiber fixed 005	6
3	喇叭管防水盒蓋板-001	1	11	CBTW8-B	6
4	防水盒銘牌01	1	12	燈環01	1
5	Flue pipe 001-01	1	13	Glass fiber fixed 003	3
6	Wire wheel axis 01	2	14	Node Mount 01	1
7	三腳架 001	1	15	線槽-611.85	1
8	三腳架連桿 001	3	16	束-52	3

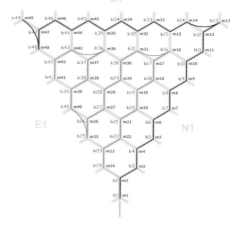

內層燈佈線圖 **T1**

▶ 〈聆聽花開的聲音〉佈線走線工程圖

負責中控系統總統籌帝凱科技義翔笑稱,他們應該是地表上絕無僅有會打開 illustrator 來作工程圖的團隊。本頁呈現包含線槽長度及數量計算、束環及伸縮桿統計表、內層燈佈線統計圖表,都展現了驚人的美感,作為文件展的平面設計一點都不會有違和感。其實說穿了、不為別的,透過視覺上的易讀性作為清楚溝通的工具,讓不同領域的夥伴可以更加相互理解彼此的工作,無意間也創造出結構與解構的工程美感,應該也可以算是〈聆聽花開的聲音〉共創過程中的附加收穫。

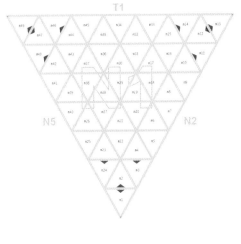

T1

N5 N2

◀ 短伸縮桿 12
長伸縮桿 135

管徑mm	N1 (T1)	(N2)	(N5)	小計	雙耳	共邊雙耳
48	63 7	7	7	84	63	21
60						
89						
114						
140						
165						
190						
216						

束環統計表

內徑mm	雙耳		單耳	
52	744+107=	851	17=	17
64	94+17=	111	10=	10
93	28+14=	42	4=	4
118	13+3=	16	2=	2
144	6=	6	3+3=	6

	NES1		N2,N5		N3		N4		E2,S3		E3		E4		E5,S2		S3		S4		小計	
管徑mm	雙		雙		雙	單	雙		雙	單	雙		雙	單	雙		雙		雙	單	雙	單
48	63		58		23	4	23		3	59	27	2	22	3	57		22		27	1	744	17
60			5		13	1	13		3		12		3	1	12		6	1			94	10
89			6		1		1		4		4		1		6	1			28	4		
114			1		1				2		1		1				3		13	2		
140			1		1						1		2				2	1			6	3

大三角內部束環統計表

	T1-NES1	N1-N2,5	E1-E2,5	S1-S2,5	N2-S5	N3-S4						
	N5-E2	N2-N3	N4-E3		E2-E3	E3-E4	E4-E5			小計		
	E5-S2	N4-N5	E4-S3	N3-N4	S4-S5	S3-S4	S2-S3					
管徑mm	雙		雙		雙	單	雙		雙		雙	單
48	7						3		3		107	
60			2				1		4		17	
89			4						2		14	
114					1							
140											3	

大三角邊緣束環統計表

伸縮桿統計表

	NEST 125	N3	N4	E3	E4	S3	S4	
短	12	15	15	14	16	22	12	×214
長	135	90	87	91	86	83	90	×1877

> 創意和想像可以很天馬行空，但真正進入實際製作和設計細節時，加工製造、組裝程序等可行性，才是落實執行的重要關鍵。

▶

唉！到底該說他們對作品的信念很堅強呢，還是應該要說他們實在是太頑固了？從初期接案搭檔到成為華麗邏輯固定班底的設計師許紋菁曾說：豪華朗機工的四位從來不會像外面的老闆拿著成本、要求績效，同時不會刻意分配工作或分責；他們很願意接受團隊中的每個人提出不同方法或可能性，「一旦被哥們發現有比原先設定更好的效果，毫無疑問肯定會選擇更好的，從來完全沒有要降級或是屈服的意思（笑）。」

降低成本的這一條路，顯然再怎麼努力也不可能達到 1,000 萬的預設值，超支預算的壓力反而轉念開啟了豪華朗機工對於「資金」的新觀看角度。線上語音會議中，昆穎提出：如果仔細蒐集國外藝企合作❹的案例，開放企業認養或許會是一種方式，比如設定「收藏在地榮耀」為題，達到其他資金的挹注。昆穎接近理想地分析，在臺灣資本額超過千萬的企業不在少數，試算一朵機械花以 10 萬標價，理想狀態之下 697 朵機械花若全數由企業認養，便能完全支付完整規劃的經費支出。

如果談及贊助與企業認購卻只想靠販售熱情，那麼可以斬釘截鐵地說〈聆聽花開的聲音〉只會停留在想像的狀態。這裡便可看出豪華朗機工與其他藝術家不同之處。細數自 2012 年〈天氣好不好我們都要飛〉跑遍偏鄉小學，從一間間學校拜訪到透過發文系統溝通合作的可能

性；2017 年臺北世大運聖火台的腳踏車鋼管結構，工廠老闆從直接拒絕，到完工後自豪參與其中的態度轉變，正因為面對作品當中不同身份與角色的人們，豪華朗機工都能站在同等的位置傾聽了解對方的需求與顧忌，才能夠進而轉換成互助的力量。

面對〈聆聽花開的聲音〉也是一樣。雖然規模更大、涉及的組織與人員也更多，但在昆穎的主導之下，豪華朗機工以清楚的思緒梳理訂定四個對象：國家、中市府（地方政府）、在地企業（產業）、大眾。將核心主軸的「共創」主張化為四個溝通策略：對臺灣協作、花博國際指標、臺中在地榮耀、繁花盛開的生命美學。

勾勒明確溝通的對象與清楚不含糊的策略之後，如同豪華朗機工一直以來的工作信念：不會從他們的身上看到任何懷疑，沒有「做不完」這件事，當然也沒有「做不好」這個選項。不需要花腦筋煩惱「該怎麼辦」，因為，專注於現在的工作之上，下一步自然就會出現。這紙 3,600 萬預算所配置的各個項目規格、需求與需達成的品質都列出，大膽提出是否有可能尋找技術資源贊助，這一個舉動，轉機地開啟了一條尋找盟友的道路，也於此時，第一次出現了「共創」這個字眼。

❹ ⎯⎯⎯⎯⎯⎯⎯⎯⎯⎯

Art-Business cooperation，指藝術團體與企業之間進行資源整合和利用，使雙方營運更有效益。研究論文指出，近年來臺灣企業贊助藝術團體正從單項資源支應轉變成藝術團體與企業相互合作。

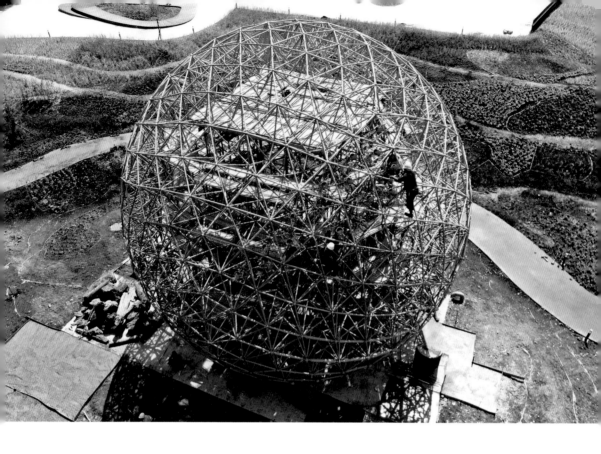

▶ 尋找金牌盟友的共創之路

仿若水到渠成的創意發想卻只是戲劇化的開端。豪華朗機工面對設計規劃的預算破表，並沒有被打倒，他們將「共創」主張化為四個面向的策略：對臺灣協作、臺中在地榮耀、花博國際指標、繁花盛開的生命美學。但這仍是個難度極高的「不可能的任務」，

必須由專業金牌軍的系統整合，才有可能完成。豪華朗機工從一張系譜圖，把部件設計、營運人事、預算、時間進度都勾勒清楚後，與時間、經費的賽跑已然展開。以平等的高度對話，創造的不僅是掛名，而是將技術延伸的協作，開始尋找金牌盟友之路。

"

春天，一朵花正如火如荼的展開。耿豪的生命，正在與治療搏鬥，我們將這朵花的建造看成了一場面對生命的熱情。

"

▶

〈聆聽花開的聲音〉已經不再只是一件藝術家的創作，聚光燈與責任也不再只是屬於豪華朗機工；這件作品是集國家、地方政府、產業與大眾之力，共同參與，緊密相關、環環相扣，才能完成。豪華朗機工像是夢境建造者，而每一個人都在當中各自有著不同層面與程度的幻想，因為這個夢境是如此地真實，他們驅動起一股力量，不僅推動這件作品，連帶地在參與者的思維中也掀起漣漪。

儘管做了萬全的規劃與所有可能性評估，技術與資源的贊助這件事，坦白說，豪華朗機工也沒有百分之百會成功的自信。與策展團隊商討後，決定以「臺灣創意、臺灣製造」為主張，一起列出了

可能的在地企業單位，讓〈聆聽花開的聲音〉為臺中花博點題、帶出在地榮耀感，能夠臺中花博成為國際指標。所以先不論預算高低，堅持從裡到外、完完全全都是在地而生，無論是尋求資金挹注、優異的技術與製造廠商，與主管機關達成協議，要試試贊助之路，衝刺一番，此時的使命感帶來了無懼的熱情。

就如同後來被廣為傳頌的故事發展，帳面上的預算不降反升，更因技術資源加入而暴漲到 7,200 萬，實際支出金額，還要再加上各共創單位暫停產線趕工的損失、不計較的加班以及全力幫忙的人情，恐怕遠比我們所看到的數字還要多出更多。就像昆穎所言，「說到『困難』這

二字，事情如被複雜阻礙困住，就會感到無比艱難。而在〈聆聽花開的聲音〉之中，所有的事都非常的難，但因為有主張、敢嘗試，所以我們並沒有被困住。」每一個步驟都不是簡單容易的，豪華朗機工堅持翻轉的信念，他們深信美從幻想開始，而集體幻想則帶來實踐的動能，有如機械花從生態論述中誕生，演進到文化盛會的精神象徵。

〈聆聽花開的聲音〉有一種貫穿性，從市長、策展人、園區負責人，一直延伸到現場協力的師傅，所有人的目標都一致。國家級活動的魔力，讓參與的眾人乘著這股力量，形成一個模式、變成能量。當我們能從一件奇蹟式的作品中，理解學習到系統性連動、神經元式的共構組織，建構起完整的訊息傳達，那麼，我們就能真正師法自然，成為自然生態系中一份子。

既理想又現實，
衝突的美感

「人之所以有趣，不只是因為過往經歷的事物，更是因為未經歷的事物。」

某一次前往北投工作室的捷運車程上，從一本書上讀到這段話，我一直覺得很適合用來描述豪華朗機工。我們慣於從過去的彪炳戰功定義何謂成功人士或勝利方程式，但從豪華朗機工身上看見的是，那些過往累積的過程像是在繪製地圖，將此處完整描繪之後，再往下一個空白處前進。

不免有人質疑豪華朗機工憑什麼可以打破標案的規則，一再地將預算上限向上推展？對此，臺中花博設計長在一次訪談中提及：豪華朗機工能在短短數週內，迅速應變三次以上的技術評估與方案調整，可見其開放性、分工與紀律；正是這些，贏得共創者對這件作品的信任。若是光擁有創造力，卻無法腳踏實地排除執行上的困難，時間到了，花也是不可能開的！

反覆思索著這趟從 300 萬到 7,200 萬的驚奇之旅，從一個恰到好處的創意靈感所開啟的繁衍歷程，如同每一個生命發揮韌性，奮力延續傳承的力量。旅程當中的重點從來都不是數字的多寡，而是在這個金額之中，各方從軟體到硬體的全

方面整合。從單一作品的打卡點成為臺中花博的聚焦亮點，策展期間的 300 天，每日每夜都在跟「時間」、「預算」與「技術整合」三大難關賽跑；從創意期到設計期，從天馬行空到逐步踏實，了解豪華朗機工的藝術創作不只是情感面的抒發，還帶有很嚴謹的行事與全面的主張。

我並不試圖破壞大家對豪華朗機工或是對於藝術創作的綺麗幻想，但他們表現得很坦然，四人感情好，也仍然會因創作理念的辯證吵得激烈；〈聆聽花開的聲音〉呈現的自然有機，是跨越克服各式各樣的軟硬體障礙，集過去創作媒材之大成，從創意完成、發想討論、草圖、概念，變成一個美麗模擬圖，是一趟扎根的歷程。跟著豪華朗機工的回憶，再次重新經歷這個過程，突顯著既理想又現實的狀況有待解決，而在幻想中是否有實現的能力，在荊棘的現況裡還敢不敢做夢，是一種衝突又拉扯的美感。

創作沒有終點，誠如永遠不會有最棒最美的作品完成；更值得在意的是在此時此刻的時空背景下，面對拋出的各種提問，如何提出最適切存在的最佳解法。

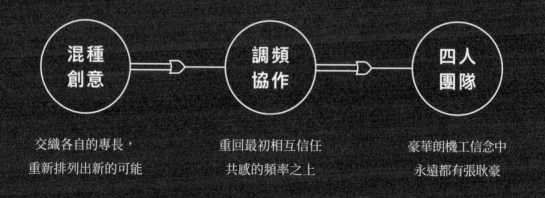

混種
創意

調頻
協作

四人
團隊

交織各自的專長，　　　　　重回最初相互信任　　　　豪華朗機工信念中
重新排列出新的可能　　　　共感的頻率之上　　　　　永遠都有張耿豪

創作是，
混種創意的調頻協作

如果仔細看豪華朗機工的自我介紹，會有上面提到的關鍵字：「混種創意」，看似抽象的字面，其實也能用現下廣義的「跨領域」來補充說明。不過對豪華朗機工的組成中也保有所謂的「混種」，忠實地呈現在四人性格上的南轅北轍。

陳志建的美感是其他人公認最好的，和緩柔軟的語氣裡卻帶有近乎固執的堅持，各個細節都要做到細緻入微；林昆穎邏輯思辨極佳，能理性梳理即時的關係、內容，以語彙、文字歸結出架構與結論，總能找到最完美的創作實踐法；張耿華手作能力無可比擬，直線性、快

速的溝通模式，收服共創夥伴的心，毫無所懼、一起衝鋒；團長張耿豪擁有絕佳的協作性，像是手術室裡在完美時間點遞上工具的超級助手，總是細微看顧所有人的需求，是團隊中最佳接合劑。

除了性格上的差異，豪華朗機工的特殊在於擁有志建在平面、景觀建築的絕佳美感，昆穎帶有哲學思考與音樂、應用美術的訓練，耿豪、耿華在雕塑與機械裝置的精準度，四人有重疊部分、也有迴異的演繹，在此結構下面向多元，不侷限特定區塊。這樣的四個人再加入華麗邏輯的專案管理、設計師與執行製作，

他們沒有刻意制定工作流程的 SOP，好比創意期有像〈聆聽花開的聲音〉一、兩次就進入下個階段，也有花了非常久的時間無法進到設計階段的情況，因為他們總是認為還不夠完整，需要嚴苛地推翻、辯證彼此的概念，才能達到作品的無懈可擊。當創意落實無法精準判斷，也會透過耿華的直覺手作和耿豪的溝通轉譯，讓作品從概念落實到設計製作。

不刻意定義團隊職務，不分你我地進行創意的激盪，創意產生之後，才會由最適合的成員負責擔綱主導角色，進行組織架構與任務分配，不會刻意要求四人都參與製作。過程中，當然也不會只丟給負責人全權進行，作品會拆解成清楚的專案系譜圖，再由角色決定誰協助哪個部分。用這樣的協作方式完成作品，是豪華朗機工幾經反芻之後，而建立出來的模式。

透過調頻，
隨時回歸最初的信任與共感

因為四人性格與擅長之處皆有相當程度的迥異，儘管大家的感情再好，也難免會在工作上有所摩擦，這時「調頻會議」扮演的角色就相當重要，無線電若要接收清楚訊號，必須在同一頻率之上，但各個頻道依舊可以同時並存。調頻的目的就是坦然地講出來，無論是誤會、認同，抑或是過程中外界的耳語、挑撥，都能開誠布公地攤開討論，將彼此調到相同頻道之上，回到最初彼此信任、相互共感的頻率，也如同經常演奏的樂器定期進行的調音。

這個工作室維持著吵吵鬧鬧、直來直往，彼此之間也不會太客氣、相互顧慮，比起工作上的創作夥伴，豪華朗機工這個團隊緊密相依的情感，更像是一家人。

儘管團長耿豪在期間過世，如同花開與殞落，經過十年的合作模式勢必也將經過新的調適。不過在豪華朗機工「調頻

共創」的創始核心主軸下，肯定能有最為適切的創作平衡。正如同經歷了耿豪的過世，建造這朵花歷程的排除萬難，也看成一場面對生命的熱情與不放棄。

豪華朗機工的組成永遠都是四個人，耿豪只是人不在了，但精神與意念一直都存在不滅。在耿華、志建與昆穎的身體某部分，都各自承接了耿豪的精神意念，他們總是會想著：如果是耿豪遇到這個情況會怎麼做？這是之前耿豪曾經提過想做的創作概念，有沒有機會在這一次的計畫裡實現呢？

耿豪還來不及看見，他親手繪製的超巨型機械花，在主管機關與 12 個共創單位的齊力之下，成型、成真；沒有機會親身站在花下，感受透過機械動力，展現聚集創作者們玩心全開的聲音劇場與聲光表演節目演出；沒能聽見觀眾圍繞的驚呼、與孩子們在底下尖叫奔跑的笑聲。外圍的我們都猜想著，這可能是留在人世的三位豪華朗機工對於〈聆聽花開的聲音〉，投注極大化熱情與絕不放棄毅力的原因，是為了實現與耿豪最後一次共同創作的回憶吧！

「才不是呢！耿豪一定都在某處，全程看著、陪伴著我們，並且以張耿豪最擅長的協作力量，和眾人一起參與〈聆聽花開的聲音〉當中。」

雖然豪華朗機工的小太陽張耿豪已經於 2018 年 5 月離開人世，但團隊中的所有人都相信，一起「混種」過的東西永遠都在、永遠不會消失，成為豪華朗機工持續向前、不懈創作的動能。

Chapter
Three

03

枝繁葉茂

拾起藝術家拋下的天真，浪漫的企業家

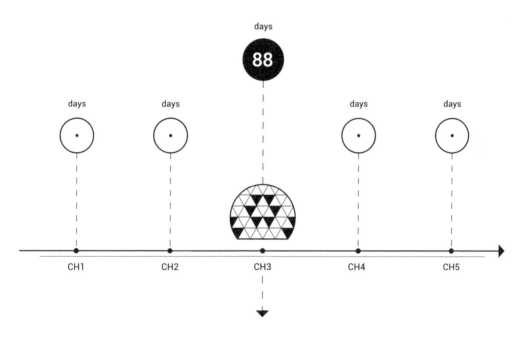

days
88

days days days days

CH1 CH2 CH3 CH4 CH5

這一天與臺中市政府建設局首次拜訪上銀科技
卓永財總裁及蔡惠卿總經理

枝葉
第 88 天

還記得第一次看到種子冒出嫩芽時，那股興奮又感動的心情嗎？原來，這就是「生命力」的有形展現。莖葉是植物的營養器官，將水分和礦物質往上運輸至生葉、花與果實，也將光合作用的產物送往根部，具備重要支持與傳導功能。更是因為這些枝節，將根、葉、花各個部分都緊密地串連在一起。

豪華朗機工不是一個純直覺、也不是一個純理性的藝術團隊。我們有一種堅持力是要去翻轉，機會來了要抓牢，要相信做得到。

▶

說實在話，還滿慶幸自己是在〈聆聽花開的聲音〉作品完成之後，才進行貼身採訪的工作。這個作品的製作時程跟經費壓力完全都是超出評分量表，遠遠高到外太空的程度。誠如最一開始提到，公標案有諸多難以消化、決策不清的人治體系與行政流程，像臺中花博這類型國際大型博覽會所發出的鉅額標案，不僅僅是執行過程處處要小心，結案後的核銷帳務與抵扣稅款都是各種別於創作的另外一個小宇宙。

我不禁想問，當時看到這紙 3,600 萬預算表時，臺中花博主管機關是用不可思議的表情來反應？

據聞豪華朗機工將 3,600 萬的預算表透過臺中花博策展團隊呈交主管機關討論，其實所有人心中都沒有把握會有什麼樣的結果，作品本身超乎想像，執行經費預算也幾乎是不可能。而黃玉霖前建設局長經手過大小建設案，當他拿到這份預算表，對照著設計與策略主張，仔細檢閱精算每個項目與單價，時而喃喃自語、時而低頭沉思。會議中他抬起頭，定睛問了坐在對面的耿華：這些零組件要在哪裡製作？

耿華老實地陳述，考量到整體製作經費預算，會透過對岸購物網站下訂標準規格品，先前已有先試購入試打樣，應該還可以使用……話還沒有說完，黃玉霖

立刻就打斷：怎麼可以在一件代表臺中站上國際舞台的作品當中，核心零組件不是臺灣製呢！當然不行！

這就是公家機關的正派堅持，同時也看見藝術家真的撼動公務體系了！伴隨著豪華朗機工十年的一路走來，這是一個「醞釀、發現、挑戰」的過程，他們談的是「相信」二字，中市府或一般民眾一開始可能不會相信世界花卉博覽會是個指標性平台，豪華朗機工便要透過藝術家的角度及實作來證明說服。於是，3,600萬的執行經費因為核心零組件必須完全在臺灣、並且集中大臺中地區製作而翻倍提升。然而，更令人熱血沸騰的不是金額的擴增，而是這的確有機會是成為在地凝聚的橫向整合，成為臺中花博的佳話。

面對未知，眾人所追求的目標或多或少會有些模糊、無法具體描繪，但是豪華朗機工認為，「具體化」的最佳方式就是應該要親自動手做。讓創意成型的方法，要適切適性又有亮點，除了相信自己做得到，下一步就是要有說服其他人的創意。

▶

為何無人按呢做，就袂當做？

敘述〈聆聽花開的聲音〉在臺中燃起熱血青春般的漫畫情節之前，耿華聊到和耿豪大學時期都喜歡往各類大小加工廠跑的往事。起初他們只是好奇，後來發現工廠師傅總有一些學校老師不會的「眉角」，久了便漸漸和師傅們交上朋友，這些師傅看著兩個大學生，也不吝於教上一兩招，後來成為其創作中的各種養分。這些和製造工廠師傅們交手的經歷，從豪華兄弟一路延續到豪華朗機工，交織在台電七十週年公共藝術設置計畫，以及世大運聖火台裝置的歷程中，成為十年間回顧起來讓人又哭又笑、身歷其境的小故事。

有過生產製作相關經驗的創作者們，以下的情節應該會覺得有點既視感：當帶著師傅私傳的撇步在學校搞出點名堂，再帶著超過現有技術的設計回工廠求援，師傅往往會回說「啊無人按呢做啦！」、「沒法度啦！」、「袂當做啦！」直接拒絕。這對師傅來說應該不難，到底是做不到、不能做，還是不願意做呢？這就是耿豪與耿華的真實體驗。耿華說，他一直想不通：「為什麼無人按呢做就袂當做？」

「傳統產業總是務實地扮演代工者的角色，沖床模具架好之後，馬達、齒輪帶動曲軸，蹦憁、蹦憁、蹦憁，換來一塊又一塊新台幣。」臺灣曾有加工經濟繁

盛的過去，住家一樓設置幾台加工機器，自家人加上幾位師傅就成為了一間加工廠。師傅在加工機上夾好模具，鑽孔聲、壓軋聲、鐵屑、黑油，就這樣每天、每小時、每分鐘運作，極小的毛利，極大的複製性，養活了一整個大家子。不難理解，這些藝術創作已經超越傳產的想像，數量這麼少、還要挑戰現有固化的機械技術，最根深柢固的想法恐怕就是：做藝術可以幹麼？

當穩定變成了一種信仰，創新也就在一次一次的蹦憅、蹦憅當中，愈來愈扁平。耿華用一句俗諺形容：「腹肚枵全步數，腹肚飽變無步」，他為聽不懂臺語的我解釋，困境會讓人創意無限，想盡求生之道，穩定安逸卻可能讓人不敢探險。「無人按呢做」本就是創作的根本，當然要做沒人做過的才是創造的意義。那對師傅而言，「無人按呢做」到底說的是什麼？

藝術家或設計師請師傅做加工，花費幾個小時製作模具，夾好模具，然後做五件，結束！不要懷疑，就是結案完結！和工廠長久以來所奉為圭臬的準則完全相反，極小的複製性、極小的利潤，賠本的生意誰又願意做呢？再加上師傅原本熟悉單一的工作內容，突然被（不知道打哪來的人）要求改變、甚至要求創新製程，說起來也算得上是一種權威的挑戰，做不出來師傅也會感到沒面子，自然也就不會有人想要嘗試，「無人按

呢做」就成為一種反射。

不過，豪華朗機工這十年來漫長的創作歷程，也總有幾位工廠老闆、幾位師傅會被「催眠」，不知到底是被創作概念及合作理想說服，還是他們天生帶有的義氣、傻氣，在不斷前去拜訪、拜託之下，加工廠老闆與師傅們也就都撩落去了。耿華印象很深刻，協力台電七十週年公共藝術設置計畫作品〈太陽之詩〉的龍冠❶老闆李清發，總是拿著加工圖似懂非懂地研究製程，懂的是機械與加工的細節，不懂的是這到底是在做什麼啊？有一日老闆忽然說，「耿華，你也帶我們看一下『我們做的作品』長成什麼樣子吧。」於是，約好了時間，耿華

準備好作品介紹的文宣，就站在台電大樓大廳等待。一抬起頭，看見李老闆和兒子穿著一身整潔帥氣的白襯衫、西裝褲、黑皮鞋，他們緩步走向〈太陽之詩〉的正下方，看起來英氣煥發，是啊，這也是他們的作品。

豪華朗機工這些年不斷以「共創」為核心目標，終於也在產業界當中，開始起了一些微小的化學變化。

❶ ─────────────────────

龍冠實業股份有限公司，與豪華朗機工合作近十年，位於三重的 CNC 金屬加工廠。

▶ 不分黑手白手，都是高手

跨越老中青三代，從零件到土木，
當然也有從最一開始的猜忌懷疑，
到相互信任與協力。300 天科技花
農日誌裡，日日看見技術共創者們
揮汗努力的身影，他們名字或許不
會被列於光鮮亮麗之處，但我們深
深感謝，少了他們任何一位，就不
會有這件作品的成就。

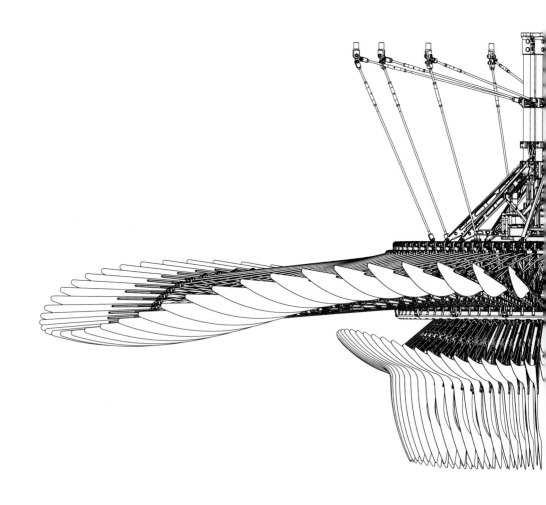

▶ 表裏解構〈太陽之詩〉

以太空科技碳纖維製成支翼骨幹，
由智慧型伺服馬達控制波動速度，
並透過 DMX 技術讓燈具成為具有時
間歷程的光環境設計，新媒材呈現
於外表，更應用於內在，本作品的
機械運動具有一個動態平衡的核心，
週而復始地在支翼間創造波動。

2020 台北當代藝術博覽會中，豪華
朗機工以「太陽」為個展主題，為
誠品畫廊精萃區打造「太陽之詩」
的新樣貌與製造。如一架時光機，
帶領我們奔赴創世之初，見證天際
光芒乍現，淵面黑暗消散的那刻。

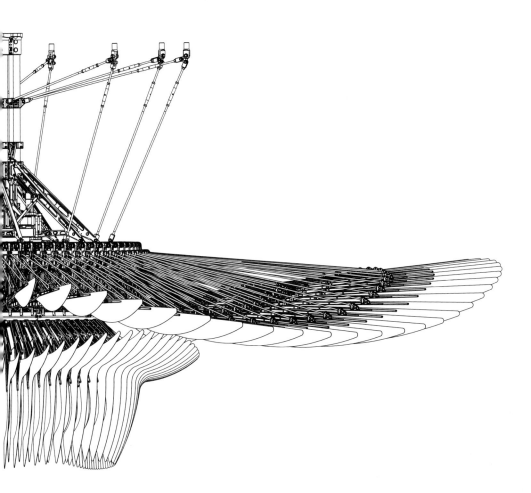

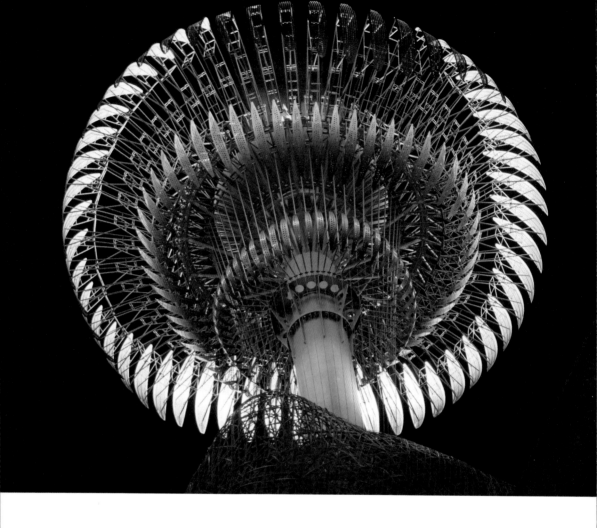

▶ 2017 臺北世大運聖火裝置

從發想到完成經歷 20 個月，高達 7 公尺、寬 6.2 公尺，共使用 1 萬 7 千多個零件，包含臺灣腳踏車產業及自動化加工設備製造等，當中所有零件都是臺灣製造。律動的呈現，透過馬達穩定規律的運作，上下力量的擺幅相互抵衡，最終產生如無限符號的起伏律動。

數片金屬扇葉以火焰的形象律動，也有稻穗波動的意象，是竹編工藝家游文富的精湛技藝，創造類似向上燃燒的視覺感。「年輕火力，光芒四射。動力無限，生生不息。」恆定不息的運作，無限循環的意向，隱喻著運動員持續不歇的努力與毅力。

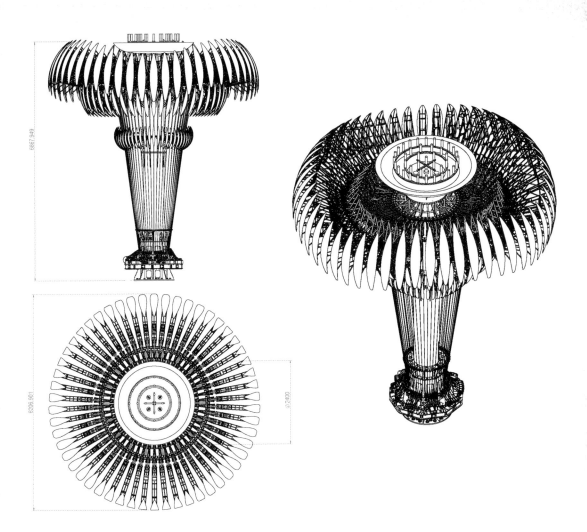

這樣的化學變化在臺北世大運聖火台製作過程中也同樣地發生了。雖然當時無論到工廠還是與廠商溝通，仍舊少不了被抱怨「無人按呢做啦」、「有夠麻煩」，但靠著三寶❷與打死不退的運動家精神，豪華朗機工與竹編工藝家游富文❸、臺中外埔傳統鋼管腳踏車業者，共創出一個登上國際版面的作品。有趣的是，開幕典禮不久之後，在一群中小企業董事長聚會飯局，傳出了這段對話：

甲董：這次世大運聖火台是我們臺中做的欸！
乙董：怎麼可能？我們這種鄉下地方怎麼會做出國際性東西？那一定是國外做的、要不然就是用對岸工廠做出來的啦。
甲董：我跟你講，世大運聖火台不只是我們臺中做的，還是我們外埔做的；不只是我們外埔做的，還是我們「通哥」❹做的。（通哥坐在一旁默不作聲，神情驕傲地喝著啤酒。）
甲董：但是「通哥」如果沒有我們家的鋼管，也做不出來啦，哈哈！

傳統鋼管腳踏車業者陳政通（通哥）和愛跑工廠的耿豪、耿華是舊識，每每有結構的相關問題都會第一時間向通哥求解，臺北世大運聖火台也一樣。當然，通哥也一如往常地先拋出「無人按呢做啦」、「別找麻煩」的拒絕台詞，還好這些「口嫌體正直」的技術強者們都沒有停下手上的動作，不然怎麼會有上述這麼可愛又充滿驕傲的對話呢！

從臺北世大運聖火台點燃的那一刻起，除了感動，也讓人驚覺這的確是件「無人按呢做」的作品，因為沒有人這麼做而成為了第一個成功做出來的藝術家，就像所有的科學家、建築師、導演或作曲家一樣，透過假想創造唯一：「唯一」就是「做沒有人做過的事」，一件充滿想像、實驗、不確定的事。

那就是「創造」的本質。而這個創造，不再只是藝術家的專利。

❷ ────────────────────

藝術設計人常說「三寶」分別是「檳榔、菸、阿比仔（維士比）」無論是跑加工廠、施工現場都會暢行無阻，師傅們也會覺得你很懂禮數。

❸ ────────────────────

台灣藝術家游文富，擅長運用竹子及羽毛兩種媒材進行創作，於世大運期間，以竹編及竹籤完成聖火台下方整體設置。

❹ ────────────────────

陳政通（通哥），通展車業有限公司老闆，本業為鋼管車架訂製及自行車製造。

"

與時間、經費的賽跑就此展開，面對在地企業提出實質效益提案，以平等高度對話，不僅是掛名，而是隱形冠軍的技術協作。

"

▶

準備好，打一場硬仗了嗎？

耿華回憶在文馨獎頒獎典禮之後，曾撥了電話給在臺中任教的友人，詢問關於即將在臺中盛大辦理的花卉博覽會，卻獲得了冷冷的回覆：花博跟我無關。這件事讓耿華頗為震驚，如果身處在設計藝術環境的人都如此冷感，更遑論產業與一般大眾會有什麼共鳴，當然更不用說會熱情投入。耿華和團員們分享了這件事，讓豪華朗機工更加確認，〈聆聽花開的聲音〉必須要清楚明確找出目標對象並且設定策略主張，「共創」這條路是勢在必行，唯一的選擇。

如果，這件作品能成功連結臺中的產業鏈，讓博覽會的平台發揮最初的功能意義，而不只是提供拍照打卡熱點，作品產生的經驗及擴散效應才會極大。更進一步說，除了地域連結，也會帶動官民共感與共創具有國家認同的價值。這是在和共創團隊開啟對話之前，豪華朗機工已經默默訂下的目標。

豪華朗機工卸下了藝術家的浪漫，設定國家、中市府、在地產業與大眾的四個策略，以同等高度平視對話，分析產業需求、實力與特性，也回頭檢視作品完成度的共通點。藉由臺中市政府建設局的既有關係網絡，與臺中花博籌措期間的贊助與合作單位名單，豪華朗機工開始一一比對設計圖中所需的資源與技

術，開啟了尋找盟軍之路。

說起和共創企業的故事，每一個單位幾乎都可以寫好寫滿一整個章節，無論是義力營造特別提醒與建議的地下機房建設、上銀科技特地停下一條產線只為趕工零組件、大振豐洋傘挑戰別於傳統製傘的工法……等，太多太多讓人回味無窮的精采歷程。不過，正式進到工程之前，時序流程自 2018 年 1 月下旬作品概念細部提案，直到確認經費預算的規模，經過各種委員審查、行政流程，透過建設局初次聯繫與意願詢問，豪華朗機工真正與共創單位的初次接觸其實已經是 3 月中❺的事了。如此緊迫的時間表上，動

輒都是數百萬的資源投入，不禁讓人好奇，這次共創企業的抱注、投入資源時，究竟是如何嚴密計算與謹慎評估呢？

答案是：「看了一下設計圖，沒有執行上的問題、正是我們公司的技術強項，就決定要加入了！」

這似乎有點太神話豪華朗機工的共創之路，不過，從整體來看〈聆聽花開的聲音〉的共創團隊，有超過半數是臺中花博的原贊助企業或合作廠商，對於臺中花博的願景與藝術家團隊都有一定程度的認識。接著，再透過這些原有贊助企業的牽線、建設局的聯繫，關係的建立比起一般陌生拜訪會來得有基礎。但是，

這過程未免也太順利了吧！？我不禁搖搖手指，這不是我們一開始就打定主意，不要歌頌成功、寫成偉人傳記的神奇部分嗎？

故事情節是這樣發展的。事實上要特別感謝臺中代表企業之一的「上銀科技」起了極大號召力，也是〈聆聽花開的聲音〉共創團隊緊密結成的重要指標之一。過去作品中，豪華朗機工曾使用過上銀科技的產品，當時就對臺中隱形冠軍的實力相當印象深刻，因此當「花的運動」中再次需要使用伺服馬達與控制核心技術，立即又串連起上銀科技旗下子公司「大銀微系統」❻。

大銀微系統蔡志松經理說，因為合作涉及到資金贊助與技術支援，共創企業團隊中的靈魂人物「E總」上銀科技蔡惠卿總經理為此特地打了通電話：「這件事會非常難喔！但是，我要你知道的是，我一定都會支持、陪伴你們完成。」這成為了最大的精神支柱。於是，上銀科技工程師蘇琴硯、大銀經理蔡志松組成

專責小組，不僅協同每回與主管機關技術與進度報告的會議，不分日夜待命在群組上保持溝通管道的暢通，也成為豪華朗機工最強而有力的大後方。

❺ ——————————————

可參見 P18-21「作品總論─科技花農的 300 天：〈聆聽花開的聲音〉開一朵花的生命循環」詳實紀錄作品製作時序。

❻ ——————————————

大銀微系統股份有限公司，專業於傳動控制與系統科技之研發與製造，是臺灣精密傳動控制與系統模組大廠，客戶群涵蓋半導體、精密量測、自動化產業等。母公司上銀科技股份有限公司為傳動控制產品與系統科技產品的專業製造，在中國、美國、日本及歐體等 80 個工業先進國家，完成商標註冊登記，並且持續推廣運用。

▶ 共創夥伴大團結

與上銀科技、大銀之間的共創掙脫
業主與客戶的委託關係,負責系統
溝通的蔡志松經理說:「像是一艘
航向偉大夢想的大船,我們都在船
上秉持本心、各司其職。」上銀主
聯繫窗口蘇琴硯也點點頭:「成敗
都只是差在每一個人要不要、想不
想做而已。」而第一線執行的王衍
翔課長,總在下班後帶著零食會合,
被問是擔心進度嗎,只是笑笑地說:
「我來找你們玩啊!」因這不是「工
作」,而是同甘共苦的「創作」。

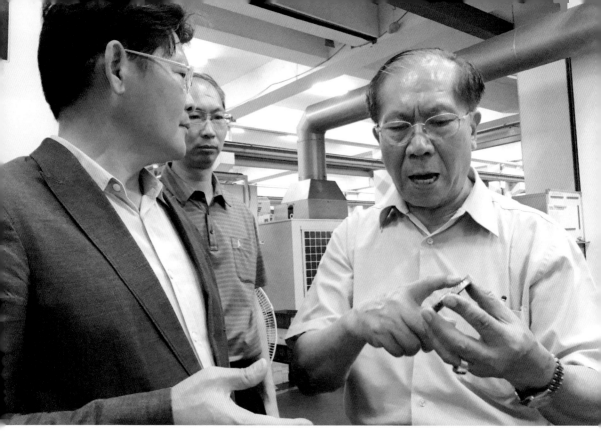

▶ 共榮共享、共同承擔的團隊精神

無論是向利茗展示試做原型時，兩次都失敗彈開、零件分解，林秋雄董事長仍耐心安撫：「不要急，慢慢來！」或是，時程逼近，眼看環環相扣的製程就要延遲，上銀琴硯夜裡收到訊息，立刻說服上級多增加一條產線協力。深深感受共創團隊的疼惜與相挺。

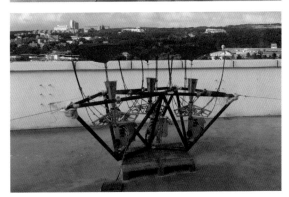

▶ 天候壓力測試紀錄

蔡志松說:「我們在公司屋頂種了一朵花,跟兒時做科展一樣天天做紀錄。每天早上準時、詳實地在群組當中回報。」為了做天候與壓力測試,用強力水柱沖、在高速公路上狂飆速度、挑戰七、八月的烈日曝曬,只為了在正式展期間不要出差錯。

因為上銀科技的全力加入，當馬達中所需要的機械傳動核心技術尚未到位，亟欲遍尋合適的製造商之際，蔡志松經理聯繫了人正在出差的「利茗機械」❼林育興總經理，當時電話那頭林總只評估了一件事：「上銀都加入了，應該不會有問題吧！」沒有多問，立馬允諾答應。

不僅如此，利茗機械雖接近後期才加入團隊，卻對作品有極高的掌握力，主動調整產品規格達到高效率、減低成本，並成為零組件中最早交貨的供應商。事過境遷、作品完成了一年後，林育興總經理才坦承：「當初以為一件藝術作品，減速機是能用多少台，100台夠用了吧，沒想到從使用品到備品，竟然超過700個欸！」但憑藉企業間相互信任與對於年輕團隊創作的熱誠，讓利茗機械也經驗了一次別於過往純贊助的驚奇之旅。

除了上銀科技作為最佳背書之外，翻開共創單位企業名單中赫然也發現一間業務範圍遍及全臺的營建工程公司：瑞助營造❽。瑞助營造負責臺中花博其他區域之土木工程，5月中旬、都已準備完工之際，現場執行團隊接獲建設局的聯繫，才知道〈聆聽花開的聲音〉這件全新的作品。吳明學副總經理坦言，現場人員第一反應是：「幹麼給我找麻煩！」但策展方極力請託，仍加緊安排與張正岳董事長的會面。然而，初次見面因資料準備走向未能深入抱注細節而草草了結。不過，會後吳明學副總沒有移開腳步，面對新生代的豪華朗機工，他先理解其創作基本盤之後，再回過頭檢視設計圖，認為〈聆聽花開的聲音〉是完成度極高的作品，才立刻前去掛保證、說服董事長務必要加入共創團隊之中。

務實的張正岳董事長也在重新理解創作計畫後登高一呼，邀請了所有參與的共創企業與單位第一次聚集的會面。這也是第一次從土木工程到機械製造，從過去只耳聞但未曾面識的「公司名稱」，變成了有血有肉的「共創夥伴」。

看似漫畫情節般熱血，但豪華朗機工用實際的行動指出，和企業對話很重要的

一點是「專業性」。各種專業性面對每家企業單位都會略有不同，必須隨時觀察和調整。最早加入共創團隊的義力營造❾初期只聽聞「要做一顆球」，陳新春副總經理還搞不清楚到底葫蘆裡賣什麼藥、想先見面再說。當設計圖紙一拿出，裡面清楚明確將基地建設、技術需求都列成表格，連時間表也都在規劃當中，一切才容易水到渠成。「豪華朗機工需要的正是義力的土建本業技術力，這件作品肯定會成為臺中指標性亮點，我們沒有什麼理由不參加！」陳副總悄聲地說，其實當初是先斬後奏，「不過董仔（劉進輝董事長）聽到之後也是一口答應，立刻讓公司上下都動員起來！」

而作品最直接映入眼簾的紅色傘布則是臺中在地代表性品牌大振豐洋傘❿。陳奕錩協理回憶參加完在瑞助營造的企業技術整合會，他和陳生宏總裁報告的第一句話是：「這個不賺錢我們都得加入！」成為〈聆聽花開的聲音〉共創團隊之前，大振豐第一次與裝置藝術的合作是臺中市屯區藝文中心「閃亮花博　閃耀臺中」活動，奕錩說，「從來沒有想過會和藝術合作，當然也沒有想過會成為臺中花博的一份子。」雖然一直秉持臺中大小活動若要用到傘，大振豐一定都支持，不過他坦承初期仍以商業規劃為主。要做花博紀念商品嗎？這單訂量還沒有到一般最小起訂量耶……但是，因為首次聚集共創單位的企業技術整合會議與之後的三朵花企業工作坊，大振豐意識到這是一場團體戰！而大家正在做一件很有理想的事。

❼

利茗機械股份有限公司，專業從事高科技的各種減速馬達及螺旋齒輪減速機，蝸桿蝸輪減速機，行星式減速機的設計、研發、生產。

❽

瑞助營造股份有限公司，為甲級營造業，以興建住宅、商業大樓、科技廠房、公共工程、統包工程為主要業務，近期著眼環境友善、循環經濟、永續經營、多元能源等議題。

❾

義力營造股份有限公司，經營主軸區分為：土木工程、環境工程、建築工程、開發工程四大範疇，主要承攬國家公共建設與民生興利產業。

❿

大振豐洋傘有限公司，國內第一家自產自銷高價傘品之企業，專營出口傘具並同時經營內銷市場，從生產、製造、批發到銷售一手包辦。

創作需要資源，資源包含資金、材料與器材，然而〈聆聽花開的聲音〉當中，豪華朗機工要的都是「人」，物件遠遠比不過共創單位內的工程師、師傅的腦袋來得厲害。特別是 72 小時能完成一台工具母機⓫的臺中，讓所有的核心技術與零組件製作 Made in Taiwan，甚至是 Made in Taichung，都完全是可能達成的事。回歸到現實面，企業贊助無論是資金或技術，除了展現創作能量與熱情，豪華朗機工完整勾勒作品所需的技術說明，關照對方產業需求、實力與特性，同時兼顧創作欲達成的目標，才有辦法創造雙贏。經過十年間和不同單位合作，理解各有其合適的溝通與可能性，在〈聆聽花開的聲音〉原先被預設為最困難的

事，好似也沒有這麼難了。

記得當初為了壓低成本而選擇從對岸購入零件的規劃，還好受到黃玉霖前局長的阻止，雖然製作成本加倍，但穩定的運作品質就是臺灣製造硬實力的最佳體現。藝術家卸下的浪漫，由共創單位給拾起；浪漫與務實都兼具的計畫，面對製作過程中的各種難關，總能注入一劑又一劑的強心針。

⓫

亦稱為工具機 machine tool，指製造機器的機器，依功能可分略為金屬切削工具機及金屬成型工具機兩大類，在國民經濟現代化的建設中起著重大作用。

「聆聽花開的聲音」期程_6/28版本

分類	系統	系統結構部件	開始	結束
專案管理	總控專案	主體結構專案		
		控制系統專案		
		表演內容專案		
主體結構	基地建置	基地土建	6/1	7/15
		電力電信	5/28	8/5
		機房建置	6/1	8/1
	球型桁架	基地基座	6/3	6/12
		桁架結構	5/15	9/20
		地礎鋪面	7/5	10/21
動態系統	硬控系統	遠控設備	5/1	9/14
		環控及各系統總控程式	5/1	10/21
	花瓣系統	馬達控制設備	5/1	10/10
		單元驅動裝置	5/1	10/21
	燈光系統	燈光控制設備	5/1	10/10
		裝置燈光組件	7/15	10/21
	聲音系統	音響控制系統	6/15	10/15
		音響組件	6/15	10/21
聲光情境	花開表現	設計動態介面	5/28	8/20
		分階測試影片	8/21	8/31
		正式控制影片	5/25	9/15
	燈光裝現	設計動態介面	7/8	9/25
		分階動畫影片	8/26	9/10
		正式控制影片	5/25	9/10
	音樂/聲響	聲點秀音樂	5/25	9/10
		日常秀音樂	5/25	9/10
		特別秀音樂	5/25	9/10
	操作手冊	組裝/軟體操作/故障排除	7/15	10/5
	說明牌	作品說明/展示說明牌	7/15	10/21

時間軸：五月（4/30、5/7、5/14、5/21、5/28）、六月（6/4、6/11、6/18、6/25）、七月（7/2、7/9、7/16、7/23、7/30）、八月（8/6、8/13、8/20、8/27）、九月（9/3、9/10、9/17、9/24）、十月（10/1、10/8、10/15、10/22、10/29）、十一月（四月）

▶ 〈聆聽花開的聲音〉
　　工作進度甘特圖

〈聆聽花開的聲音〉藉由聲光機的表現，展現豪華朗機工對媒材掌握的發揮，與所有技術單位合作、跟美學聯名。如果過程中缺了任何一個重要的部件、關鍵技術性的企業，少了任何一個領域的高手，這件作品就會面臨崩盤的危機。幸運地，我們在共創的這一路上，湊齊了每把關鍵的鑰匙。

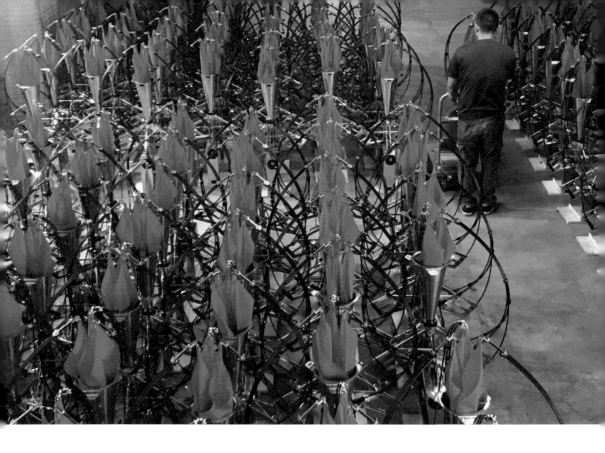

▶ 因應〈聆聽花開的聲音〉而生的科技花農

面對共創單位的合作關係，負責零組件設計的耿華會先了解工法製程後修改設計，依附原有製程的創新。這是豪華朗機工的一項特點，他們不會為了達成技術創新而依賴「訂製」或「特規品」，用以降低整體經費負擔與時間成本。耿華說：「我會認為不要硬用藝術家的想像來勉強做，改設計可能只要花 3 天卻可以節省 15 天或 1 個月的工程。」這次也是一樣，前期花了一點時間了解零組件的製程，搭配上職人師傅的細心解說，讓豪華朗機工得以將專注力放在系統運作測試之上，才能趕得上緊迫的製作期。

> " 董座們拾起三十年前白手起家的熱情，不重表象的彼此吹捧、不以成果發表的走馬看花，而真正呈現出橫向連結的威力與感動。
>
> "

▶

「這是咱臺中的代誌」
彼此共感的臺中隊

「當然要好好做啊，大家都這麼努力，我們怎可以扯團隊裡其他人的後腿！」

聽到這句話的當下，冷不防愣了一下，如果是由向心力超強的策展團隊說出，那並不奇怪，但妙的是，這是出自〈聆聽花開的聲音〉共創團隊的共同發言。長久以來隔行如隔山、幾乎沒有交集往來的營造業、科技業、製造業等臺中在地代表性企業，回想起從第一次簡報到製作完成，僅短短八個月的時間，卻能讓大家異口同聲說出這句，可感受到滿滿的使命感與團結力。

豪華朗機工施了什麼魔法？讓這些父執輩加工產業的董事長們露出慈父般的眼神，談起〈聆聽花開的聲音〉就像談起自己的孩子？而第一線溝通執行的工程師、專案經理，也像是相識已久的老友，一見面話匣子就停不下來。對於被濃縮三倍的製作工時沒有抱怨、對機械設備增加的預算沒有二話，就連農曆年後臺中燈會再次綻放花姿的前置作業，都保持著熱度與關心，不斷誇讚豪華朗機工帶來后里的亮點、完成一座臺中的驕傲。

林育興總經理說，對於贊助合作的考量很實際：是公司可承擔的合理範圍（數量與經費）、有教育與傳承意義、相挺臺中在地活動。過去曾贊助、企業捐贈

方式提供給學校、比賽獎項或文藝活動，「頂多開幕典禮寄張邀請卡、剪個綵就結束了。可是〈聆聽花開的聲音〉的團隊很不一樣，從主管機關為首的策展團隊說明作品理念開始，接著是企業技術整合會議說明技術需求，爾後邀請大家一起組裝三朵花的工作坊，甚至這次燈會（採訪時為 2020 年）也特別邀請我們去踩線！沒有讓熱度冷卻。」

組裝三朵花的企業工作坊……？

時間回到 2018 年 8 月上旬，第一家共創企業的洽談約過了三個半月，距離博覽會開幕約莫也僅剩三個月，製作時程如火如荼。這場簡稱為三朵花工作坊的是「共創企業工作坊」，地點選在上銀科技總部，邀請當時的市長林佳龍、建設局長黃玉霖與各共創企業代表，也就是那些幾乎都退居幕後與管理階層的董事長與總經理們，來一起認識〈聆聽花開的聲音〉最主要的三角骨架結構、動手組裝玻璃纖維桿模組與防水箱體內馬達及減速機模組，完成內部細節後將喇叭管安裝至三角骨架結構，最後將傘布和鋼索模組與玻纖桿件珠頭連接固定，並煞有其事地移動測試區進行 QC 及接線，是為博覽會開幕前的第一個曝光活動。

豪華朗機工思考的是如何讓董事長有參與感，回到胼手胝足開創企業之初，那種大無畏精神，喚醒這些白手起家的董事長們 30 年前的熱血感動，同時也強化共創團隊彼此的連結關係。雖然實際在現場的狀況是，因為依據陸續加入企業的核心技術不同，〈聆聽花開的聲音〉在細部設計上，都經過多重、多層次的重新調整，許多細節都尚未定案，甚至主支撐結構的玻璃纖維桿也只是打樣階段，承受度到底什麼程度，真的誰也沒個準。耿華開玩笑地說，「其實還滿擔心（工作坊）過程中出什麼包，這些企業馬上退出計畫、撤資！」

對此，設計長吳漢中說，「我相信，所有在共創企業工作坊現場的人應該都感覺得到，那些董仔們手摸玻璃纖維桿的桁架時，從眼神透露出的光芒、那個神情與愛不釋手，有個開關已經被開啟了。」這就是豪華朗機工施的魔法。

上銀科技 E 總解釋，實際看到機械花的組成與動態表現，參與企業才清楚了解到自家技術的運用之處，更能想像、描繪出最後的成果。特別是，向共創團隊簡報的當天，耿華靈機一動，加入了法國艾菲爾鐵塔代表的工業時代、日本太陽之塔代表的機械時代，到英國種子殿堂的自然動能時代，在這三頁簡報圖之後，緊接著的就是臺灣〈聆聽花開的聲音〉，「原來，我們是一起在創作、一

起做一個偉大的作品！」這讓共創單位都燃起了一股強烈的使命。

「共創企業工作坊」的象徵意義是產業的橫向連結。「共創」充滿各種溝通與協調，有時也會需要彼此配合調整規格與設定，好比大銀微系統控制核心的伺服馬達，使用的減速機正是利茗機械固定產線外的特別規格。林育興總經理笑著說，「從經驗判斷，考慮整體功能性與正式開幕後的使用頻率，我們把原規格做一點調整，同等效能、減低故障率、還能減少製作成本。不算什麼特規啦！」

除此之外，製作單元結構金屬組件的際峰機械鈑金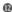董事長張茂能，製作期間總是騎著機車來關心，看到耿華每天在后里施工現場、豐原組裝廠與建設局之間奔走，索性一同前去利茗機械與大振豐洋傘，攤開圖紙，直接討論製作可能性與修正方案。大幅降低來往溝通的時間成本，也讓共創團隊之間的關係更像是夥伴，而不再只是互相開規格、配合交期的上下游製作廠商。

⓬ ────────────────────────────

際峰機械鈑金有限公司主要從事機械鈑金製造加工，創業之初以木工機鈑金製造為主，後承接台灣工具機大廠之鈑金製作，打開各類工具機鈑金生產，並參與公共工程、環境工程、軍工產品與各類財物採購標案。

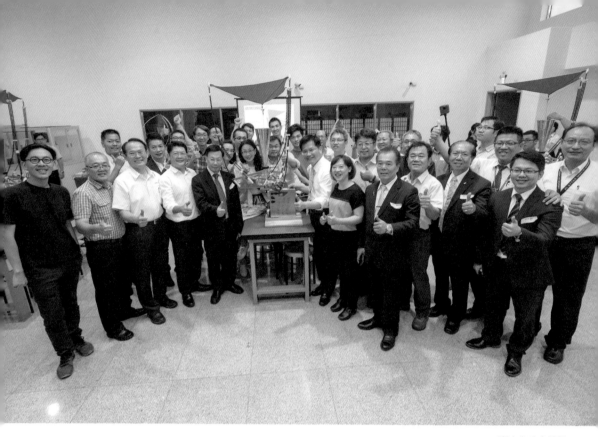

▶ 共創企業工作坊現場

於 8 月上旬策劃的這場「共創企業工作坊」，喚醒這些白手起家的董事長們 30 年前的熱血感動，回到胼手胝足開創企業之初，同時也強化共創團隊彼此的連結關係：「原來，我們是一起在創作、一起做一個偉大的作品！」〈聆聽花開的聲音〉讓眾人看見臺灣如此具備

能量、年輕創作者是這麼有能量，經營者期望在企業中出現的技術美學透過了這件作品讓外界看見，就是藝術的力量。同時也讓一般人看見，無論規模大或小的臺灣企業與產業界，承受各種營運壓力之餘也願意勇敢做夢，也願意伸出手包覆住年輕人的夢想。

• 臺中市政府提供

共創團隊在每次挑戰中，讓彼此看見溝通細節
的能力、極高效率地解決問題；讓高手過招、
平等對待，創造最佳群聚力量。

▶

陳新春副總談到共創企業的使命感已經不只是關乎自家工程做得好不好，而是能為其他階段多爭取到一點時間。「義力負責基地建造，如果基礎不做好，這上面的施工都會有危險，所有工期也都會被拖延，所以執行進度抓得很嚴格、一點都不能拖。」臺灣製傘龍頭、對地方貢獻相當熱情的大振豐陳奕錩協理也說，因為傘面是大家第一眼看到的地方、面積又大，「硬體設備、控制系統都已經在前端操到極致了，我們當然不能讓大家漏氣！」

一切就像張茂能董事長下的標題一樣：「這是咱臺中的代誌！」那股對著鄉土的在地情感、對著經濟才要起飛開創年代的奮力一搏，這些長輩們看見臺灣如此具備能量、年輕人是這麼有能量，經營者期望在企業中出現的技術美學，透過作品讓大家看見，正是藝術的力量。〈聆聽花開的聲音〉中看見了強而有力的橫向連結臺中隊，也讓一般人看見，無論規模大或小的臺灣企業，承受各種營運壓力之餘，也願意勇敢做夢，也願意伸出手包覆住年輕人的夢想。

這件作品承攬著政府的相信、策展團隊的相信、共創單位的相信，不從表象的彼此吹捧、不以成果發表的走馬看花，豪華朗機工真正感受到橫向連結的威力與感動。

聆聽花開的聲音

主體結構

- **基地建置**
 - 基地土建、**機房建置** — 義力營造
 - 電力電信 — 瑞助營造、金品工程、行義鼎實業
- **球型桁架**
 - 桁架基座 — 瑞助營造
 - 桁架結構 — 亞大金屬、佑益烤漆工業
 - 地坪鋪面 — 義力營造、廣源造紙

動態系統

- **環控系統**
 - 環控設備 — 台中市文教基金會（亞洲大學人工智慧學院＋中國醫藥大學暨醫療體系）、智統科技工程
 - 總控程式 — 帝凱科技
- **花運動系統**
 - 佈線工程 — 翃發自動化、一號企業
 - 馬達控制設置 — 上銀科技、大銀微系統
 - 單元運動裝置 — 際峰鈑金、利茗機械、大振豐洋傘、龍冠實業、承達五金企業、茂順密封元件科技
- **燈光系統**
 - 佈線工程 — 順馳企業社
 - 燈光控制設備、單元燈光組件 — 順馳企業社
- **音響系統**
 - 佈線工程 — 順馳企業社
 - 聲音控制設備、音響組件、佈線工程 — 瑞揚專業音響

聲光機表現

- **花開控制影片**
 - 設計動態介面、分階測試影片、正式影片 — 飛映數位
- **燈光控制影片**
 - 設計動態介面、分階測試影片、正式影片 — 三頁文設計
- **音樂／聲音**
 - 整點秀音樂、日常秀音樂、特別秀音樂 — 好多音樂
- **節目編程**
 - 平日展演節目、假日展演節目、訂製展演節目 — 鄭乃銓、楊理喬
- **操作說明**
 - 各部組說明、軟體操作、故障排除 — 華麗邏輯
- **宣傳品**
 - 模擬投影片 — 黃則智
 - 展示模型、儀式禮品 — 聯造實業、明曜資訊、台灣創浦

專案管理

- **總控專案**
 - 主體結構專案、動態系統專案、聲光機系統專案 — 華麗邏輯
 - 專案紀錄 — 勤習堂電影
- **宣發**
 - 宣發事務 — 林國瑛

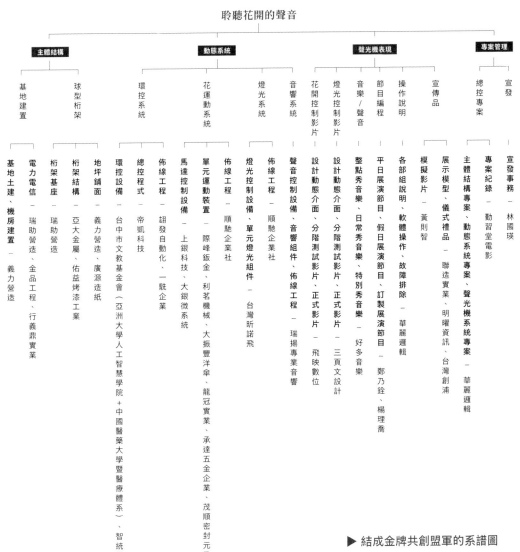

▶ 結成金牌共創盟軍的系譜圖

打破專案裡最難的「時間」關卡，靠的是與各路高手的整合，也就是共創的奧義。有經驗的高手可以縮短製作時間、測試時間，提供加成的時間共同協作，讓高手過招、彼此共感。漸漸地發現，橫向連結的化學變化開始產生！

▶ 工地現場種一朵共創之花

后里工地現場，塵土飛揚，存有許多技術性問題待處理，包含相當巨量的橫向整合、介面整合與溝通。「天龍國來的」豪華朗機工，很感謝在現場受到各方協力與幫助。其中，工地主任「寶哥」王宗寶，與豪華朗機工相敬如賓，也很尊重創作者的要求與想法，只是隱約可感覺得出，他並不信任這件作品有實現的可能。直到後期進行首次完整故事的動態測試，寶哥開著他的小發財進到基地，說了一句：「我有莫名的感動。」寶哥在整個歷程當中從不可能看到快要完成，感受的對比很是強烈，這就是現場的魔力。

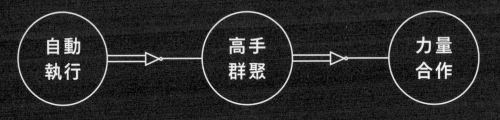

驅動參與其中　　　　群聚各領域技術含量　　　除了資金挹注，
每個人的 AUTORUN　　的高手們發揮長才　　　更有力量的團體合作

共創的奧義是
各方高手的整合與相信

「不要平行創作，專業分工才是共享。」透過這幾年創作發展，豪華朗機工找出一條專屬的方向跟道路，「整合」跟「共創」概念開始慢慢地向外擴及。尤其當社會處在分化對立狀態時，他們會希望透過更多人參與、協作，使得創作的強度更有力道，觸達多數人的心裡，不再屬於同溫層裡的傳頌，臺灣的創作能力也才會被更多人看見與肯定。

〈聆聽花開的聲音〉可以有兩種截然不同的執行：一是以豪華朗機工為獨立主體，從頭到尾找出藝術家想要的結構、裝置，再自行組裝完成，屬於封閉的創作方式；另一種則是以豪華朗機工為中心發散，找很多人一起來玩！當然愈多人加入，必然會承擔比較多的風險；想讓周遭的人感受想要共同完成的使命、熱情，同樣會比獨立創作需要花更多力氣去建構與溝通。

但是，豪華朗機工試圖感染所有人的是：「要相信，我們一定可以！」參與專案的所有人都要相信：好的結果必然會發生，因為「相信」才會驅動 autorun 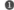（自動執行）。

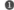 ————————————————

autorun 是微軟 windows 系統的元件，其內容標示系統搜尋到裝置時可採取的自動運行與自動播放。

共創，擊破時間、技術與資金的三大創作難題

〈聆聽花開的聲音〉這件作品裡三大難題是：時間、技術與資金。這三者當中，「時間」應該可以說是最簡單，卻也最難解的一題。公平的是，每個人一天都只有 24 小時，這是唯一不可經過人為控制、也無法改變的限制條件。但是，如果相同的事務工序是由有經驗的人執行，就能大幅縮短製作時間、trial and error 的測試時間，進而轉換成生產的數量或品質，如此加成的時間用於創作的協作，便不會只是疊床架屋。正是如此，豪華朗機工的創作中，一直以來都會找到各領域中相當有經驗的「製作者」❷，加入一起玩！

技術與資金之間是「相互關係」，以豪華朗機工想要突破創作門檻為例，當技術層面的比重加高，難度、複雜度高的情況之下，（加上豪華朗機工要求達到一定的精良品質），所需的資金自然就會向上攀升。因此，當創作時程不足的

狀況下，採取的作法便是降低創作門檻，減少技術含量，所花費的資金自然也會減少。

對豪華朗機工來說，並非為挑戰技術而創作，而是在完整核心概念與論述清楚後，才會架構出表現手法與聲光呈現。當最適切的設計結果產生，該如何突破技術？談贊助是最好的解法。贊助指的並不是金錢，而是技術、產品與 know-how，如此，在減少資金壓力的同時，技術含量也能大幅提高。如何談贊助？最重要的目標是雙贏或三贏，在作品中使用企業的產品，一起完成創作的夢想，同時藉由這件藝術創作讓產品力得以宣傳、並且也讓企業提升社會形象；互利共生的條件交換，就會達成共識。

談共創合作、資金挹注與技術交換，從來都不該只是談熱血、投注熱情，〈聆聽花開的聲音〉在際遇與運氣上都相當幸運地獲得很大的力量，如果不是當時居上位的主管機關、或上銀科技與所有共創企業的相挺，故事發展也不會順利

至今。共創過程中，豪華朗機工也看見企業在執行大型企畫時，是用何種模式進行，從其身上學習到綜觀八方的視野、企業運作的 SOP 標準作業程序，不單單只是資源的挹注，共創讓我們看見許多不同的價值同時展現。

適時適地適切的作品才是王道

透過〈聆聽花開的聲音〉這把鑰匙，打開共創新世界一扇互通有無的門。對政府單位來說，幫臺中這座城市喚醒了一個可能性；對共創企業來說，是產品宣傳與社會企業責任的雙贏；對豪華朗機工來說，是開啟集大成的代表作，同時也成為了首個「共創藝術團隊」的發言人。〈聆聽花開的聲音〉或許不是美學設計上最棒的作品，卻是人、事、時、地、物，各方面最適合的一個作品，這才是豪華朗機工認為的王道。

人容易落入「小我」，如果能以「大我」來檢視，便會發現很多被侷限的美。小我，指的是落入個人觀點的喜好，但大我是透過許多不同人、不同面向欣賞，形成一種美學。豪華朗機工提到，這是一個轉念的過程，即便時間不夠、資金不足，仍然有方法可以轉換，很難說什麼才是最美、最好，有時接受一些缺陷都是應該的。〈聆聽花開的聲音〉沒有到完美，但欣然地接受有缺陷的部分。

「能量對了，就是美。」美不是只鎖定在視覺上，而是在空氣裡、在氛圍中，這便是所有人一起相信的共同能量。

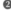

可參照「第一章 豪華朗機工的邏輯閘」所定義專案當中必須存有的「理想者」、「精算者」與「製作者」三類型的高手。

04

繁花盛開

創作的協奏 無與倫比的美麗

發生在后里園區和諧白日與夜晚的奇幻想像，
幻化文字成為所有動態文本的那天

開花
第 174 天

開花是種植過程中最令人開心的一個階段，除了視覺上的賞心悅目，花是種子植物的繁殖器官，更重要的任務便是傳粉授精形成種子。「成花誘導」可說是植物生命周期重大變化都不為過，必須搭配天時地利人和，裡應外合，從植物激素水平、充足的日照與恰到好處的水分，才能完整盛開一朵美麗的花。

> **我們不認為所有的光芒應該聚集在豪華朗機工身上，因為少了他們，這件作品無法獲得廣大觀眾的喜愛與聲量。**

▶

不久前，整理參與作品的策展與共創團隊採訪筆記時，為了梳理這次參與作品的幕後製作成員列表，可寫出超過百人的人物關係圖，一時腦洞大開地想像以宮鬥劇的規格，試圖將所有參與其中的成員們各種愛恨情仇、友好敵對、親疏遠近都一一彙整……提議出來，沒有人阻止我。我想，是因為參與在〈聆聽花開的聲音〉300 天的豪華朗機工，大概已經預測到這個人物關係圖將會無疾而終的緣故吧。

並不是整個創作與製作過程中，所有團隊都一團和氣、相親相愛，可比擬奮力向上的青春電影，也並不是那種明爭暗鬥情節不該出現在這本勵志書籍中。主

要是〈聆聽花開的聲音〉創作團隊由三大系統組成：「臺中市政府花博團隊」、「聲光機神策展團隊」、「工程製作共創團隊」❶，各有其創造脈絡與承先啟後，看似獨立運作的三大系統，彼此間又互相連結與牽制。這人物關係圖畫出來，極可能像法國後現代主義哲學家德勒茲的塊莖思維❷一樣，已經不再只是點對點的階層，而是自由舒展的塊莖形成新的連結、創造新關係。

寫個人物關係也能牽扯到哲學，大概是受到昆穎的潛移默化太深，我不禁打了個冷顫。轉過頭向著曾經短暫經歷哲學系的昆穎提問：這麼短的時間內，集結這麼多不同領域與專長的人，到底要怎

麼溝通對話？設計師是一個特有種，工程師又是另一個星球來的，更不要說那些音樂創作人、作曲家，並且一切的一切還得都進入公務體系……

昆穎沒有多停留太多思考的時間，他抬起頭對上眼：「介面整合呀！」

幾乎所有豪華朗機工的作品都不是單一技術領域可以完成的，機械動態與聲光影像的基本盤中加入不同變異元素，每項都有各自的思維邏輯，也可以說是各自擁有不同的操作介面，豪華朗機工四人的特點，便是都具備介面整合的能力，只是擅長的領域與操作方式略有不同。〈聆聽花開的聲音〉和以往不同的是，

集結更多跳脫傳統領域框架、願意開啟對話與接觸的人們，除了豪華朗機工自身以外，具備介面整合能力的靈魂人物，應該非好夥伴林義翔莫屬了吧！

❶ ─────────────────────

詳細參與策展的團隊列表可對照 P22、23「作品總論─核心策展暨共創團隊」

❷ ─────────────────────

rhizome，是哲學家德勒茲與瓜塔里說明「非階層性網絡組織」的著名比喻，表示關係將不再是一層一層的樹狀分支，而是如同塊莖植物長出不定根。

介面整合開啟對話
跨域轉譯的環控系統

帝凱科技創辦人林義翔是陳志建、張耿豪、林昆穎的研究所學弟（據本人供稱為了考上北藝科技藝術研究所，重考四、五次，推測義翔入學之際，這三人應該已經畢業了），創作需要程式應用的因緣際會之下，輾轉透過其他學長的推介，讓義翔和豪華朗機工開啟了這個長達十多年至今的友誼合作關係。

明明應該被歸類在「電子電機工程師」或「自造者 maker」，義翔所率領的帝凱科技卻不為單純互動而做互動設計。他與豪華朗機工彼此熟稔，深知對方擅長

之處，不是開技術規格而是開啟創作想像，有時是藝術家們的許願池，更多時候是科技與藝術間的即時翻譯。

身為將 Arduino（單板微控制器）❸最早引進臺灣的義翔，他很明白工控界談的是數據，資訊處理看重的是訊號接收，馬達界、燈控界也都各有一套自己的生態與語言。但正如同那場泰半專有名詞我都處於鴨子聽雷的採訪當中，義翔不厭其煩地用「神」與「老闆」來說明〈聆聽花開的聲音〉階層關係，各個老闆管控的系統當中再細分不同的小老闆，彼此運算連結後，才是作品呈現在觀眾面前的樣貌。對工控、電機、馬達專門領域的人來說，會較難想像這些機構、數

字要如何跟聲音、音樂、燈光與影像同步，當然更難理解豪華朗機工在整件作品當中所賦予的「神性」。

「我在工程師面前是藝術家，在藝術家面前則是工程師。通常都是豪華朗機工先跟我說了他們的想像，我在腦袋裡攪拌一下，重新再跟工程師溝通傳達，轉譯他們要的感覺以及未來可能的樣貌。」工控界要數據，義翔就拿出馬達加速度、通訊協定，用新的思考來想像這些穩定工控的元件，構築工程師對〈聆聽花開的聲音〉的信心。當外星生物聽得懂特有種提出的需求，也就能立即反應該拿出什麼對應的技術資源，自然在合作之上也就有了互信的開展。

如同豪華朗機工帶著善男信女般的真誠來許願，帝凱科技只要通過得了安全性的考量，就會盡可能地準備好最佳程式的環境，幾乎沒有任何限制。「因為『相信』，我相信豪華朗機工對作品的各方面想像都是最好的，當聲光機加入，一定都會好看、好聽！」義翔毫不懷疑。

開放原始碼的單晶片微控制器，它使用了 Atmel AVR 單晶片，採用了開放原始碼的軟硬體平台，建構於簡易輸出／輸入介面板，並且具有使用類似 Java、C 語言的 Processing/Wiring 開發環境。

通訊協定，
正確轉譯聲光機神的動態

拋開那張畫不出來的人物關係圖，以〈聆聽花開的聲音〉為地圖，如果將豪華朗機工定位在中心，以策展團隊的組織圖畫出幾條放射線，便會連結系統建置、音樂創作、動態模擬與聲音劇場、視覺設計等不同專業領域的人們。這些頂尖的工作者，像是接受了一個不完整的訂單，用高強的技能，恰如其分地在整個作品中轉動齒輪。在那紙寫下奇幻故事綱要的文本當中，不知不覺凝聚著眾人共同創作的力量，過程當中或許不是那麼確定最終成品應該會成為什麼樣貌，無意間便在聲光機中點入了「神性」。

被我形容為無論第一次還是第九十九次見面，始終維持常溫的男子，林昆穎，擔綱聲光機動態編導，他淡淡地形容自己在導演這個工作上的樣貌，「我比較無為而治，是不太奮力衝刺、但也絕不偷懶的類型。」專案合作開始之前，他會先溝通清楚雙方需求，擅於邏輯思辨

表現在梳理與表達的昆穎，確認最終舞台上傳遞的訊息後，他會勾勒一個明確時間軸與事件脈絡的腳本，開出一份最佳演員表，剩下的情緒表達則交由每位演員自由發揮。

「我喜歡提出一個完整的架構，那是我的想像，然後與專業者一起『有來有往』的應對，當相互提出想像畫面可以回饋具有實踐性的幻想，那是最讓人感動的時候。我在做的。就是建立一個溝通傳達的網，這是介面整合中最重要的『通訊協定』❹。」

我想，這大概就是採訪完一輪聲光機動態創作團隊，無論是默契十足的環控系統統籌帝凱科技林義翔、劇場舊識的臺灣音樂跨界創作者陳建騏、燈光動態設計師三頁文「小眼」張耕毓，或是初次合作的好多聲音混音剪輯，以及完全不是在做擅長業內工作的飛映數位，大家都能自動自發地到位，將自我專業能力值都直接推到最大，毫無保留的原因。

即便創作過程中難免波波折折，這些名
列〈聆聽花開的聲音〉演員表的創作者
們，都異口同聲地說：

這次，我們玩得很開心！

 ────────────────────────────

Communication Protocol，任何物理媒介中允許兩個或多個在傳輸
系統中的終端之間傳播資訊的系統標準，也是指電腦通信或網路裝
置的共同語言。

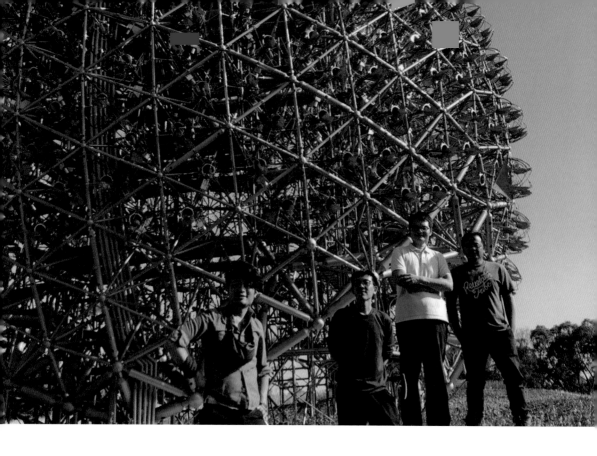

▶ 中控系統總統籌：帝凱科技

帝凱科技主要工作任務，硬體、軟體、多媒體到雲端，包括電子電路、訊號整個一條龍的規劃，前端耗費相當多的時間與心力在溝通協定之上，但也因此良好的前期架構與狀況預設，使〈聆聽花開的聲音〉到〈永晝心〉歷時兩年，仍能在最佳掌握狀態運行。負責互動技術的阿彬說，「豪華朗機工想像的東西像是個大玩具，讓我們這些工程師們忍不住技癢，想探索還可以挑戰到什麼程度！」彼此的合作默契不在規格上，因為深知是一起完成一件作品，雙方功能全開、彩蛋無限。

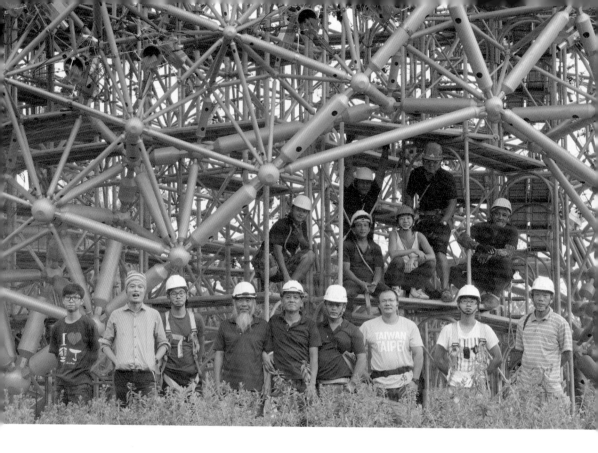

▶ 總控的核心：地下機房

原先規劃中是以地面帳篷作為中控系統總控的基地，但是負責基地基礎整合工程的義力營造設身處地考慮，未來會超過半年的風吹日曬雨淋，所有中控人員都會相當吃力辛苦，特別協商瑞助營造的協力完成了地下機房建設。義翔說，真的很感謝義力與瑞助，除了是一個舒適的空間環境，更重要的是讓音樂、影像、馬達系統等工作人員的位置也更有秩序，不只是在虛擬的程式中安排妥當，就連實體的人流動線、通電走線都能踏實，減少許多緊急狀況下可能發生的交錯混亂。

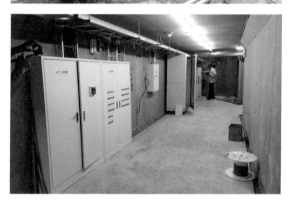

"

專業來自於個人在不同學習面向中建立的，不會有十項全能。導演也是一樣，他擅長的是將頂尖的人們聚集、做最好的比例調配。

"

▶

后里園區白日與夜晚
奇幻想像的務實文本

「除了豪華朗機工的成員，應該沒有觀眾、甚至包含創作團隊，將全部的表演組合都看完吧！」昆穎笑著說。

臺中花博期間，〈聆聽花開的聲音〉準備了每 30 分鐘一回的展演節目輪替，當中包含 7 分鐘音樂配合花開合、吐納、綻放的主秀，以及性格各異、帶有著情緒起伏的五首曲目的演出；休息 1~2 分鐘後，進入六個段落的聲音劇場，能充分感受到花的動態隨節奏所起舞。最後則是透過日照、風動與含羞草的美學式，純粹探索花的運動，感受自然界的神性與生命力。從主秀、定時秀、聲音劇場、風神、日照與含羞草模式與基礎動態的美學式，將花開的速度、行走方向與銜接時間，用極為原理、基礎與美的型態成就完整展演。

情緒層次明確，主秀先有狂放、瘋狂的音樂搭配動態，在被驚喜帶起的情緒高點，進入第二層聲音劇場。如果觀眾沒有靠近、仔細聽，其實很難發現到聲音，而花的動態又好像被節奏所控制，引發好奇、並且更加打開觀眾的感官。最後的美學式則是純粹在討論花開的動態，透過環境互動影響方向與燈光圖樣，加上與環境週邊互動的日照、風動，還有深受小朋友歡迎的含羞草模式。

作品被被注入的靈魂是「聲、光、機、神」，其中聲光機指的是音樂與聲音、燈光和機械藝術，是大眾較能直覺理解的部分，那麼「神」指的是什麼呢？昆穎解釋，〈聆聽花開的聲音〉予人的感受，不該是高高在上、因尺度量體而讓觀眾產生渺小之感，形而上的「神性」是一種只能用感受開啟的生命姿態，透過機械、光電、新媒材與跨域融合而成，每個人也都是表演的一部分，不再界分著舞台上、舞台下，或是表演者與觀眾的關係，在此展現出相互融合的天地共生概念。

論述概念來自於「仿生、師法自然」，緊扣「共創」的中心思維，因此昆穎勾勒了一個關於后里園區日與夜的幻想文本作為基本概要：舒服的午後，當大家來到這裏，從不同的角度仰望〈聆聽花開的聲音〉，一陣清涼的微風拂過，花朵收起、再打開；入夜之後，女神悄悄地降臨，點亮她的衣裳與周遭環境，吸引精靈、動物與昆蟲都到來，森林裡的大家很和樂地歌唱。女神象徵具有號召力的美學核心，是風、是海、是森林的流動交織，當眾生一起合唱，融合著風聲、蟋蟀與動物的聲音彼此共鳴。這是一個描述發生在后里園區和諧白日與夜晚的奇幻想像。

透過這個文本協助機械動態的想像、聲音劇場與音樂的想像，以及整體自然環境協作的想像。完成內容的基本準則之後，進入比較務實的規劃，思考一天之內要帶給來場觀眾的情緒曲線為何，甚至是整個製作過程想要傳達給團隊的情緒曲線為何。〈聆聽花開的聲音〉不僅僅是面對觀眾而已，內容製作團隊的內部溝通也需要做到良好的交換。因此，昆穎設定了循環的表演節目單，保留空白與呼吸空間讓人看見作品動態與靜態的美麗姿態。接下來就交棒給演員表當中每一位不同角色，我們可以把一個創造的過程也想成一個開花的過程，像電影一樣由節奏感維繫的情節。

共創，放膽信任每一位專業創作者的盡情發揮

音樂樂曲部分，豪華朗機工邀請到臺灣音樂跨界高手陳建騏老師擔綱音樂總監，由他負責選擇適合的四位作曲家各做成 3 分鐘的曲目。

創作之前，身為聲光機動態編導的林昆穎僅提供四首歌的故事文本與描述的內容給陳建騏，經過建騏老師的理解與詮釋，再次透過作曲家個別的感受與創作豐個，帶來相當非常精彩的成果！

每小時 重複	10:00 - 19:00（日）		10:00 - 19:00（夜）	
	常態展示	展演模式	常態展示	展演模式
0:00 - 0:27	環場聲音設計 自然聲音、生物聲音		環場聲音設計 自然聲音、生物聲音	
0:27 - 0:30		三分鐘音樂（1、3）		
0:30 - 0:57	環場聲音設計 自然聲音、生物聲音			
0:57 - 1:00		三分鐘音樂（2、4）		七分鐘音樂

音樂規格	1. 核心概念 就是共創混種。 2. 九聲道 或 三聲道 的聲軌設定。 3. 聲音設計方面，可以混用技法的具象聲音，不要純音樂表現。 4. 而三分鐘與七分鐘的音樂，配器必須是電子＋交響。
初步腳本	聆聽花開的聲音 Blooming 總共九聲道（或三聲道），用自然聲響、拼貼音場去創作出「群」的這個主題，比如群鳥、群花、流水、……這樣的聲音想像畫面。 下午的秀（三分鐘 x4） 舒服的風，吹過草地，吹過了花苞，將花綻放開來，一朵朵花苞紛紛甦醒，開始跳起舞來，三三兩兩，很愉快的下午。突然打了雷，把天空佈滿黑色，花收了起來。雨過了，大家又愉快地跳起舞來。最後又一陣風吹了過來，好像在告訴繁花們，該休息嚕。漸漸的他們都收合了起來。 聆聽花晚上的秀（七分鐘 x1） 夜晚的森林。花的精靈出來了，點亮了星空，草地裡的昆蟲與天上的鳥群飛到地面下來，大家好像在輕聲交談，期待著什麼好事發生，動物越來越多，大家開始合唱了起來，歡愉之中，花的女神出現了，她打開天空的一道光，把色彩染上了草地，然起來螢火，讓夥伴們都驚呼連連，大家更開心合唱著，有人敲著興奮的鼓聲，有人搖動著身體。此時，女神正在用光線織著一塊花布，顏色越來越豐富，她披上了大地花布，飛到天上，變成一顆拉著長長尾巴的流星，對大家許下了每日的祝福。
NOTE	壯觀而飽滿，想像中是類似迪士尼幻想曲的感覺，或是睡美人的主題曲，伴隨著園區中最後的煙火秀。也很像龍貓在把樹神召喚出來，把小樹長大成樹林。 晚上的秀，除了花的開合，還有外球的燈光與球內部的星光點，都是表演的元素。 希望能夠找一個代表台灣或台中的民謠。雖然我腦中一直想起思想起。

▶ 后里森林園區
　 日與夜的幻想文本

―――――――――――

沒有過多的指令，用一個表格敘述
故事情節、情緒曲線，再交由創作
者自由發揮。勤倫說，不單依指示
製作，還需融入自身經驗與想像來
詮釋，「但誰經歷過恐龍從面前走
過啦！（笑）」聲光機演出的內容
貨真價實都是創作者放入無限想像
力與實驗精神之作。

第一首是由擅長電影配樂編曲、管弦樂編寫及音樂設計的作曲家羅恩妮所做的交響樂〈三途川〉，曲式非常簡單，但情感表達動人，形容植物從苗、開花到花謝的生命歷程。第二首〈花·派對〉則是以電豎琴與樂團混出開創性編制的音樂創作歌手蘇珮卿所操刀，是唯一一首作曲家提出希望有「人聲」的樂曲，因為蘇珮卿的回饋，讓豪華朗機工重新思索，即使是花，其實也有自己的語言，所以在這首曲子談的便是花語、花的對話與自然共識。百花爭鳴而千變萬化的曲目，是音樂創作怪才柯智豪作品〈瑞彩盤旋在台中〉，他將舊調重新編曲之後帶有中西音樂的繽紛色彩，也相當切題，形容花團錦簇中的歡騰慶典。

第四首〈光落物生〉則是這次作品的主題曲，談的是光與花之間的關係，當光灑落在大地之上，才讓植物生長，這是昆穎特別請益要請建騏老師親手操刀的創作。跟其他曲子不同的是，這首曲子的核心概念先完成後才開始進到創作，其中也包含了許多限制條件，包含必須是電子交響、節奏感強、敘事情感不能太柔和，要帶有光明面、向前走的節奏，「建騏創出來的曲子，第一次聽前十秒就OK，完全中！」

七分鐘的主秀曲原本也希望能由陳建騏出馬，但經過討論與主秀核心概念的傳達，建騏老師推薦了另外一位無師自通的音樂人 —— 彭彥凱。這位新銳作曲家擔綱多部電影配樂，他花了很多力氣學習交響樂的編曲法，除此之外也習有傳統與西方的編曲法，是主秀樂曲的不二人選。彭彥凱所做的〈聆聽花〉採用夜晚女神降臨森林的文本為軸線，據聞在試做一分鐘曲樣，林昆穎同樣毫不猶豫立刻買單。

擔綱五位作曲家的後製混音師莊鈞智Thomas ❺，直呼這次真的太過癮！五位作曲家、五段故事，完成了五種風格迥異的音樂曲目，因為聲光機編導的不設限，Thomas也卯足全力將音軌開到電腦當機，嘗試將作曲家的心血結晶放大、highlight。他強調〈聆聽花開的聲音〉是

一次很特別的經驗，一般耳機、喇叭採雙聲道，即便電影院當中，臺灣常見是 5.1 跟 7.1 的環繞環境，但這次是以「球體空間」、用上最高規格的 9.0 聲道進行（爾後因現場測試後添購器材裝設成為 9.1 聲道）。

為此協力的好多音樂還在錄音室模擬〈聆聽花開的聲音〉縮小成 8:1 比例版，負責音響系統設計規劃的後期聲音技術統籌蔡瀚陞❻解釋，都是為了達到最準確的聲音效果，畢竟誰都沒有經歷過巨型球體環境中製作音效。好多聲音除了硬體上經過很多調整，軟體程式上也特別聯繫上編寫的外國工程師，請原廠為〈聆聽花開的聲音〉更改設定，創造獨一無二的音場後製編輯效果。

瀚陞說，這件作品當中除了看見創作的能量，他最感到滿足的是眾人不計成本、勞累都想要做出屬於自己的代表作。音樂後製的困難點多少都會受限於軟體與硬體，但他在〈聆聽花開的聲音〉沒有這方面的阻礙，「身為老闆的建騏開放了許多權限讓我可以用最高規格設計規劃系統，作為業主的豪華朗機工考量的從來不是這個要花多少錢，而是這個還能達成什麼更好的效果。」

即便沒有搭配 VR，單靠工程、機械與燈光配合聲音、音樂，依舊創造出非常驚艷的展演成果。

❺ ———————————————

莊鈞智 Thomas 四歲半開始學鋼琴，也會吉他、鼓等樂器，同時也具備電腦編曲與聲音工程的技能，擔綱多部電影與廣告的聲音製作，角色於編曲創作、混音師與製作人之間交錯。2020 年以〈你那邊怎樣，我這邊 OK〉入圍金鐘獎聲音設計獎。

❻ ———————————————

蔡瀚陞曾任職好多聲音聲音總監、中影杜比混音室錄音師及混音師。專長領域為電影混音與錄音工程、音響硬體規劃、活動技術執行與互動裝置設計。知名作品包括：《九降風》、《逆光飛翔》、《他們在畢業前一天爆炸》等。

▶ 有種音樂默契叫作「好多聲音」

昆穎和建騏的緣分始於劇場,雖然相識多年,這卻是第一次正式合作,而和高手共事便是百分百的安心與信任。為了模擬球體的環繞音場,建騏旗下的好多聲音特別架設縮小比例 8:1 的錄音室,瀚陞與勤倫都說搬喇叭跟支架到懷疑人生,只為跳脫過往

侷限 5.1 或 7.1 聲道音場環境。最初設定是 9 顆喇叭平均分配在同一環狀水平高度,為了讓聲音可以自由移動,而改為下面六顆、上面三顆的配置。連帶因為不是過往熟悉的聲道,混音、播放都重新找適合的軟體配合。在前置作業中,下了極大的苦心。

▶ 從 9.0 到 9.1 聲道的黃金決定

原先製作時間充裕的聲光機內容，卻在最後一刻出現緊急狀況！後製混音師 Thomas 說，初期很多美好想像而製作的環繞效果，卻在現場受到 697 個機械花運作聲響的嚴重干擾。加上因為從未在這麼大量體的戶外作品進行演出，並未預設到觀眾會是在球體的底層，而非一般音場的正中央，幾乎是在開幕前的最後一刻重新再重混了一次。並且，因為低音的震撼感無法被展現，緊急調度重低音喇叭，成為超過國內的最高規格 9.1 聲道。儘管如此，好多聲音的夥伴仍稱這次的合作：「真的太過癮了！」

> "
>
> 當我們擁有共同目標跟方向,面對導演提出要求,製作者會給予相對應的回饋,而不是單向回應要求,那樣就太無聊了!
>
> "

▶

除了音樂樂曲,豪華朗機工也在〈聆聽花開的聲音〉動態展演中安排了「聲音劇場」的橋段。以專有名詞來說,可稱為音效端混音與音效設計,由導演提供故事結構、樣貌,針對文字上的敘述,請聲音設計師做出每個場景不同的變化。昆穎用六個文本形塑臺灣的聲場環境,包括石虎視角「臺灣森林」、候鳥飛行視角「臺灣河流海洋」、陽台的盆花擬人視角「臺灣颱風」、家貓野貓視角「臺灣午後雷陣雨」、極限飛翔運動「天空場景」、動物園逃脫「動物即景」。

身處在〈聆聽花開的聲音〉球體場域中會聽見鳥飛過山林、小溪進入海洋,海浪的聲音、捕魚的聲音,最後飛到學校附近敲響了鐘聲,這一幕讓身歷其境的觀眾都誤以為:是不是附近的小學下課了?這顆巨型球體卻還能與聲音互動,特別是颱風的橋段,用兩隻貓去串場,讓觀眾理解自然界就是如此的感知,變成標誌性場域結合的聲音。

一般大眾所知的聲音是搭配影像,鮮少只單用聲音說故事,這是最為困難之處。聲音劇場混音師高勤倫❼說,導演給了六個橋段,愈到後段愈天馬行空,「最後一個 part 是恐龍!我拿到文本的第一反應是:蛤?這真的能做嗎(笑)」文本主要描述一個主角與一條路線、遇到什麼樣的事件,剩下的構想就是要讓貓聽起來像貓、經過土地公廟有什麼聲音,

雖然有點天馬行空，但導演給予很大的詮釋空間，只調整方向性、距離感等技術型修調，最重要的是聲音敘事情緒是否有表達出來。在想像的世界裡互相較勁的感覺，讓他很有成就感。

整體來說，創作的過程都讓音樂人得到足夠空間的發揮與滿足。不過〈聆聽花開的聲音〉因為作品量體都超過大家過往所製作的範圍，即便依照比例打造縮小版混音室，原先設定青蛙鳴叫聲在這邊、特殊樂器的聲音會在左手邊，但實際到現場立體感跟方向感都會變得不明顯、甚至不見。同時，最大要克服的難關是機械運轉的自體聲響，畢竟花的運動總共有 697 個組件，音樂與音效幾乎

都被蓋掉。「所以第一次測試完，回到臺北，我們幾乎是半重混的狀態，重新再做一次調整。」Thomas 哭喪著臉說。

第一次測試的狀況外，在正式開幕前六天、最後一刻決定調動重低音機械加入，正式成為超出國內所有音場規格的 9.1 聲道環繞，Thomas 和勤倫回憶起這一刻都還是覺得心跳加速、豪華朗機工真的心臟很大顆啊！原先在模擬縮小 8:1 的球體混音室裡，就發現低音似乎無法完全延伸，直到現場實際播放，果真不夠完整。

 ————————————————

混音師高勤倫高中念音樂班，主修音樂工程，退伍後就進壹動畫從事聲音工作。勤倫一般的工作內容是音效端混音與音效設計，用聲音建構、完整影像中的世界，除了音效庫的素材，製作 Foley（擬聲音效）像是吃飯的碗筷聲、切菜聲、走動聲等配合對白和音樂處理細節。

光是以口語敘述來想像，都能感覺到恐龍的部分若是缺少了重低音，震撼感肯定會截然不同。

因此，好多聲音團隊與豪華朗機工緊急討論，建議臨時增加設備成為 9.1 聲道環繞，如前所述，豪華朗機工的特色就是毫不妥協，一旦發現有更好的呈現就絕對不會降級或屈就。確認器材的採購沒有問題之後，立刻安排裝設時程與人力。Thomas、勤倫與好多音樂團隊夥伴們再次親臨現場直接混音，在白天、晚上不同現場的環境聲場中調整配置，才將最完整的音樂混音與聲音劇場身歷其境地呈現在所有人的面前。

八竿子打不著的特效製作與花的動態實驗

聲音創造的同時間，花朵群體動態的製作也按步就班地前進著。寫到這裡，其實都還在我們所能理解的動態、音樂的範疇當中，不過接下來的這段，是連同負責實驗與製作的飛映數位都有點摸不著頭緒的創作歷程。

擔綱機械動態 3D 設計總監的顏武雄，領著兩位設計師游騰智、宋智雯一起加入內容製作團隊，一共經過九週的自然界動態實驗。實驗方式是從簡單的開始，開花十秒對應收闔十秒、開花十秒對應收闔五秒，以此類推地將最基本的開花動態賦予有機的生命力。從單純動態開始，延續到連線動態、群體動態，到這裡為止都還算是花的運動練習，進到第五週，昆穎就開始給新的課題，包含生物界動態：從陸地動物到海生動物以及人類；自然界動態：風、雨、日曬的強弱流動；最難的大概就屬植物界的動態：模擬破土而出、生長、枯萎凋零等。

武雄做公司介紹時一直掛著一抹笑意，他提到飛映是以數位特效製作動畫、電影為主，當豪華朗機工找上門時，一直在想〈聆聽花開的聲音〉莫非是要做虛擬實境（VR）嗎？原因無他，昆穎提到，飛映數位在模擬真實環境中的火焰、煙霧、液體、海洋、潑濺、霧氣特效都相

當到位，作品中的機械動態需要先透過影片動態模擬後才能加以計算，像是含羞草的快速收攏與慢慢舒緩都是先從影片動態開始，也就特別需要飛映在特效上的擬真技術。

騰智、智雯兩位設計師回憶，除了自然界仿生動態特效，導演（昆穎）帶來好多聲音的音效師勤倫依據文本所製作的各種情境聲音，要求飛映數位模擬相對應的動態。智雯說，剛開始每週要和導演開會前一天都會壓力破表，她總是帶著一段音樂與動態徵詢辦公室全體意見一輪，「但與其說是會議，其實跟導演開會更像是上『音樂課』。他通常不會告訴我們要做什麼，而是給簡單的說明，加入一些節拍、一段節奏的聽音樂練習，讓我們自由發揮。」這和特效製作的邏輯大相徑庭，一般業主都會提出精準精確的要求，但豪華朗機工完全跳脫了業主這個角色，更像是一起創作的夥伴。

這樣連續實驗九週，累積大約超過一千筆的動態，建置完成資料庫之後，再由飛映數位創建一個〈聆聽花開的聲音〉的模擬器，讓動畫可以直接套用、看出動態的層次。這個模擬器在硬體工程尚未完成之前扮演極重要功能，讓整個花的運動在系統中演練不下數百次，也成為了燈光影像設計的最佳幫手。

「豪華朗機工會希望你用你的專業反過來告訴他們，還可以怎麼做、如何才能做到更好。」武雄提到，飛映數位畢竟不是藝術創作領域的人，過程中不免還是會有預算上的考量，但總是會在和豪華朗機工的溝通中被激起使命和熱情，而承諾了不符合經濟效益的要求，只為了可以讓作品展現更好的一面，「導演根本是被藝術耽誤的購物台主持人，說服力簡直有魔力！」讓初期到底為什麼要找飛映加入的疑惑煙消雲散。自此之後也開始願意嘗試更多藝術方面的共同創作，也和豪華朗機工持續後續的大型藝術展演，像是 2019 臺南藝術節〈府城流水席〉；他們不再只是以數位特效製作動畫、電影為主的飛映數位了。

▶ 飛映數位的音樂課

經過九週的實驗歷程,建置超過一千
筆的自然界仿生動態特效資料庫,是
〈聆聽花開的聲音〉帶來有機「神性」
的主體核心之一。昆穎提到,這是首
次和飛映合作,卻擁有非常舒服的合
作節奏,讓非藝術領域的飛映進入創
作的入口,在層層堆疊中,看見更多

音效與動態可能性,成為了後續含羞
草模式等動態的重要基礎。跨越了初
期的不適應,飛映也在完成特效資料
庫後,特別為了尚未完成的球體製作
了模擬器,為緊迫的製作時程多爭取
到聲光機表現的虛擬測試,大幅降低
上機後才修改的風險。

> **"**
>
> 在視覺表現的美麗背後，是聚精會神的生命力展演。沒有討好觀眾的公式，只是毫無保留、完整釋出每一個我們的最大值。
>
> **"**

▶

快速面對問題核心
不被表象限制捆綁住

「我其實是開幕前一天才到現場，真的很震撼！做的時候都沒有意識到它是一顆球，甚至也無法想像最終會長成什麼樣子（笑）。」在〈聆聽花開的聲音〉聲光機神精髓中獨挑燈光設計大樑的，是三頁文❸設計師「小眼」張耕毓。

正業是一名平面視覺設計師，從書籍到唱片都是業務範圍裡，也因此在電腦上作業時，〈聆聽花開的聲音〉其實也是被拆解開的平面貼圖，在他的創作裡是點到點、顏色的漸變，在螢幕上只是一條斜線，但實際看到卻是一條有維度的弧線。開闔的靈活度與有機生命力、以及含羞草模式可與觀眾對話互動，都讓小眼嘖嘖稱奇。

燈光的繪圖映像用的是同一套環控系統，小眼將飛映數位製作的花動態影片做了兩種層次的詮釋，〈聆聽花開的聲音〉有分內外層的燈光配置：內層燈光看的是花的影子跟光點，直射光跟背光的關係，而外層的燈光除了點亮這朵花的氛圍以外，同時也點亮火紅的傘布。比較單純的是與動態完全重合，以顏色的轉換為主；更為細膩的部分則是會讓花張開後才讓燈光進場，燈收掉之後才將花瓣收合。

燈光動態設計最困難的部分不是圖像本身，小眼認為，立體構造與平面邏輯的轉換才是需要克服的慣性。因為製作過程中都需要用 2D 的方式做變化，在平面之中會有一些接合部分，就像 3D 貼圖一樣，如果要從點 A 到點 B，不是直覺地一條線畫過去，而是拆開成平面狀態去思考，得要一直在腦中演練變化，是比較複雜的部分。相對地，因為先前培養的合作默契，可以快速地面對問題核心，不會被表面的東西捆綁住，當昆穎說出的想法，小眼大概都能八九不離十地知道豪華朗機工想要怎麼做。

小眼和豪華朗機工從 2011 年開始接觸，當時作品是偏向實驗性質的劇場表演，

小眼做的是場景背後 LED 控制的動畫內容。與豪華朗機工的主要對口，一直都是導演角色的林昆穎。小眼描述他們作品出發點都有一個重要元素，就是「音樂」。和昆穎的工作模式會先從作品的硬體開始描述，一一列出會需要克服、處理的關卡，接著給出一個基本的想像，比方說音樂動態跟動物有關、或火箭升空等，不同情境與不同感覺，他們會討論搭配意象或感覺，如何讓聽覺上的起伏轉換成視覺上的手法。

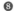 ——————————

三頁文長期致力於華人音樂產業，擁有豐沛與多元的創意能量，作品風格大膽、幽默、敏銳。認為設計的核心首重溝通與合作，透過柔軟靈活的思考方式、理性的觀察分析以及對於新知的廣泛吸收，在不同領域中皆留下優異的成果。

「舉例來說，在宏大的、氣勢滂礡的聲音或節奏，他會提供給我的描述是希望搭配一個漸層出現的激烈呼吸。我就可以揣摩呼吸用光影的暗到亮、畫面此起彼落出現。」小眼說。

從第一次合作到現在也有很多經驗的累積，算是相當有默契的組合，「彼此溝通不需要任何參考資料，他們不會限制任何想像力！」

一起合作將近十年，期間透過各式各樣的案子磨出默契，「我該說他們貪心嗎，每次都喜歡挑戰不一樣的東西！」雖然會有光電機械跟影像的固定基礎，但豪華朗機工總都會再挑戰一些沒有做過的

事情，像這次〈聆聽花開的聲音〉就完全突破以往的格局，開創了一個新的公共藝術規模，「有時會覺得可以休息一下吧，但豪華朗機工好像都沒有想要停下來，真是滿不可思議的一個團隊啊！」

是啊！經過這麼多一起共同參與作品創作的團隊夥伴的一致同意，豪華朗機工真的就是這十年以來一直都很衝，永遠都覺得只要再加油一點點就好了，因為設定的目的地還沒到達，他們就會有力氣，不停向前。

至於目的地在哪呢？我想，我們可以再觀察一下。

• 上銀科技提供

▶ 從 2D 到 3D，燈光 動態的美學挑戰

聲光機表現的五首樂曲，個性迥
異，需將音樂與節奏用視覺呈現與
感受。小眼坦言，「其實我不太會
數節奏（笑）」。經過長期和豪華
朗機工一起建構出世界觀，現在已
善於將音樂拆解：高音用圓形開闔、
低音則用大塊面緩緩起伏等，讓影
像視覺性跟音樂搭配得更為緊密。

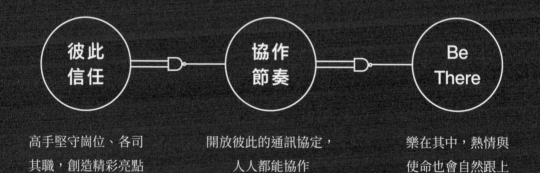

高手堅守崗位、各司
其職，創造精彩亮點

開放彼此的通訊協定，
人人都能協作

樂在其中，熱情與
使命也會自然跟上

導演制 vs. 共創制
無謂好與壞，
而是找到最適方式

如果從概念提案 2018 年 2 月開始計算正式開展的〈聆聽花開的聲音〉專案計畫，對硬體製作來說，八個月是相當緊迫的時程；不過從音樂、影像的節目內容製作來說，還算是充裕的時間，才有辦法創造出為期九週的實驗過程。對於擔任聲光機編導的林昆穎來說，最值得感謝的是，豪華朗機工成員與策展團隊夥伴都很信任他在做的實驗，因為期間各種工作交錯，無法每天逐一記錄、時時溝通細節、盯進度或是給出具象的完稿想像，但聲光動態節目的策展團隊仍能自然而然地順著共創節奏往下走，沒有任何拖泥帶水。

進入聲光機、設定表演內容製作的時間

是 6 月，完整呈現的最終日是開幕前夜的 11 月 2 日，儘管 10 月中要做預演，總計仍有五個月的製作期。音樂、聲音劇場都在齊頭並進的狀態，有了很舒服的協作感與節奏感，昆穎這麼形容：「熟練的人總是可以快速抓到你想要表達的精髓，沒有什麼可以挑惕的！

跳脫導演制，
換位思考創造互信

過去在臺北世大運聖火台設計與製作之外，昆穎同時間分身參與臺北世大運開幕文化大秀的導演工作。回憶初期進入到導演組，他發現公標案體制中分責慣性的作業，和豪華朗機工匯聚能量的初

心有所抵觸，於是由裡而外重新進行調頻與溝通，和其他兩位導演謝杰樺、廖若涵，找回當初豪華朗機工成軍初期的實驗劇場互相給課、換位思考的慣性，從「導演制」切換成「共創制」。

「我們在前期花了些時間互相瞭解、調頻，這些其實和開幕式沒有任何關聯。但是到了中後期，當三個人都在相同頻道上，無論哪一段（表演節目），我們都對彼此的內容瞭若指掌，給出建議。」昆穎說。

比較導演制與共創制，並不是區分高下的選擇，而是在人事時地物當中，找到最適合、適切的方式。導演制當然也有其優異之處，身為一名導演並不需要十項全能，其擅長的應該是將所有頂尖的人聚集、調配好工作比例。缺點就是需要等待導演決定一切，經常會落入在等待與尋找準則當中。

但在 2017 年臺北世大運當中，以「共創制」將三位年輕導演合為一體，因為各自擅長的領域不同，能夠互相補位與解套，將豪華朗機工已經訓練及嘗試了七年的調頻共創帶進去這個任務型團隊當中，即便沒有時間彼此熟悉、培養默契，仍然形成了熱情的能量。

樂在其中，
聚精會神的生命力展演

豪華朗機工的作品一直以來都很講究直覺的互動性，〈聆聽花開的聲音〉也不例外。聲音會從四面八方、指向性地移動，這些都是毫無門檻就能讓觀眾極為入戲的加分元素。在視覺表現的美麗背後，是聚精會神的生命力展演。沒有討好觀眾的公式，只是毫無保留、完整釋出每一個策展團隊成員的最大值。

豪華朗機工的組成就是在談「共創」兩個字，用盡方法跟不同人、團隊進行各式各樣合作，讓共創制能不斷落實。雖然聽起來有點天方夜譚，但他們一直不斷地在做這樣的實驗。豪華朗機工本身即是關於共創的實驗，無論是營運架構、

經費預算或是彼此關係，共創就是核心。昆穎從過去豪華朗機工的共創協作練習當中再一次發現重要的想法，並在〈聆聽花開的聲音〉中提出：「Be There，發揮所長。」讓自己樂在其中、實際動手做，無論能力到哪裡，甚至能做到什麼程度都尚未明朗之際，都應該要 be there。只要一直在現場，參與事件的發生，那麼熱情與使命也會很自然地出現，帶動感化周圍一起創作的人們。

如果少了這群內容製作夥伴，〈聆聽花開的聲音〉無法獲得廣大觀眾的喜愛與聲量。豪華朗機工不想獨佔這樣的榮耀與光芒，透過了這次書籍的紀錄，希望一起分享聚光燈下的焦點，給予所有參與的創作者與製作者。

我們讓臺灣看見了藝術創作的能量，是不分彼此你我的。有專業在身的人，只要開放彼此的通訊協定，人人都能協作。

05

生命循環

已準備好下個新起始的通過點

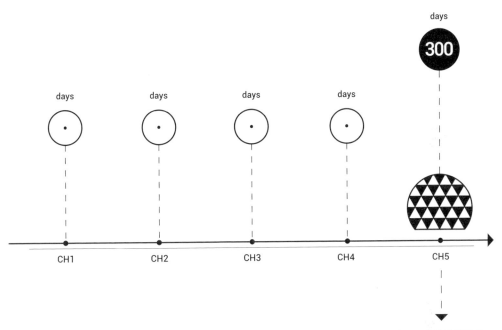

當人潮湧入，裡外駐足或隨動態移動。
完成作品的同時，觀眾眼中看見的是另一個新開始

開花之後結成果實，植物藉由果實保護種子並達到傳播功能，也能提供人類或動物養分，兩者之間有一種共生的相互關係。植物界演化出許多不同的繁殖方式和生活史，歷經萌芽、生長、開花、結果、衰老及死亡等階段的生命週期，周而復始。人，創作與精神意志，何嘗不是這樣的一個無限迴圈呢？

> "
>
> 能量對了，就是美。為什麼說臺灣最美是人情，因為那就是能量。臺灣人很溫暖、和悅，美不是只鎖定在視覺上，是在空氣裡、在氛圍上。
>
> "

▶

如同大家所知傳奇故事的發展，〈聆聽花開的聲音〉順利於 2018 年 11 月 3 日，在臺中花博后里森林園區綻放無與倫比的美麗花姿。最終完成尺寸高達 15 公尺、直徑 16 公尺，由 697 朵火紅機械花所組成的巨型球體動態裝置，成為全臺中花博最為吸睛亮點。集結藝術創作與在地製造的共創之作並不僅盛開一次而已，2020 臺灣燈會❶換上冷冽白的外觀樣貌，重新編排動態表演內容的故事軸線，以〈聆聽花開 - 永晝心〉的全新姿態，又再一次攻佔媒體版面、引起討論話題。

誠如豪華朗機工最一開始的定調，這並不是一本紀錄奮鬥勝利戰記的功績之書，當然也不會是〈聆聽花開的聲音〉公共藝術勝利方程式的教戰守則。這本書的寫作計畫始於作品完成後的一年，兩年間的每次採訪與每次對話，總讓我不禁急於問：然後呢？

因為，現實總不像童話故事，將結局停留在從此過著幸福快樂的日子；像豪華朗機工這樣一個以聲光機複合多媒體創作的藝術團隊，一把攪動臺灣公共藝術領域的成規，成為普羅大眾叫得出名字的藝術天團，然後呢？從〈聆聽花開的聲音〉到〈聆聽花開 - 永晝心〉的永續循環，展現的是對抗慣於短暫花火綻放與激情瞬間燃燒的淺碟社會性，然後呢？〈聆聽花開的聲音〉共創的精神讓企業家拾起藝術家放下的浪漫，彼此間

的凝聚力一直延續到第二次的展出，然後呢？

完成了這一個無論是對臺灣公共藝術的革新、抑或是對於豪華朗機工自身，都是一個轉捩點般的指標存在作品；但相信許多人和我一樣很好奇，經過〈聆聽花開的聲音〉，什麼改變了，又有什麼更加堅定而永久保留下來了？

豪華朗機工的陳志建、張耿華與林昆穎，曾在不同時間點、不同的提問當中，不約而同地給出了這段話：這一朵機械花的盛開有非常多層次的意義。生物學上，「開花」是植物生長過程中細胞分裂最繁複的狀態，如同官、產、學、藝不同單位匯聚而生的突變狀態，〈聆聽花開的聲音〉已不再只是一個互動裝置、一件藝術品，而創造出一個「載體」。發想設計到製作的 300 天中，邀請到關於生物、數位、人性觀察……等不同領域的高手加入，使之愈加豐富。然後呢？如同前四個章節分門別類所述，自單位組織、運作系統到行為模式與思維力量，都因而有所改變。

我們總會在不同的時空背景之下，不斷發現並遇到新的問題，那麼，不妨依循〈聆聽花開的聲音〉模式，找出最厲害的高手一起想辦法解決、創造新局吧！從充滿熱情與活力的「共同創作」，再次升級進化到思想層面的「共識創造」。

大型公共藝術裝置永續保存，只是紙上談兵嗎？

負責環控系統的林義翔掏出手機滑開了通訊軟體，點選裝置自我保護回報系統的群組：「你看，只要有任何的狀況，系統會傳訊息來通報。這個綠色起伏的點說明，直到現在我們說話的這一刻，〈聆聽花開的聲音〉環控系統都很健康、整組好好的。」

製作機械傳動核心技術馬達減速機的林育興總經理提到，簽約時謹慎地被要求保固維修期，「就算每天都運轉演出，五年不成問題！」製作機械外殼鈑金張茂能董事長更是拍胸脯保證，即便是遇到強颱都不用擔心。

然而，現今這座斥資 7,200 萬、凝聚臺中在地隱形冠軍技術力、地表最大的機械花〈聆聽花開的聲音〉，卻隨同 2018 臺中花博、2020 臺灣燈會閉幕後，因后里森林園區後續缺乏管理與營運維護的經費，在風雨日曬中孤寂佇立，至今仍未能再次開放。

在臺灣，大型公共藝術裝置持續面臨永續維護的保存問題，包含豪華朗機工 2017 年臺北世大運聖火台的移地落腳處❷也曾一度漂流。近幾年公共事務導入設計與創意，由政府主導大型展演活動、意識形象提升，皆打破過往主管機關主導的固定模式，由藝術設計為中心軸，帶動全體人民從設計翻轉、提升大眾的文化智慧。然而，現階段仍然僅止步於展演活動的短期當下，宛若一場夏日璀璨的煙火大會，或許是臺灣歷史堆積所產生不諳世代傳承的淺碟社會性，後續長遠的文化續存與維護似乎尚未能在策劃階段即一併納入考量。

其實〈聆聽花開的聲音〉早在臺中花博開展前就曾針對博覽會結束後的保存，由主管機關邀請豪華朗機工、12 個共創單位共同進行協商。這是共創核心成員之一的上銀科技「E 總」蔡惠卿總經理最關心的議題。她深知缺乏臺中在地連結肯定不會成功，表面呈現的是運用臺

中隱形冠軍的技術力；事實上，整合串連橫向連結的依舊是「人」、是濃厚的在地情感，如同張茂能董事長說的：「這是咱臺中的代誌！」

當日參與的共創單位代表彼此心照不宣：〈聆聽花開的聲音〉要被原地保留，不可以拆、也不適宜移動他處。E 總偷偷告訴我們，如果主管機關當時堅持要拆，最壞的打算就是由上銀科技出資，將之移至日本或德國廠區，資金評估都初步完成，甚至都和卓永財總裁報告，並且也取得總裁的認可，「倘若這個臺中之光在臺灣沒有容身之處，也要在國際上持續綻放盛開。」E 總眼神閃著光芒、露出笑容接著說：「我賭的是中市府、共創團隊的眾人都把〈聆聽花開的聲音〉當成自己的孩子，怎會眼睜睜讓上銀科技帶走！」

果真如同 E 總心中描繪的最佳劇本，現場參與的代表立刻就提出反對意見：〈聆聽花開的聲音〉是大家共同努力的成果，怎能讓上銀科技移至海外廠房呢！

於是，會議達成共識〈聆聽花開的聲音〉原地保留，后里森林園區後續將作為市民公園開放參觀。E 總簡直是歡欣愉悅地跳著輕快腳步離開會議室。

可惜的是，由於〈聆聽花開的聲音〉運作維護及相關檢修費用過於龐大，爾後遇上地方政府的政權移轉，即便臺中花博囊括國內外策展、景觀、植物大獎，〈聆聽花開的聲音〉伴隨著其他推動中的計畫，被束之高閣。直到隔年臺灣燈會落腳臺中，眾人再次聚集奔走之下，得以讓〈聆聽花開 - 永晝心〉以地主燈之姿，披上幻彩白重現冷冽科技的繽紛姿態。

❶ ——————————————————

2020 臺灣燈會在臺中以「璀璨臺中」為主軸，主展區「森林秘境」於 2 月 8 日 -23 日在后里花博園區展出，展期共 16 天，以現代光影科技、地景裝置等手法呈現該區特殊自然風貌。

❷ ——————————————————

臺北世大運於 2017 年圓滿落幕，但聖火台卻因後續配套未確認持續閒置於體育場旁停車場。經過臺北市政府體育局磋商，與臺灣師範大學達成共識，於 2019 年初舉辦捐贈儀式落腳臺師大。其數十年來皆為國家體育選手搖籃，象徵生生不息的傳承。現於臺師大圖書館校區常設展出。

▶ 〈聆聽花開 - 永晝心〉再現婀娜花姿

2020 臺灣燈會在臺中，展覽時間為 2020 年 2 月 8 日至 2020 年 2 月 23 日，於臺中花博后里、馬場森林園區（主燈區）及文心森林公園舉辦。

白天是光影聖殿，夜晚幻化大地女神。裝置的開合乍看是數理的運動，

定睛一看，每一瞬的連動與速度充滿生命力的流動，用交響與電子交錯的壯麗配樂，連動彼此的節奏感，是一種音樂，一種時間的體會，一首生命之詩，將光點與機械結合為如夢似幻的感動，留下美好記憶。

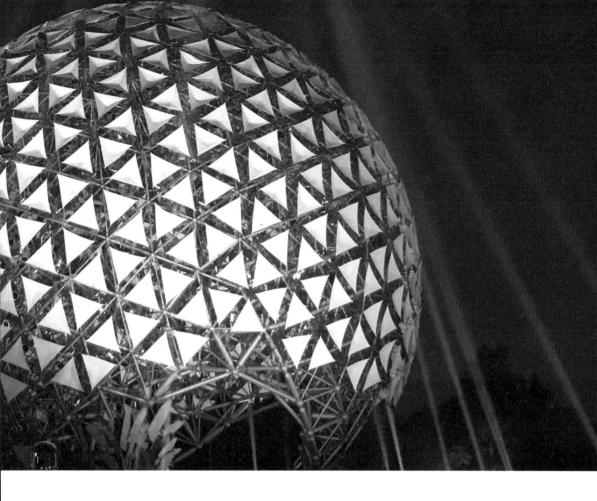

"

透過作品看見「理想性」、「參與度」或說「認同感」、「榮耀感」並存，鼓舞年輕與傳統世代都能用雙手實際加入製作的過程，延續與傳承。

"

▶

要能承傳延續，需要各種面向的支持，可惜的是，目前臺灣文化社會尚未找出良好的解法，即便藝術家、設計師已具備後續保存的規劃方案，但礙於經費來源、現行標案制度與政治角力等情形，大型公共藝術裝置永續維護的保存，在執行上仍舊窒礙難行。

〈聆聽花開 - 永晝心〉如同植物生命循環的生生不息，再次點亮 2020 臺灣燈會，也希望喚醒大眾對於大型創作的續存意識，唯有透過全民文化智慧的提升，才有可能找出最佳出路。

共感號召學子們
能延續至傳產嗎？

從「台電公共藝術設置計畫」、「臺北世大運聖火台」、「臺北世大運開幕文化節目」，一直到臺中花博〈聆聽花開的聲音〉，豪華朗機工與臺灣前線製造產業有著深厚的依存關係，他們深知業界長久存有疑惑：做藝術可以幹麼？

當時臺中豐原租借組裝空間的陳仁吉董事長雖然大方低價出借場地，也一臉疑惑地問：為什麼花這種錢做這種、不知道在幹嘛的事情？「在上一個世代長輩的眼裡，真的會覺得我們不務正業。不好好工作、還花政府這種錢，簡直浪費

公帑！」耿華開玩笑地說。

豐原組裝廠是〈聆聽花開的聲音〉因零組件繁複、加上製作成本過高，豪華朗機工將部分基礎手工人力組裝，拉回自己做的工作項目所產生的場地需求。除了北投工作室之外，還需要於作品基地就近有一個組裝廠運送至現場才行。當時耿華各項工項進度交錯，焦頭爛額地需要盡快找到預算、空間大小符合的場地。張茂能董事長看在眼裡，私下和愛心聯誼會的友人打聽，沒想到開運輸行的陳仁吉董事長一口答應，以低於市價的租金承租，連電費、工具都全力支援，讓豪華朗機工日夜不停工使用超過一個半月。

某日晚間七、八點，看著組裝廠仍然燈火通明，陳仁吉董事長便前來探班，直問：「你們怎麼還在啊？」對傳統產業來說，已超過下班時間，這些年輕人為什麼還不回家吃飯休息！耿華笑笑地回答，「陳董，我們的工作現在才開始咧！」為了多搶一點時間，白天在花博基地協調工程進度，待當日工地工程結束才會進行基礎組裝，一直到深夜。

陳仁吉董事長默默地看著他們忙進忙出，瞇著眼笑起來像是個慈父：「藝術什麼的我不懂啦，但我覺得這些年輕人真的很肯做！」

這些年輕人除了豪華朗機工與華麗邏輯的成員之外，組裝的人力也透過臺中在地社團社群「享實作樂 Good Work」❸發布訊息，徵求年輕學子們加入。不是因為年輕、新鮮的肝比較好操，也不單是因為工讀人力便宜，昆穎分析說道：「臺北世大運我們看見 20 世代處於儲備能力的階段，30～40 世代擁有技術應用的深度，而 50 世代展現智慧的樣態。儲備階段，年輕人就該像塊海綿一樣，吸取各種可能性。」

豪華朗機工希望透過實際參與共創的歷程，讓這些年輕小朋友們看見關於創作的過程當中，需要多少決策決斷、責任承擔的選擇；需要聚集這麼多能夠理性對話的人，開放支持與努力，才能完成一件作品，別只看見絢麗燦爛的表面。

不時騎車來關心進度的張茂能董事長，看見學生幫手們相當有興趣，想到廠裡老師傅想傳承技術，但沒有人願意學這些「黑手工」，只能找外勞來做。趁著一次和陳仁吉董事長泡茶聊天，偷偷跑去組裝廠問了問：「豪華朗機工這邊做完，來我們那邊上班好不好？薪水比較好喔！」學生們不是一口回絕、就是默默搖頭擺手。張茂能董事長很是疑惑，怎麼你們藝術家可以找到年輕人，我們傳產就怎麼樣攏找無人？

陳仁吉拍了拍張茂能的背，搖了搖頭。

回首五、六十年前的生活環境，種田、做工是非常辛苦底層的勞力活。為了生存養家活口努力工作，所以當自己成家立業、有了下一代，都要求小孩要好好讀書，長大不要做工，當老師、醫生或公務員才是鐵飯碗。早先的舊觀念根深柢固，萬般皆下品唯有讀書高，多讀點書才能改變生活、出人頭地。陳仁吉董事長嘆了一口氣，現在傳統產業找不到人工，技職體系崩解，說起來也都是過往所種下的因，「大家都去唸書了、沒有人要做工了，產業已經失衡了。」這也是豪華朗機工在過去的創作歷程中，觀察到的真實現況。

豪華朗機工認為從〈聆聽花開的聲音〉看見的是「理想性」、「認同感」、「榮耀感」三個要素發揮影響力。對於年輕世代來說，這三個要素具備，實際用雙手加入製作的過程，便能成為作品的一部分；對傳產老一輩世代來看，談藝術概念太模糊，如何運用其畢生技術做出前所未見的新作，並且不將他們只當成供應商，同樣談的也是這三個要素。

這件作品當中，看見的是每個專業、每個角色都盡其所能，沒有什麼白手、黑手之分，作品要成功就是每個參與其中的人都能動手下去做，每位成員、每次加工都是如此重要。這是豪華朗機工迫切期盼扭轉過往的價值觀認知。

由禾方文創營運，關照三大面向：環境、服務、文化實際運用於「議題倡議」、「議題實做」與「社群交流」之上，提供工作空間租用、機具租用，是臺中最大的創客基地。

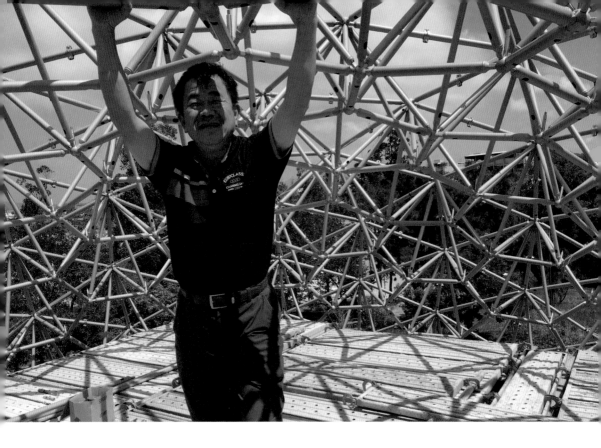

▶ 像慈父般相伴的張茂能

與張茂能董仔認識第一天,就感覺到他的「兄弟氣」,不僅配合製作時間、主動協調設計工法,還時時探班。他和好友陳仁吉董仔同屬愛心聯誼會夥伴,常送物資給孤兒院等義舉,有錢出錢、有力出力,因為白手起家辛苦創業,更懂得以自身力量關注社會弱勢,展現社會企業責任的本質。

"

開花是生命的延續過程，種子要產生，凋謝就是必然。透過〈聆聽花開的聲音〉，我們開啟教育、觀光、科技藝術整合的支線，繼續向前。

"

▶

藝術是一種工具，
用來證明人之所以為人

不免有人會質疑藝術是不是在創作些無實際功用的廢物。「創作」本身是一件無用的事嗎？藝術家以一種探索中的口吻說著：「藝術是一種工具吧，用來證明人之所以為人。」這段文字擷取自一本關於東京藝大的書，凡夫俗子如我，讀來後座力極強，如此稀鬆平常地將藝術與生存劃上了等號。對於藝術，我們經常產生一種形而上的距離感，像是生活日常的奢侈品，「看不懂的藝術」只能表示尊重，卻從未試圖用「存在」的維度認識與理解；其實創作和生活緊密難分，懂或不懂只是每個人生命歷程的

解讀，藝術是一種命中注定的必然。

事實上，藝術家和我們熟悉的科學家、電影導演或是建築師一樣，創作時透過幻想來創造唯一；「唯一」就是「做沒有人做過的事」，充滿想像、實驗、不確定的事。只不過，在臺灣要做大型實驗性作品，除了創新，還要說服對方接受「做沒有人做過的事」。對許多單位來說，這是非常矛盾的狀態，希望計畫、作品要創新且具有實驗性，卻無法共同承擔失敗的可能。

文化與科技的結合需要實驗與累積，但在現況中因時間緊湊，沒有太多容錯空間，但如此反而讓豪華朗機工積極嘗試

「沒有人做過的做法」，將作品的零組件分門別類規劃，瞄準最厲害的企業夥伴試圖協助前期溝通，藝術家再介入溝通設計整合技術內容。這八個月不只是完成一件作品，豪華朗機工與所有參與其中的人們，在整個過程中一起經歷組織建立以及創造了結構性的改變。

這是一段爬大山的歷程，唯有親身爬過，才知道過程中所有經歷、感受，以及看到最後的美景。

不過，在本書的最後，豪華朗機工希望透過文字的力量，提醒年輕的藝術團隊或是期望投入共創領域的新朋友們，〈聆聽花開的聲音〉代表的是一個共創世代的開始，但共創並不等同於「表象的跨界」。這幾年報章雜誌媒體報導都強調跨界很重要，反而忘記核心能力是最為基本的元素。〈聆聽花開的聲音〉成功的關鍵，是每位共創成員都擁有業界數一數二的核心能力，這告訴大家，踏出同溫層的共創很重要，但在此之前，強化自我專業深度是更為重要而且不能省略的扎馬步功夫。

這是一個「共創世代」，我們都需要多方經歷與嘗試，但在越過那條界之前，自身真正的本事能帶領眾人走到哪裡，這是每位創作者、共創者需要時時自問的一個重要問題。

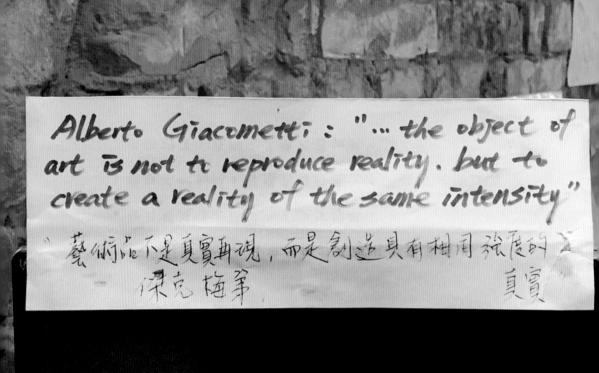

Alberto Giacometti : "... the object of art is not to reproduce reality, but to create a reality of the same intensity"

「藝術品不是真實再現，而是創造具有相同強度的真實」

傑克梅蒂

▶ 關於創作的意義

耿豪桌上用便利貼寫下了一段引用傑克梅蒂的話：「藝術品不是真實的再現，而是創造具有相同強度的真實。」在長遠的時序階段中，創作者應該要創造的是一種文化的共感與記憶，那麼，時代的責任、意義與方向自然地就會被彰顯出來。創作者們，我們都持續前進，無須感到迷惘。

右圖的手稿分別紀錄著豪華朗機工成軍十一年的重要里程：2016 年台電七十週年公共藝術設置計畫、2017年臺北世大運聖火裝置，以及 2018臺中世界花卉博覽會。這段藝術創作的驚奇旅程還在持續進行中，這段旅程期待更多的你們，一起加入。

> 耿豪逝世，以生命的結束回看「人生價值」。或許繞了遠路、也未必完全命中，但正視問題存在，從根本刨掘，找出最適臺灣的循環動能。

▶

有始有終、花開花謝
循環的奧秘

作為團長的耿豪對自我要求很高，總是追求每個步驟透過雙手、身體力行，經常掛在嘴邊問著大家的問題，直到生病後更是經常問：「創作的意義是什麼？」

豪華朗機工完成了難度極高的國際級臺灣指標性公共藝術共創作品〈聆聽花開的聲音〉，耿豪手繪草圖、架設尺度規模，還來不及看見整件作品完成展演的綽約花姿，便在 2018 年 5 月 31 日離世。他是團員們最佳的後援協力、他是所有人心目中的暖男，也是豪華朗機工最暖的太陽。

昆穎說：「他就是太陽，他是我心目中能扛得起天的一個人。」耿豪的好，所有人都能如數家珍、好似三天三夜都講不完，他充滿著愛，總是照顧身邊所有的人，永遠提前感知，無論大家有沒有說出口的需要。

志建回憶〈天氣好不好我們都要飛〉計畫之初，從花東的小學開始起跑，第一次接觸到偏鄉的小學，當地教育資源的貧乏程度遠遠超過豪華朗機工的想像。這個情況看在耿豪的眼裡，因此整個計畫進行當中他總是非常用力、非常開心地和這些孩子一起大笑、一起玩耍，即便計畫結束，耿豪都持續思考如何照顧這些偏鄉的小朋友。於是，他透過一些

資源，邀請鳳甲美術館❹再去花蓮，進行一週的工作坊。耿豪的夢想是希望在當地透過凝聚的力量，組織一個更健全的美學教育機構。

和鳳甲美術館的工作坊才進行第一年，隔年耿豪就舌癌發病了。但是，這件事並沒有因此停下腳步。鳳甲美術館持續找跟耿豪有過合作關係的藝術家擔綱講師，繼續運作。即便耿豪本人無法參與，他的精神、他對身邊人關懷的熱誠一直不間斷地被傳遞下去。志建坦言自己是個不擅長與人溝通的人，有時也會猶豫對方是不是希望被照顧，「耿豪總會提醒我不需要想這麼多，很多事可以很直覺、單純化。」

耿豪總是善於協助大家將難題簡化，某種程度來說，團隊成員都很依賴耿豪如同心電感應般的協作性。不過，因為耿豪生病住院，其他三人開始嘗試著調整耿豪不在工作室的期間，如何讓原本的創作不受影響，相當有默契地默默分擔原本屬於耿豪的工作項目。這些項目並非逐條列出來的，而是留在工作室的三人像是說好的、很自動地承接，想像著、學習著：如果是耿豪，會怎麼做呢？

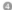

位在北投，財團法人邱再興文教基金會除積極推動春秋樂集以鼓勵國內創作人才之專業發展外，於 1999 年成立鳳甲美術館，以展覽、推廣活動與跨領域展演等方式，為在地社區群眾提供專業優質的藝術欣賞環境。2003 年正式掛牌成為文化部地方文化館的一員，數次獲得文馨獎及臺北文化獎的肯定。

舉例來說，過去當豪華朗機工在討論概念時，水瓶座的志建跟昆穎慣用想像的語彙來描述畫面，耿豪總是很有辦法將這些飄浮在天空中的元素轉換成具體圖像、總會一直幫大家畫草圖。但自從耿豪生病之後，三人也清楚明白，如果沒有人做這件事，概念會無法達到彼此的共識，所以志建跟昆穎也重拾畫筆，必須讓自己更強，不能讓這件事就此中斷。

而向來火爆、一言不合就會想翻桌的耿華，自從耿豪生病後，收斂起脾氣，開始學習耿豪照顧大家的方式；討厭社交應酬的他，竟也在〈聆聽花開的聲音〉面對公部門與共創企業的應對進退中表現得宜，至今都保有相當友好的關係。

雖然對耿豪的離世相當不捨，生命的流逝，卻在另一方面加速了團隊成員各自的成長。

豪華朗機工成軍十年，藝術家團隊的人數從四人變成三人，原先不到十位的經紀及製作團隊也成長到數十位，今年（本書撰寫期間為 2020 年）工作室也終於完成，長長的工期，整理出新的空間，聚合了新的合作團隊進駐，調整公司制度下的各種運作與目標設定。說「豪華朗機工」這個團隊組織不會有所改變，那肯定是騙人的，直到本書付梓的這一刻，或許所有的人都仍在透過「調頻協作」摸索出最佳的平衡。

「耿豪的離開，不會讓豪華朗機工失去方向。反而這個堅強的精神信念，讓方向更確實。」能不能延續耿豪的完美協作精神，我相信團隊中的大家都沒有十足的把握，畢竟每個人的個性和屬性都是如此的不一樣。在變動中維持著原貌會是一個好的選擇嗎？全盤接受進而做出回應式的改變又會走到什麼地方呢？

耿豪桌上貼著一張紙，引自傑克梅蒂：「藝術品不是真實的再現，而是創造具有相同強度的真實。」（The object of art is not to reproduce reality, but to create a reality of the same intensity.）豪華朗機工不會沉溺過去的榮光、不會試圖複製相同的途徑，而會在有跡可循的脈絡裡，找出團隊中的獨立性，持續向前。

就像昆穎回憶和耿豪一起相處的那些過往，難得露出了微幅的情緒起伏，他說出了一句相信其他人都毋庸置疑的結語：

豪華朗機工就是四個人，以前是，未來也永遠會是。

❺ ────────────────────

Alberto Giacometti，瑞士國寶級當代雕刻家與畫家，其人與作品都已成為超現實主義的一個符號。被譽為是 20 世紀最偉大的藝術家，同時也是史上最高拍賣價的藝術家之一，100 元瑞士法郎紙幣上印有其頭像及作品。

▶ 豪華朗機工永遠的太陽張耿豪

「嗨，我叫張耿豪。等下沒事，要不要一起去溪邊跳水玩？」如果當時不是張耿豪向林昆穎搭話，這之後所有的故事就都不會發生了。如果沒有耿豪的完美協作力，四個擁有各自頻道的藝術家可能也無法被如此無縫接合，「豪華朗機工」這個團隊自然也不會是現在的發展與樣貌。

謝謝耿豪，謝謝你總像是太陽般溫暖照亮身邊的每個人，謝謝你透過短暫卻燦爛的生命歷程，帶領我們準備好下個新起始的通過點。我們都知道你在哪裡，也都知道你一定都會在我們的身邊，期待他日再相會。

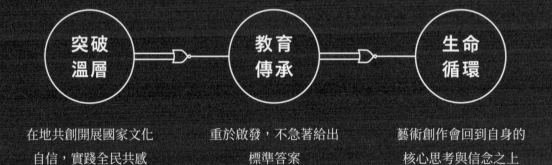

突破溫層	教育傳承	生命循環
在地共創開展國家文化 自信，實踐全民共感	重於啟發，不急著給出 標準答案	藝術創作會回到自身的 核心思考與信念之上

一場沒有終點線的
馬拉松長跑

開花是生命的延續過程，種子要產生，
凋謝就是必然的一步。

〈聆聽花開的聲音〉綻放臺中花博后里
森林園區 173 天，將花之生命歷程中的
生態、生命、生活，以城市在地的共創，
開展為國家文化自信，將藝術、產業、
公體系實質實踐為全民的共感。展會落
幕後一年，換上冷冽白佐以燈光投影的
新曲目，在傳統習俗與神話信仰起源的
節慶以〈聆聽花開 - 永晝心〉再現花姿。

然而，光鮮亮麗的媒體鏡頭之外，大型
公共藝術裝置隱含著永續維護的保存問
題，展期會結束、打卡熱潮也會隨之漸
消，但從精神概念的思辨、共創協作的

凝聚力量與公共美學意識，都不該只是
一場夏日璀璨的煙火大會。

我們不斷地重複，這本書的意義並不僅
僅關乎作品創作，也無意擴大豪華朗機
工的角色，自然也不認為需要為這件作
品增添英雄關鍵人物。從現今臺灣時空
環境的背景之中，探索從藝術出發，連
結到社會關係、產業鏈結、文化意識，
進而希望透過文字化記錄傳承延續。透
過〈聆聽花開的聲音〉，我們得以開啟
教育、觀光、科技藝術整合的支線，誠
實面對創作、面對產業、面對大眾，繼
續向前。

看見傳承與教育的意義

〈聆聽花開的聲音〉結合橫越三個世代的緣分：從父執輩共創企業董事長們，到核心內容創作的三十世代策展夥伴，再驅使受到熱情感召的年輕學子協力。延續著 2017 臺北世大運縱向連結世代的合作力量，這次又更加深化了傳承與教育的意義。

正如同白手起家的企業家們感受到的：教育的精髓在於「啟發」，是一路陪伴的成長歷程，而不是急著用自己的經歷給出所謂的「標準答案」。我們會發覺「學習」的這條路上，儘管有時難免目標導向，但事實上這一路每步踏實前進、與適合的人結伴，善的成果自然而然就會在眼前。講起來好像命理玄妙，其實回過頭來看，「適時適地」是一種當下最佳的選擇，本就沒有對錯，回歸對自己或是他人的信任，盡其在我的付出每一分努力、做對的事，根本不需要擔心走岔了路。

從一件作品的創作歷程學習天地循環的生態系，從團長張耿豪的逝世回看人的生命歷程，為什麼要創作？要創造什麼樣的價值？這價值有可能是面對社會、國家、世界，但更為重要是回到創作者自身。或許有些題目上繞了遠路、有些答案未必能百分之百命中，但是，最為重要的是，我們需要先正視問題的存在，從大環境開始檢視，從根本刨掘真正的事因，進而才能找出最適合臺灣的循環動能。

有時，留下一件驚艷四方的大型創作是相當表淺的事。豪華朗機工不只是說說而已，他們腳踏實地、用身體直覺地持續創作，因為如果可以在未來的某個時序階段裡，帶領著大家一起創造一種共感與記憶，很自然地，關於作品本身的責任、意義與方向性就會出現在眼前，而不再只是看見「這個作品好美」。

藝術的核心
不會因此而有所改變

「如果我們當初在一開始就在談商業市場這件事的話，我們可能走不到現在這樣。」昆穎曾在一次訪問中談到，豪華朗機工並非不重視商業。做大地藝術季時，會尋找與這塊土地的關係；和誠品畫廊合作時，會發覺這樣的關係裡有些什麼意義。儘管所有的專案都會需要一個目標，這很有可能是完成商業的任務，但藝術的核心並不會因此而改變。

目前現階段會想要創造什麼樣的價值呢？對豪華朗機工來說，這價值和過往的純藝術傳達略有不同，可能是對社會層面，當然也可能會大至國家層級或是世界等級。無論如何，最為重要是藝術創作會回到自身的核心思考與信念之上，那便是生命循環的意義了。

共享百花齊放，有始有終，花開花謝。從跨域整合媒體，啟發出藝術創意產業的全面需求，從前端到後端，從技術、研發、設計、藝術、媒體，全面性的成就感。

〈聆聽花開的聲音〉的完成與耿豪的逝世，讓我們看見萬物宇宙循環的奧秘，同時也促使我們持續往前走的動能。這裡不是終點，只是下個新起始的中途通過點，期待更多的共創，遍地發生。

APPENDIX

花開花謝，有始有終。聽見花開的聲音、看見花開的美麗，經歷了種子植物生命循環的完整迴圈，時間沒有停下腳步，下一個共創的新開始即將開展。謝謝這一路上每一位付出力量的人，無論是有形或無形，我們都將乘著這股力量，持續向前。

蔡惠卿
每個歷程都是一種養分

教育是啟發，不給標準答案地陪伴向前

刻板印象中男性專屬的機械科技業裡，有位身材纖細、總是掛著溫暖笑容的傳奇女性，暱稱為「E 總」的上銀科技總經理蔡惠卿。她不用鎂光燈評斷最終的成功失敗，而是重視整體過程中帶來的意義與傳承。她像一抹柔軟的莫蘭迪色，為這冷硬的世界帶來另一種面貌。

如果要選出〈聆聽花開的聲音〉作品中的靈魂人物，E 總應該毫無疑問會雀屏上榜前三名。她引導豪華朗機工以實力說服創辦人卓永財總裁，讓上銀科技成為共創團隊之首；守護子公司大銀微系統工程師團隊，全力投入伺服馬達與控制核心技術參與此作品的研發；凝聚眾人共識，讓〈聆聽花開的聲音〉原地保留。E 總的性別放在傳統的勵志故事、人物專訪中，很容易會被定義為「媽媽」的角色，不過比起母性保護子女的本能，我倒覺得 E 總更像是守護後輩們的「大學姊」，不時加油應援、提供建議與指引。

你總會知道當你向前衝、往前拚時，你不是一個人孤軍奮戰，永遠都會有個強而有力的支援就在大後方。

有技術實力，
也要有文化底蘊

「你們不瘋，我也不跟你們玩！」這句話是豪華朗機工耿華演講時，談到 E 總時必然會加粗黑體標示的大標題，堂堂世界第二大線性傳動製造廠、營收 300 億的上市上櫃公司總經理竟然是以「瘋狂程度」來評估贊助合作？ E 總開朗地

蔡惠卿 Enid，上銀科技公司總經理暨上銀科技教育基金會執行長，擅於創意思路導引與教練式領導，兼具理性與感性的特質，配合創辦人卓永財總裁著重技術研發的前瞻遠見，共同將自創品牌 HIWIN 推向世界舞台。她是精密機械產業上市公司中第一位女性總經理，創辦機械業女性經理人聯誼會「一粒米」（TMBA elimi），也是《富比士雜誌 Forbes Asia》評選 2015 年五十位亞洲最具影響力女性 (2015 Power Women) 中唯一的臺灣人。

笑著：「我老闆（卓永財總裁）雖然常說我太浪漫了！但他仍願意放手讓我做對的事。」上銀集團 20 週年〈當機器人遇上古典音樂〉賞析會，E 總堅持將機械與音樂結合，同事們起初也丈二金剛搞不懂她的思考、有些抗拒，但 E 總邀請劉岠渭教授❶主講，以輕鬆說樂方式，搭配電影畫面與音樂解析古典音樂的神秘與奧妙，獲得來自上銀同仁與家屬、客戶、上下游廠商與貴賓超過 1800 名聽眾一致好評，也才發現藝術原來並沒有想像中那麼遙遠。2019 年上銀創業 30 周年慶時，E 總更是規劃了 HIWIN 機器手臂結合國立臺灣交響樂團、舞空術、臺灣特技團的舞蹈、舞台劇共同合作，帶來「科技與藝術的對話」，以富有溫度的企業文化發展為主軸，演繹 HIWIN 創立 30 周年精彩故事。

「科技與藝術結合，勢必是臺灣未來的核心競爭力。」E 總提到技術力對臺灣來說並不難，「重要的是企業全球化之後內在的反思，我們需要有文化底蘊，才能將工業產品推向更為精緻的發展」進而形成所謂的企業美學，而不是做做表面與形象而已。因此這次上銀集團毫不猶豫投入〈聆聽花開的聲音〉的共創，正是 E 總認為有資源、有能力的「大人們」應該展現出熱情、有 GUTS 承擔風險，為已經做好準備拚搏的年輕人推波助瀾、邁向臺灣文化創作的新階段。

❶

現為樂賞音樂教育基金會音樂總監。國立臺灣藝術專科學校（現為臺灣藝術大學）畢業，1983 年獲維也納大學音樂學博士後返國，致力於西方古典音樂藝術推廣和社會教育工作。其音樂欣賞講座獨創一格，已舉辦超過兩千場講座，受廣大愛樂者愛戴。

上銀科技畢竟還是上市上櫃公司，體制內的制度與程序仍需要依序遵循，儘管從外界來看好似一帆風順，但仍經過一番功夫，豪華朗機工才經由臺中花博主管機關中市府主導，逐一連接上在地關係與資源，完成〈聆聽花開的聲音〉龐大而複雜的企業挹注與製造支援。「事實上，豪華朗機工過去的作品曾用過我們的產品❷這一點，我就感覺得出來，他們不是一般的藝術家。」E總的眼神恢復專業經理人的銳利，因為豪華朗機工有跨領域的豐富經驗，加上〈聆聽花開的聲音〉要的不是「挹注資金」，而是整合在地資源的「技術力」，所有相關配套措施皆經過理性分析與結構性步驟，並且應變調整迅速卻又不失準。

「我從一開始就認為這次共創不會失敗，無論是豪華朗機工、上銀或是其他共創單位，都精準地知道『我們』在做什麼。」E總的眼神閃爍著光芒。

大格雞慢啼
只要不妥協就沒有失敗

「失敗就失敗，當成下回的成長養分即可。難不成要把對方砍了嗎？（大笑）」對於成敗，E總並沒有看得那麼重。她說：「我們都在錯誤中學習、被啟發，進而改善、持續嘗試，再起死回生，只要沒有放棄、跟現實妥協，都不是終點。」臺灣閩南語俗諺說「大格雞慢啼」，意指大器晚成，E總說最佳代表人物便是享譽國際的導演李安，如果沒有經過沉潛與蹲低的養成，我們怎麼跳得高？爬得高，這些都是社會教育的作用，都是收穫。

比起最後的成果，E總看見的是「過程」，讓每個參與其中的人有感、凝聚、啟動。「有些人會偏向『目標導向理論』❸，一直朝向著目標攻打。我比較不是這樣，『過程』如果對了，其實目標自然就會達成。」在E總的領導統御當中，她很在乎整個歷程，是不是找到對的人，「使命願景很明確的前提之下，大家會自動自發分工合作，有人會出來扛、當肩膀，有人會作後援，大家都會知道這是責任與榮耀的共享。」如同〈聆聽花開的聲

音〉整合臺中隱形冠軍的製造資源、凝聚在地意識的共創團隊合作，順著步驟腳踏實地、一步一步向前，自然地便會達成任務，水到渠成。

用相同高度的視角陪伴
大人們該學會的教育智慧

E總的全力支持不僅激勵〈聆聽花開的聲音〉的創作歷程，她的貼心看顧與教育傳承苦心更是深深地影響豪華朗機工在「創作之後」的思考，也就是如何將模式建立、如何將經驗分享與傳承。E總非常期待這本書的付梓，希望透過這次的共創讓學子們理解：設計不僅是畫畫圖，其中還包含組織能力、創意、創新思維；也讓大學教授、從事文化創意產業的人能看見從設計圖、意念的發想，經過層層討論、政府長官建議的修正等過程。〈聆聽花開的聲音〉顯示的是當擁有精準的目標時，要勇於突破現況，將理念實現時能將流程傳達，不要害怕去接觸可以得到資源的人，「最重要的是，你夠不夠熱情、有沒有企圖心。」

攻讀組織心理學的E總很在乎教育，她認為教育的意義源自於「啟發」，我們不需要手把手指導該怎麼做，而是讓人學會思考如何做。她很喜歡藝術治療中，陪伴有需要的人一起畫畫創作，從中慢慢地了解對方，讓大家自然地長成會成為的樣子。就像當年那個坐在學校草地上看電影而滿心愉悅的小女孩，用自己的方式在這剛硬的科技產業中，畫出精彩而獨特的創作。

❷ ————————————————

豪華朗機工最早接觸到上銀的是運用於〈太陽之詩〉之上的「線性滑軌」，藉由鋼珠在滑塊與滑軌之間無限滾動循環，負載平台沿著滑軌以高精度作線性運動，是作品中有機動態的核心技術之一。

❸ ————————————————

Goal-Orientation Theory，由豪斯提出來的激勵理論，基本出發點是要求領導者排除走向目標的障礙，使其順利達到目標。當一個目標實現後，應適時提出新的、更高的目標，使人保持積極的狀態。

吳明學
所有可能始於不急著 Say No

打破領域框架，勇敢嘗試並 ENJOY 新事物之中

瑞助營造副總經理吳明學，灰白髮色、金屬邊框眼鏡，文質彬彬的氣質掩蓋不住靈活轉動的雙眼。身為中部營建業龍頭「瑞助營造」高階主管，沒有工程管理的一板一眼，性格柔軟、開放又帶一點放任，期望帶給大家「為自己」創造更大價值與成就的工作環境。

回顧和瑞助開啟共創的起點，算是讓豪華朗機工上了最精實的一課。吳明學副總帶著笑容解釋，董事長張正岳背景是專業經理人，十多年前接手瑞助時，臺灣營造業正深陷低價競標公共工程的困局，而他一手導入數字化管理流程制定改革計畫，對於資源整合、KPI 指標等數據都相當敏銳，才會在第一次會面讓以藝術創造核心為主體的豪華朗機工未能對頻。不過，瑞助雖然是傳統產業，卻沒有僵硬的守舊思維，吳副總指著名片上的職稱，從業務、統包到新事業都是他的工作範圍，「一開始不要抱持著拒絕態度是我的習慣，先聽聽看再說。」會議結束後吳副總停下腳步，詢問關於聖火台的創意、會如何將技術升級運用在新作之上，聲光機動態的故事情節等。像個好奇寶寶，聊著與本業不太相關的問題，成為連結〈聆聽花開的聲音〉與瑞助營造的 Keyman。

我是營造的人，
但我可不甘於只做建築工程

就像不久前為瑞助拿下綠建築獎項的沼氣發電「新合興牧場沼氣發電工程」，

吳明學，瑞助營造集團總業務處副總經理，工作範圍包含業務、採購、統包與新事業，號稱500名員工中，年紀排行前十名。從國立臺灣大學畢業，曾經加入國立自然科學博物館二期團隊，也在漢翔航空工業股份有限公司任職六年，拋下大學所學的力學分析，投入機械與機構的全新世界。成為瑞助一員超過二十年，秉持著「不做以前碰過的東西」不斷地打開營造工程的新里程。

吳副總說教授從沼氣原理到發電方程式給他上了一小時課，坦言這些化學知識跟他所熟知的東西距離太遙遠，真的不懂。但是吳副總沒有拒絕，他請對方把自己當成小學生，用一問一答的方式，把雙方腦袋裡的想像與知識技能具象地結構成形，如此這般在會議室白板上畫出了基本工程圖。「整合的前提是『互動』，互動帶給彼此共享資訊的通道，唯有我們都不藏私地掏出所知，才會了解箇中差異，也才有機會磨合與進行後續。」吳副總說，這是合作開始前最重要的一步。

當初，因為作品本體並不直接凸顯土木工程，第一時間判斷合作效益並不高。但吳副總認為參與〈聆聽花開的聲音〉的共創團隊，重點不是在於個別被看見

擔綱哪個角色，而是當所有人不再只關注自我領域所開展的新關係，「換句話說，我不 focus 自己是營建工程的人就只能做建築。」特別是傳統產業的環境裡，必定要有人拋開束縛、嘗試新事物，打破限制與框架，不再區分「這是藝術家的事」、「這是生產製造的責任」，彼此共榮、互相承擔。因為吳副總的說服，張正岳董事長深切感受到作品的使命，積極促成了共創單位們齊聚的第一次整合會議，正式開啟〈聆聽花開的聲音〉產業橫向連結的第一步。

「老闆會有老闆的想法，你得跑得比老闆快，才能從『建議』變成『改變』。」作為副手的吳副總有一套心法：無論是營造建築或藝術設計，都會牽涉到現實營運面，你需要腦筋動得比較前面，與

公司經營理念與價值觀融合，才能說服主管、做出想做的東西，在十分之九中把老闆的十分之一包裝進來，積極正向地促成專案完成，下次便有機會加入更多自己的想法，對於工作就不會只是為了賺進每個月的薪水了。

在工作、生活裡創新，是生命力的最佳展現

「『成就感』是自己塑造出來的，當然也可以為別人塑造，這是主管必須學會的功課。」吳副總談到手下的子弟兵，臉上閃過一抹驕傲，因為他的開放性，這幾年團隊幾乎都在做些非傳統盈利為導向的新玩意兒，初期遇到超過熟悉領域的專案，成員們都會戒慎恐懼，但是作為主管的吳副總會先將業主需求拆分成幾個部分，經過梳理與初步學習研究後再交由團隊共同腦力激盪出整個架構。

「我總會說，因為大家都是第一次，所有人一起做中學，慢慢找到自己在專案裡的位置。」創造出 trial and error 勇於

嘗試的工作環境，讓年輕人們也更為願意投入這個好像不太一樣的傳統營造業。

吳副總說，每年公司選拔年度模範員工，他都會花很多時間做簡報、動畫來介紹自己的推薦人選，這不僅是包裝而已，他提到這對提名同事來說是被信任、被肯定，努力被看見，會慢慢建立起自信心，不再懼怕沒有接觸過的全新類型或領域，專案持續往下走也會比較順利。「這叫作『水漲船高』，同事們有了成就，會願意接受更多的挑戰、有機會接觸到更大的世界。」

這樣的影響不單單只是在職場上，同樣也會落實在生活與生命當中。吳副總接著說，「其實我非常感謝我的團隊，不然我也無法遇到這麼多新鮮又有趣的事，怎麼有機會做到藝術創作〈聆聽花開的聲音〉呢！」

本土化教育尋根
期待臺灣年輕人的創意迸發

吳副總回憶大學上蔣勳的課，週二晚間偌大教室裡，幻燈片一直放，「教育過程會影響人一輩子，學校老師給的是想法而不是答案。」教育不只存在學校裡、課本上，如同〈聆聽花開的聲音〉特別找年輕學子加入組裝行列，實踐基本技能、累積實作經驗與跨領域整合，便是很好的案例。

他以不久前新冠肺炎停課為例，許多家長很緊張、擔心學習會缺一個角，「但如果教育並不是只為了上完『哪本書』，而是著重在啟發學習力、創造力，少了一堂課又會如何呢？」學習力沒有邊界，我們該訓練的是解決事情的能力、做出創意思維，而不單只是通過考試、完成學業。

「當你願意將時間軸拉得長遠一點來看，價值觀會變得比較寬廣。那麼，我們也就不會只追求急促的實用性。」攤開臺灣歷史，幾乎每幾十年就會換一次統治者，導致民族性的善變，但也可能是一種淺盤性格。

吳副總說，這其實是求生存的方法，即便難以與中國或歐洲數千年的文化累積相比，透過本土化教育找尋自己的根，看到的視野與高度會漸漸改變，也才有機會迸發出臺灣年輕人們更大的創意展現。

2018 聆聽花開的聲音 THE SOUND OF BLOOMING

參與團隊工作人員列表

- 共創單位 -

上銀科技股份有限公司
總裁｜卓永財・總經理｜蔡惠卿・協理｜吳文加・副理｜蔡建宏・課長｜張楨煌・主辦工程師｜蘇琴硯・副工程師｜余孟輝・正技師｜黃孟軒、陳奕光、江明峻、陳顯元、林育賢、楊宗訓・技術員｜莊雅玲、巫素玲、蔡佳宏・副技師｜洪榮炯、葉源鎧・助理工程師｜林哲正・企劃經理｜陳秋蓮

大銀微系統股份有限公司
經理｜蔡志松・課長｜王衍翔・課長｜蔡尚恩・高級工程師｜陳建安・主辦工程師｜葉宜益・副工程師｜劉政廷・副工程師｜張賢誠・資深工程師｜林政穎・主辦管理師｜高依筠

義力營造股份有限公司
董事長｜劉進輝・副總經理｜陳新春・土木技師｜鄭立宜・土木技師｜莊玉鈴・廠長｜陳棟國・主任｜林政忠

瑞助營造股份有限公司
董事長｜張正岳・副總經理｜吳明學・副總經理｜賴有森・工程處副處長｜宋隆田・機電處副理｜陳正棟・管理處協理｜戴漢忠・統包處經理｜陳木章・資訊中心課長｜卓哲正・經營品牌室課長｜莊思嘉・經營品牌室專員｜田佳穎

台灣昕諾飛股份有限公司
飛利浦照明
專案協理｜陳定紅・行銷經理｜杜莉・專案經理｜陳筱舒・專案副理｜林瑞平・照明設計應用中心副理｜張雅惠

利茗機械股份有限公司
董事長｜林秋雄・副董事長｜林秋盛・總經理｜林育興・副總經理｜張正益・副廠長｜林祚國・課長｜謝銘哲

際峰機械鈑金股份有限公司
董事長｜張茂能・總經理｜張茂雲・業務經理｜羅程泓・專案經理｜張益紹・專案經理｜張益晟・設計專員｜林耿佑

廣源造紙股份有限公司
董事長｜謝廣源・執行董事｜謝東隆・副理｜謝雨利

- 共創單位 -

大振豐洋傘有限公司　　　　　　總經理｜陳生宏・協理｜陳奕錩

財團法人台中市文教基金會

亞洲大學人工智慧學院　　　　　亞洲大學校長｜蔡進發

中國醫藥大學暨醫療體系　　　　董事長｜蔡長海・院長｜周德陽

- 藝術團隊 / 製作監造 -

豪華朗機工　　　　　　　　　　計劃主持、設計總監｜張耿華・創意總監、動態導演｜林昆穎・藝術指導｜陳志建・
華麗邏輯有限公司　　　　　　　設計原創｜張耿豪・行政總監｜黃虹慈・副設計總監｜許紋菁・執行總監｜張斌雄・
　　　　　　　　　　　　　　　　　現場執行總監｜趙苓絜・執行監督｜賴世淵・專案經理｜黃虹慈、彭子珉・
　　　　　　　　　　　　　　　　　專案執行｜黃弘豪

- 設計群 -

帝凱科技有限公司　　　　　　　中控資訊總監｜林義翔・互動技術｜曾佳彬

飛映數位有限公司　　　　　　　3D 設計總監｜顏武雄・3D 設計師｜游騰智、宋智雯

三頁文設計有限公司　　　　　　設計總監｜顏伯駿・燈光動態設計師｜張耕毓

好多音樂 FORGOOD Music　　音樂總監｜陳建騏

　　　　　　　　　　　　　　　　　作曲家｜陳建騏、蘇珮卿、羅恩妮、柯智豪、彭彥凱

- 製作群 -

好多聲音　　後期聲音技術統籌｜蔡瀚陞．音效剪輯｜陳宏信．音樂混音｜莊鈞智．
聲音混音｜高勤倫．專案執行｜林均憲、葉宛靈

節目排程｜楊理喬、鄭乃銓

模擬動畫製作｜黃則智

宣發｜林國瑛

亞大金屬股份有限公司．龍冠實業股份有限公司．翃發自動化股份有限公司．承達五金企業有限公司．瑋晨企業有限公司．
智統科技工程股份有限公司．茂順密封元件科技股份有限公司．金品工程行．一駑企業有限公司．義鼎實業有限公司．
瑞揚專業音響有限公司．元貞聯合法律事務所．大鋳企業社．佑益烤漆工業股份有限公司．贊翔實業有限公司

順馳企業社　　現場執行｜侯力丞、劉力源、黃當然、馬志偉、彭盛旺、胡成龍、余皓虔、胡聖源、
張義本

台北執行團隊　　陳亭宇、蘇亭方、許芳境、李奕賢、郭人綺、周柏豪、陳詠佳、林哲志、張雅錦、
林瑜亮、龔莨毓、吳羿璉、李聿喬、劉庭均、許泰英、鄭羽芝、陳品竹、曾建維、
黃舒暘、余佳綺、李既綱、張喻涵、林意翔、許少軒、王詠翔、楊知、佘晉元、
董育廷、廖子寬、吳亭毅、徐瑞謙、郭明倫、楊馨、盧美覩、張愷恬、陳俊達、
陳宥傑、陳宥惟、陳宥嘉

台中執行團隊　　盧冠甫、羅凱、劉開元、劉開平、陳意蕙、陳盈慈、周俊達、宋孜穎

- 紀錄片製作 -

勤習堂電影有限公司　　導演｜賴俊羽．策劃｜陳彥佑．製片｜呂慧恬、林衍孜．副導演｜張靖驊．
攝影｜楊孟桓、王泳頤、陳桂梅、蔡佩君．調光｜張靖驊．

瑞廷創意影像有限公司　　後期總監｜志良、江依庭．剪接／混音｜黃琇緹

- 特別贊助 -

聯造實業有限公司
3D 列印技術及製作

總經理｜李冠頡 · 業務經理｜李育修 · 產品經理｜周宣仲

明爝資訊有限公司
3D 列印材料

總經理｜陳奕澔 · 業務經理｜林一旭

台灣創浦股份有限公司
雷射雕刻

- 特別感謝 -

森林園區團隊

花博設計長｜吳漢中 · 花博設計總監｜羅文晟 · 花博副設計總監｜俐璇 ·
花博副設計總監｜李潔

山水景觀工程股份有限公司 · **翊榕環境設計有限公司** · **普拉爵有限公司** · **利洛國際有限公司**

市府法律顧問

基業法律事務所｜葉張基律師

主辦單位

臺中市政府

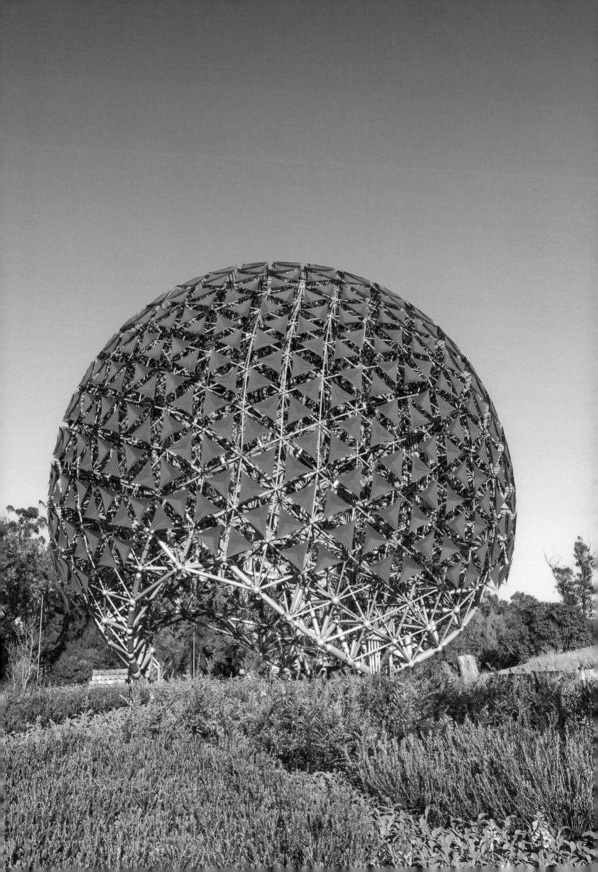

衛城 Being 05
聆聽花開：匯聚百工專業一起想像・共同創作

主　　　述	豪華朗機工
採訪撰文、企劃主編	劉祥蝶 Show.D
視覺設計	三頁文設計有限公司
設計總監	顏伯駿
設 計 師	張耕毓、寸待恩

執 行 長	陳蕙慧
總 編 輯	張惠菁
責任編輯	盛浩偉
行銷總監	陳雅雯
行銷企劃	尹子麟、余一霞、張宜倩

社　　　長	郭重興
發行人兼出版總監	曾大福
出　　　版	衛城出版／遠足文化事業股份有限公司
發　　　行	遠足文化事業股份有限公司
地　　　址	231 新北市新店區民權路 108 之 2 號 9 樓
電　　　話	02-22181417
傳　　　真	02-22180727
法律顧問	華陽國際專利商標事務所
印　　　刷	呈靖彩藝有限公司
初　　　版	2021 年 1 月
定　　　價	500 元

特別感謝 （依筆畫順序排列）	吳明學、吳漢中、林秋雄、林育興、侯力瑋、 陳仁吉、陳奕錩、陳新春、張茂能、張基義、 蔡志松、蔡惠卿、蘇琴硯、龔書章

國家圖書館出版品項編目資料

聆聽花開：匯聚百工專業一起想像、共同創作 / 豪華朗機工 LuxuryLogico
主述；劉祥蝶 Show.D 採訪撰文 . -- 初版 . -- 新北市：衛城出版，遠足文化
事業股份有限公司，2021.01
　面；　公分 . -- (Being；5)
ISBN 978-986-99381-7-4(平裝)

1. 公共藝術 2. 裝置藝術

920　　　　　　　　　　　　　　　　　　　　109019547